戴士和
艺术与生活

陈卫和　著

广西美术出版社

图书在版编目（CIP）数据

戴士和·艺术与生活/陈卫和著. —南宁：广西美术出版社，2008.10
ISBN 978-7-80746-310-8

Ⅰ.戴... Ⅱ.陈... Ⅲ.①油画−作品集−中国−现代 ②戴士和−画传 Ⅳ.J223 K.825.72

中国版本图书馆CIP数据核字（2008）第157615号

戴士和·艺术与生活

著　　作　陈卫和

出 版 人　蓝小星

终　　审　黄宗湖

责任编辑　苏　旅

设　　计　吴　鹏

摄　　影　於飞　夏迅

图片整理　王婷婷

责任校对　陈宇虹

审　　读　欧阳耀地

出版发行　广西美术出版社

社　　址　广西南宁市望园路9号（530022）

网　　址　www.gxfinearts.com

印　　制　北京仁艺印刷有限公司

开　　本　787×1092　1/16　20.25印张

出版日期　2008年10月第1版　第1次印刷

书　　号　ISBN 978-7-80746-310-8

定　　价　68元

写在前面

30 年前士和曾经当真地问我，你更爱艺术还是更爱生活？我记得当时的他是更着迷艺术。

翻检他的旧画和文字，是件享受的事儿，也帮我回忆起自己各个时期的心情，人生路就这样走过来了，有很多在意的、珍惜的东西在里面，也有很多我们一代人的共同的集体记忆。

他自己的画、自己的文字摆在那儿，我只想讲一些关于它们的故事，许多是我亲历的，有些是我听来的，还有不少是从士和的字里行间发现的。

我知道，我并不能说出真实之万一，当然他自己也不能。爱他的人会说我矮化了他，不喜欢他的人或许说我拔高了他，但真实之神秘永远无法抵达。真实的人，真实的自然，都是一样，所以引人入胜。

一切并未尘埃落定，相信精彩还在后面，不论是个人还是国家。士和的个展在即，匆忙成文，挂一漏万。北京金秋的阳光与 30 年前没有什么两样，作为与士和相识 30 年的纪念，也是我的一份学习笔记。

卫和

2008 年 10 月 30 日

目　录

第一章

行拂乱其所为

士和父亲的速写　21.6×10.7cm　1948 年

戴士和出生在一个知识分子家庭，是父母两个儿子中的老二。在他出生的前一年，父母刚刚从新疆到北京定居。青年时代，父母都分别经历了"九一八"事变后背井离乡，离开辽宁开原老家，南下西进的迁徙。父亲先到北平求学，入东北大学，并短期在美术学校学画，暑期去北平美术专科学校学画一个月，又去张恨水任校长的北平美术专门学校学了不到一年。因在学校参加左翼抗战宣传活动，曾被捕关押了一周。后闻新疆实施"反帝、亲苏、民平、清廉、和平、建设"的进步政策，便于1936年远走新疆。而当年的母亲，正值豆蔻年华，也于同年随她的兄长，离开开原老家，远赴新疆，途中还在绥远（呼和浩特）郊外昭君墓"懦夫愧色"碑前留影。在盛世才亲苏时期的新疆，父亲得以继续从事进步事业，先后在反帝会、《新疆日报》和新疆文化协会任职。他多才多艺，能写能画，有"小鲁迅"之称。1942年盛世才"右转"，父亲被投入牢中，三年间毫无音讯。母亲独自生下哥哥后，一面靠亲友帮助，一面坚持教职，艰难度日，等待时局变化。这期间在新疆被杀害的共产党人包括毛泽民、陈潭秋。1944年二战临近结束，盛世才见东风大有压倒西风之势，重又"左转"亲苏，大部分被捕人员获释。父亲出狱后，教书半年，攒够盘缠，携妻儿辗转东下，乘羊皮筏渡黄河，一路艰辛。至1947年来到北平，经人介绍到北影厂和电影局工作，随后调至中国电影出版社。1948年9月，戴士和在家庭安定好转的时机诞生，不久全家即迁入西单石虎胡同5号中国电影出版社宿舍，直至80年代中期因西单拆迁搬至三元桥附近的新居，一家人在石虎胡同居住了36年。

开心的事

> 1959 年，11 岁。参加西城少年之家绘画小组学习至 1961 年。
> 在学校画壁报。在家画素描、临摹。常看电影。
>
> ——摘自"创作年表"[1]

小时候开心的事之一，是可以经常跟大人去单位观摩新电影。对爸爸妈妈来说是工作，对士和来说是极大的享受和诱惑。每每晚饭后，父母要去单位观摩新片子，他便开始内心挣扎，是留在家里完成作业呢？还是去看电影？父母征求他的意见，他断然说，不去。眼看父母出门走远，又后悔不已，冲出大门追到胡同口，觉得不是滋味，还是返身回家。

家里有新出版的电影小人书样书，士和先睹为快。父亲在编辑审阅的样书上勾勾画画，对士和来说，是绘画意识的最早启蒙。家里的生活非常简朴，气氛既自由又严肃。哥哥长他六岁，各科学习成绩优异，长于独立思考，多有发明创造，是北京四中的高才生。白天大家上班上学，晚上回到家中，各自一个角落，读书做事，互不干扰。这样的气氛对年幼的士和来说不免过于冷漠、安静，但也因此学会了独立工作。他对电影小人书爱不释手，感兴趣的人物造型、灯光效果、镜头构图过目不忘，可以随手找出他动心的那一本书中的那一页。从西单家里走到中山公园只有几站地，周日，父母会带上两个儿子步行去中山公园散心，在来今

石虎 5 号院
17.5cm × 12.3cm
1966 年 3 月 5 日
高中一年级

1 戴士和："创作年表"，
《戴士和》，中国现代艺术品评丛书，广西美术出版社，1994，第 61 页。

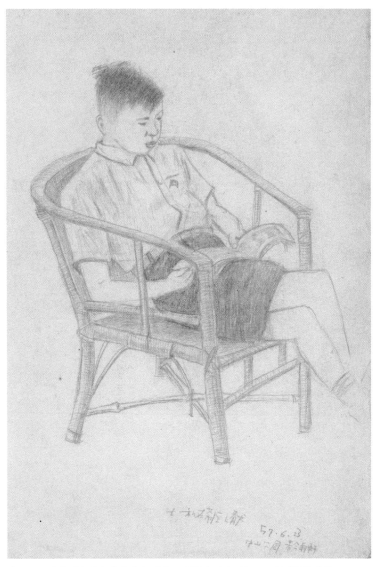

中山公园来今雨轩士和在茶座上看书　1957 年 6 月 23 日　士弘哥哥速写

雨轩茶座喝茶读书。各人带上一本书静静地读。哥哥有一幅速写，画在细腻的素描纸上，一行铅笔字清楚地写着："士和在茶座上看书。中山公园，来今雨轩。57.6.23"。

　　开会，是他快速成长的通道，对少年士和来说，其开心程度甚至可以和画画媲美。一个是安安静静的个人行为，一个是热热

哥哥读书
纸板油画
25.85×32.3cm
约 1964 年初中三年级

闹闹的集体行动。从加入少先队不久，直到离队入团，他一直是少先队大队长。作为学生干部，会自然开得比别人多，回家也比别人晚。经常与大队辅导员在一起，讨论全校的事，主持活动，办宣传，出黑板报，忙得不亦乐乎，这是他非常乐意做的事。他们曾组织同学到电影院服务，到景山顶上联欢，清明节扫墓，某个纪念日开外语朗诵会，他还曾组织培训中队干部的交流会，大家各自介绍有心得的工作方法，他讲的是如何做"思路笔记"，讲怎么产生想法，如何想，可以怎么想，还可以怎么想，等等。家里的清冷气氛，绝对的"小字辈"地位，使他压抑，也使他少年老成，而热情的天性让他更需要集体，需要在集体中释放能量。开会对他来说，是重要的事，正经的事，是真正大人的事，具有无可置疑的正当性，每次回家晚了，他可以理直气壮地告诉母亲"我开会去了"，一方面真的非常开心，一方面也告诉大人，我行，我很重要。

无论如何，画画，还是一件最开心的事。

"记得上小学、初中的时候每个学期的操行评语总免不了一条缺点：有时上课画画。上课一走神儿就跑到开心的事情上去了，课本的边上画，笔记本的边上也画，与课文有关无关的小画都是些自己神往的什么东西，都是些比上课开心的事物。"[1]

1 戴士和：《三年集——'02'03'04 戴士和笔记》，广西美术出版社，2005，第160页。

13

迎新年班会　水彩　17.38×22.54cm　1961 年
初中一年级美术课的作业

　　据他本人说，小学四年级之前，任课的美术老师并不喜欢他，认为他画得不好。有一次，老师要同学们画飞机，大家都画侧面的飞机，容易象，又好看。可是他却想画正面的飞机，电影中迎面飞来的喷气式飞机让他觉得心惊肉跳，非常刺激。可是画正面的飞机，自然不容易，要重新安排机翼和机尾的位置，要想象出机身缩短，机翼和机尾透视变形后的形象。他费尽心思画，觉得还不错，但记得老师认为不符合要求，给的分数很低。

　　11 岁时上四年级，换了一位美术老师，他对戴士和的看法不同，他推荐士和报名参加一个为出国展览选拔儿童画的比赛。家住西单，紧邻民族宫，此时正值建国十年大庆，民族宫是刚刚落成的十大建筑之一。他用油画棒画了一幅长安街上崭新的民族宫。这幅画真的入选了，并送到锡兰去展览。之后这位老师又介绍他去西城少年之家美术组学习。

　　西城少年之家在新街口前公用胡同 9 号，是一座多进的老宅院，院中有假山石。美术组每周活动一次，每次两小时。先后教过他的有徐坚老师和张艺辉老师。有一幅小画，戴士和始终珍藏

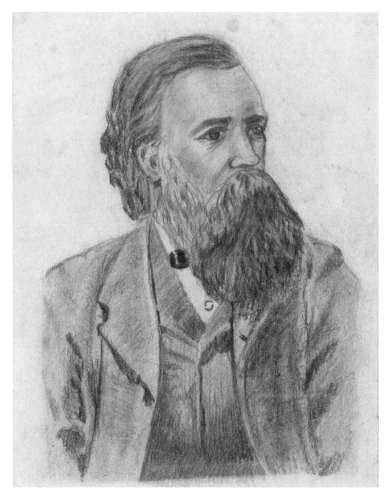

素描　22.9×17.65cm　1958 年　小学四年级

着，这幅画由老师动笔改过。画在半张水彩纸上，是一幅学生旧
画的背面。画的是静物，一个金属罐和几支大小不同的铅皮管颜
料。用水墨画素描。他记得，张老师帮他用淡墨把除高光部分的
整个画面罩了一遍，结果调子暗下来，统一了，只有金属罐和颜
料管上的高光亮了起来。这一改，他豁然开朗，终生难忘。六年
级时，他参加了一次北京市少年宫组织的全市少年儿童绘画比赛，
那时这类比赛少之又少，获奖者可以保送少年宫美术组。他用铅
笔画了一幅风景素描《景山》，获得了一等奖。尽管可以保送北
京市少年宫了，从区到市是件好事，可他觉得不妥，没去。

香山　水彩　18.6×28.5cm　1962 年暑假

1962 年，初中一年级结束的暑假，吴元老师领着写生，住在香山脚下。此行还有吴元老师的儿子，但已经不记得他是否画画。印象里，这是第一次为了画画住到外面。在一个学校的教室里，就直接睡课桌。

这个时期他自发地开始临摹历史题材的油画。是天性，是特殊的家庭气氛，还是别的什么原因，士和清楚地记得，自己从来没有迷恋过儿童画，他小时更向往难度高、能力强的作品。他在家里翻找父亲的俄文书，在历史书中常能找到插图，插图常选用油画名作，场面繁复，人物众多，有战争场面，也有群众大会的场面。坦克、肉搏、活生生的人物，他觉得惊心动魄。这些插图最大不会超过 32 开，他却找来能找到的最大的纸，整开纸地临摹。他用铅笔画，画得非常吃力，非常仔细，拼上全部本事，想尽办法要临摹得逼真。每幅画大约要持续一周。对于十一、二岁的年纪，这是工程浩大的长期作业。这也成了加速完成家庭作业的动力，因为做完作业还有自己的事儿要做。画到最后，满手漆黑，

海棠花开　小石虎胡同 5 号院　24cm×17.5cm　1964 年春

心中充满了胜利感和优越感。这样的临摹大大小小地进行，小的，
如临摹《牛虻》的插图和电影剧照。断断续续地，这一时期的临
摹持续了一两年的时间。

　　上中学时，他第一次读到毕加索的传记，"那时候就争论一
些艺术问题。记得有一个问题就是关于'艺术中懂不懂'的问题。
什么叫懂不懂？小鸟的声音你听得懂吗？但是我们听了很有意思
吧？画为什么一定要懂？"[1] 士和在学画早期就在心中预埋了理解
艺术语言相对独立性的这一条思路，为理解艺术打开了纵深的空
间。

1 戴士和 VS 张晓凌："恐
龙像一把尺子"，《东方艺
术》（郑州），2003/11，
第 232 页。

初识写生

1961 年，13 岁。参加北京景山少年宫绘画组学习至 1964 年。尝试石膏，水彩静物，风景和构图练习。在家开始大量画生活速写、记忆画。尝试油画。在学校画黑板报。

——摘自"创作年表"[1]

考入北京市少年宫是在上初中以后的事。1961 年，士和 13 岁，和一个初中同学一道，找到位于景山公园内的少年宫，高大的红色围墙，宫殿式的建筑，古树浓荫，一片寂静。他们走进大院，走上绘画组所在大殿的高高台阶，鼓起勇气敲开了门。绘画组的乔治老师问他们有什么事？是不是想参加活动？如果想参加，要经过考试才行。喜出望外的是，绘画考试可以立即进行，随到随考，就在高大的殿式房间里。考试的题目是画一幅有关春天的创作。戴士和画了植树，另一个同学画清明扫墓，离开时，心情正象春天一样，充满了希望，同时他心中暗暗感到自豪，因为他只字未提获奖和可以免试入学的事儿。很快他们便得到了录取通知。以后每周一次，假期两次，戴士和从西单乘车到景山前门儿，进景山公园后翻山到少年宫活动，活动结束后，再翻山回到景山前门儿，每次都盼着能在山顶看到北京城的日落。

北京少年宫美术组有一种特殊的安静气氛，安静得有点使人紧张。进到大殿里，组员们互不讲话，只是默默地走到各自的画

雪（局部）
宣纸水墨
18.5cm×28cm
1960 年小学五年级

1 戴士和："创作年表"，《戴士和》，中国现代艺术品评丛书，广西美术出版社，1994，第 61 页。

动物园速写　13.8×10.8cm　1963 年初中

架前开始工作。高高的殿堂里，灯光照着石膏像，老师为每个人
准备好了画板、画纸、铅笔和橡皮。大殿里只有画笔在画纸上摩
擦的沙沙声。辅导员静静地在画架中穿行，时时停下来，在学员
身后悄声指点，或爽利地在画面上直接一改。也常有老组员回来，
带着他们在附中画的石膏像和课外练习，给大家看。士和记得他
见过附中学生画的电影镜头的记忆画，那漂亮的黑白关系、精准
的造型，让组员们艳羡不已。同学们活动了很久时间，彼此并不
熟识。这样的学习持续了三四年。只有一两次打破了这样矜持的
气氛，留给士和格外清晰的印象。应当是夏季里，活动就要结束
了，天色突然暗下来，窗外电闪雷鸣，大雨倾盆，大家躲在大殿
里，坐成一团儿互相画速写，这时才彼此说话，计算着只有几把伞，

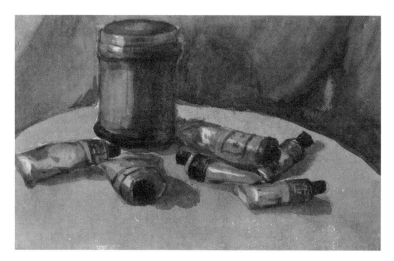

静物·西城少年之家　11.5cm×18.3cm　1959 年

商量着谁和谁可以搭组回家。

　　1962 年，初中一年级结束的暑假，33 中的美术老师吴元带上自己的儿子和士和，一道去香山写生，住在香山脚下的学校里，晚上就直接睡在课桌上。为了画画而在外面留宿，士和记得那还是第一次。当年的写生有一幅保留了下来，16 开大小的水彩画，构图是从山上看下去，近景一片葱茏的绿树，中景露出一幢洋楼的屋顶，远景是绿茸茸的远山，天边有淡淡的田野。白色的洋楼是用留白和淡蓝色的阴影画出来的。夏季的香山，苍翠欲滴，阳光灿烂。他还记得吴元老师教他如何画受光的栅栏，在纸上先用刮刀刻线，再用铅笔涂重色，凹槽留白，受光的效果就出现了。

　　初中时期开始画石膏的长期作业，他感到振奋："太专业了"。他一边画，一边非常有体会地记录专业思考的方法。一次，吴元老师找来了一个不大的分面石膏，他惊叹能够如此归纳人头的表面起伏，他特别感到了"归纳"的力量。

　　真正的写生学习，是在景山少年宫跟杨景芝老师学画时开始的。

"记得有一次写生静物，她摆了一只沙锅，前面有一条葱。动笔之前，她告诉我们，先把白云笔沾湿，然后在笔根和笔尖处分别沾上不同颜色，一笔下去，颜色会在水分中自然地融合起来。夏天，她带我们到少年宫生物组的小畜牧场写生，阳光下的阴影里面有青草的反光，我总画得复杂暗淡，她走过来很干脆地给添

速写　22×16.5cm　约1963年初中

羊群（局部）水粉　19.4×27.1cm　1963 年　少年宫作业

上一笔颜色，画面立刻生机勃勃，有了光彩。"[1]

　　还记得一次他在家里画了一张小风景，按以往的习惯，浓黑的楼房剪影后面，朝阳金光闪闪升上来，是用油画画的。杨老师看了以后劝他说，应该写生，早晨的颜色不是这样的。杨老师自己课余的小风景写生，很多是在景山公园画的，大家所熟悉一景一物，呈现为如此动人的瞬间，对同学们有着无比亲切的魅力和说服力。水彩颜色，加上一种水粉的白颜料，每幅不过 64 开大小，精心裱在黑卡纸上，有时还衬个细细的白边。戴士和回忆：

　　"杨老师画的那些小风景，我们可以一一指认出画的哪条街巷，哪段山坡，但是熟悉的平淡的小景物却变得如此可爱、如此好看，画面上的每块颜色都有温柔的魅力。看了这些小画，觉得自己的眼睛变了，觉得周围平淡的环境也变了，变得有颜色了，好看了。说不清是景物好看被她发现了，还是被她画得好看了。总之是睁开眼睛，发现了周围身边角角落落都有可爱可念的东西，发现了最宝贵的在于画家自己的眼睛，用自己的直接的、第一性的视觉

1 戴士和："跟杨景芝老师学写生"，载杨景芝 著《儿童绘画解析与教程》，科学普及出版社，1996年版、第308页。

剧场速写　14.5×12.3cm　约1964年初中三年级

来滋养自己的画笔。"[1]

　　"当时虽然年纪还小，也不是没见过写生的东西，素描石膏也好，肖像也好，好东西也让我很惊叹，惊叹那种能力、那种功夫，那种精密的理性的严格的本事。但是，杨老师这些轻松细腻优雅动人的小风景，却打开了又一重天地。它们是写生，却不像是练功的草稿，它们有动人的灵魂；它们已经是作品，但又不象所谓创作那么隆重得让人敬畏。这里是一个感性的、充满温暖人情的，可信的纯朴的小世界。"[2]

　　戴士和承认，尽管写生色彩的能力是日后逐渐培养起来的，但写生的眼光和习惯，却是十四、五岁时从杨老师那里直接感受到的。他说："跟杨老师学习的两年时间里，她主要是领我入了写生的门。这一步对我以后的发展影响很大。"[3]

1 戴士和："跟杨景芝老师学写生"，载杨景芝 著《儿童绘画解析与教程》，科学普及出版社，1996年版，第309页。
2 戴士和："跟杨景芝老师学写生"，载杨景芝 著《儿童绘画解析与教程》，科学普及出版社，1996年版，第308页。
3 同上

景山万春亭
布上油画
32×19.7cm
约 1963 年初中

　　从小的学画经验，使士和相信："艺术中的许多基本的、深刻的道理都在具体的、原初的操作中包含着。"他回忆杨老师很少讲抽象的道理，但是谈起动笔的事总是滔滔不绝，而且喜形于色，说到拍案叫绝的时候，常常反问我们："你说，能不好看吗？！"这时候，士和被感染了，陶醉了，也相信那一定是好看极了。这种渗透在动手经验中的不断亲身体验的道理，以及由此激发的趣味、价值观，不仅是个人知识建构的基础，甚至成了个人信念的核心。士和后来说："有了那种感染，在五光十色的艺术品类之中，也难为某些外强中干、虚张声势的东西所动，也难为某些故弄玄虚的假面具所迷惑"，足以见到童年学习方法影响之深远。

附中不招生

1964 年，十六岁。自己整理出光影与起伏凹凸之间的几条规律。文革期间读爱森斯坦等电影论著，迷恋于创作与思考的统一；接触现代绘画思想并发生兴趣。画文革宣传画、设计纪念章、舞台布景。1968 年当工人。

——摘自"创作年表"[1]

1964 年，戴士和初中毕业。象许多从少年宫大门走出的孩子一样，梦想着踏入中央美院附中的大门，不想，附中偏巧那年不招生。那一年，北京艺术师范学院连同它的附中被撤消，全体附中学生转到中央美院附中读一年级，美院附中因此停止对外招生一年。美院附中的大门关上了，命运阻断了他的画家梦，他转而报考普通中学，似乎倒也波澜不惊。

上了普通高中，他觉得以后没有什么机会学美术了，附中学生画得那么精彩，不经过附中学习，怎么可能再搞美术呢？既然如此，应当对初中以来绘画学习中宝贵的东西好好回忆一下，了断一下，在头脑中做个梳理，算是一个总结，也算一种告别。

梳理知识的习惯，是从做思路笔记中培养的，是哥哥教会他的。随身带个小本子，有什么想法记下来，想法不能是老生常谈，要有发现，有心得地记。如同画速写，不是画下零零碎碎的所见，

石膏头像
约 1964 年初中三年级

1 戴士和："创作年表"，《戴士和》，中国现代艺术品评丛书，广西美术出版社，1994，第 61 页。

有感受的东西才能入画。当时留下了很多这类笔记，小到 64 开，硬皮的深绿色的精装本。记什么呢？例如，看到电影里的角色遇到了一个大难题，虽然环境、生活与中学生相差甚远，但设身处地想，我会怎么办？对比主人公的处理方式就会有触动，也是对学生生存状态的一种回应和反思，于是便记下来。当时有同学借小本子去抄，也学着做。总之，思路笔记不是记知识，不是抄名言警句，一定是记活跃的思路，记那些启发思路、发展思路以及判断问题的方法。例如，绝不记某人的著作清单，然而，如若哪些著作不能算作某人的代表作，这其中的道理就有意思了，这可能提示一种思路和判断的方法。思路笔记是脑力劳动的一种兴趣和训练。

跟宝　16×13cm　1972 年

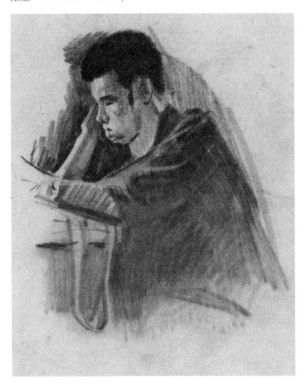

家门里的灯光　水彩　9.2cm×13cm　1972 年

　　1965 年暑假，他写了几份对初中时期的回忆，包括作少先队大队长的工作体会和学画体会。写这些东西并没有任何用处，没有要发表，没有人要他讲，也没有同学要他帮忙，仅仅是一种自动自发的要求，对他来说，首先是一种智力游戏，不找出事情背后有意思的关系就不过瘾。

　　关于少年宫的学画体会，他耿耿于怀，决心要清理出个头绪来。那个暑假里，他将画石膏的经验重新在头脑中调动起来，很多画理、诀窍，灵光闪耀："暗部的反光再亮也不能超过亮部"等等；但零零碎碎，东一句西一句，他相信这些宝贵的画论后面，还有一层道理藏着，还有一层有意思的东西在后面，他一定要找到，于是很兴奋地苦思冥想，最后将清理出来的认识，在 400 字的稿

动物速写　1973 年

纸上写下了十几页。他终于想通了：素描中的明暗调子，画的是
"光量"，即深浅，但它们不是在描述光影的真实，而是在描述物
体形状的起伏转折，换句话说，画面上画的都是深浅调子和深浅
调子之间的关系，实际上，它们仅仅是在叙述物体形状的起伏转
折。想通这一点太重要了！他觉得一下子打通了画石膏的神秘复
杂的所有的东西，他的素描经验完全被这个思想照亮了。对来他
说，这不是一句漂亮的话，而是一种理解，是实实在在地指导实
践的方法论。这是他专业认识上的第一个里程碑。

报纸照片

水彩　17.1×24.6cm　1968 年 3 月 17 日

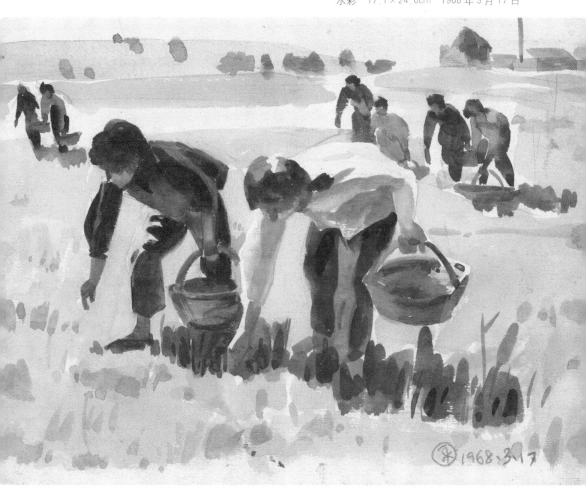

几千人与一个人

　　戴士和幸运地考上了北京四中。四中人的作风，从哥哥那里早已耳濡目染。士和上初中时，已经就读中国科技大学的哥哥，就要求他阅读恩格斯的《自然辩证法》，要求他每天记思路笔记，把有意思的发现和思考记下来，也曾与他讨论爱森斯坦的电影理论、斯坦尼斯拉夫斯基的戏剧理论，讨论爱因斯坦和牛顿。问题不在于知道多少，重要的是对知识抱何种态度，可以怎样思考，怎样表达，怎样与不同意见对话。哥哥的笔记本，是一种思维的图形，让士和神往不已。16开的白报纸装订在一起，天头地脚左右空白，疏密有致的小字，清楚地体现着布局意识，圈点符号，标识出知识要点，勾画着逻辑推演的轨迹。每一页笔记，不仅有教师的讲解，而且注明自己的理解和问题，不仅如此，还要求自己创造性地重新表述知识。哥哥清晰的思辨、想象的活力和对学习方法的探索，无疑给了士和重大的影响。

　　清一色的男生，衣服洗得出白茬，打着补丁，可以旧但不可以脏。走起路来目不斜视，貌不惊人却内藏傲气。上了四中，发现全班同学各有绝活儿，而独立思考、以理服人，是被人瞧得起的基本条件。十六、七岁的高中生辩论过的问题包括，民众集中制是好东西，有界限吗？任何时候都是好东西吗？甚至连"为人民服务"这样无可置疑的原则，也被提问过，务必说出个"为什么"才觉得心安理得，而辩论的目的，不是为了证明对方是错的，

素描淡彩
11.1×10cm
1971 年临摹

夜春雨后·小石虎胡同
油画
16×20cm
1973 年 3 月 7 日

陶然亭的早晨　油画　18.5×26cm　1973 年 8 月 17 日

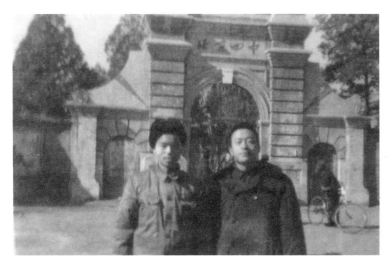

在校门口送同学参军
摄于 1968 年

而只是为了寻找更好的答案。

意志坚定，勤奋坚韧，也是大家服膺的美德。几个同学家住月坛，每天跑步上下学，从月坛跑到平安里，坚持一年每天不辍，以至其中一个同学腿骨疲劳性骨折。

参加京密水渠的劳动，十几米深的渠底，挖土挑担子，大家走之字形路上坡，但就有同学硬着头皮直线上坡，有意地锻炼自己的意志和体能。

多少年后，全班同学还保持年度聚会的习惯，有同学还能把全班每一个人的姓名、学号，一个不落，从头到尾背下来。

士和比较感性，长于发散思维，常有奇思妙想。而大部分四中同学的特点是条理清楚，严谨周密，绝少失误。这对士和也是一个绝好的学习机会，激励自己增益己所不能。至文革前完整的学习只有一年，同学们都有思维的乐趣，老师讲的课堂内容只是大家思考的起点，同学们主动去考虑知识的下一层，不依不饶，总是感到结论说到这儿，太现成了，还不够。第一年学习下来，评选四中的优良奖章，条件是门门功课 5 分，士和的物理成绩是

广场　13.7×20.2cm　1973 年 2 月 15 日

4 分，不符合条件，但班会上同学们却一致推举主张破格，令士和十分感动。

　　在好手如林的四中，教导主任屈大同老师把一块黑板报交给士和，对他说："出什么，你自己看，哪些该批评，哪些该提倡，你自己做主。"这块黑板报位置显赫，在唯一的教学楼的东墙上，挨着大操场，晨练时大家都会经过。戴士和为黑板报写文章、拟口号、组织画面。士和常说自己是黑板报出身，而四中的黑板报，可算是最早的个人作品专栏吧。

　　1966 年的夏天，文革中的一个场面，士和记忆犹新，给大家讲过多次。

　　文革开始后，6 月份中央派工作组到大专院校和中学领导文

革。7 月 28 日撤走工作组。由此进入文革的狂热期。当天，全班同学正在北京郊区四季青附近的永丰人民公社参加劳动。突然告知有重大变动，大家背起行李，一路步行往回赶。天下着雨，大家排着队，唱着歌，步行了两三个小时才赶回城里，先回学校放下行李，赶到中山公园内的北京音乐厅时，天已全黑了。当时的音乐厅没有围墙，是半开敞式的建筑，巨大的水泥柱支撑着顶棚。北京四中、六中、八中的学生挤满了会场，清一色的男生，大约有两三千人。台上站着工作组成员，一排十二三位，包括教育局副局长张文松、四中书记等人。

那是文革以来第一次打人！台上的中学生大声地批判工作组的资产阶级路线，说到激昂处，开始解下身上的腰带，抽打工作组成员。前排的观众站起来，鼓掌叫好，于是第二排、第三排、第四、五排……一排排人都站起来了，一边鼓掌一边欢呼，进入

紫竹院
油画
21.1 × 10.2cm
1973 年 3 月 10 日

表弟李齐　油画　21×15.7cm　1973 年 3 月

到群情鼎沸的状态。士和回忆，他与同班同学坐在中间偏后的位置，这时他感到巨大的压力，叫不出好，感到害怕。几千人一起狂热地欢呼，与四中平日理智的、思维品质高的气氛完全不同，变成了几乎不动脑子的听凭热情鼓惑的盲动。士和跟着站起身来，可他看到，身边的马伟博既没有站起来，也不鼓掌。震耳欲聋的欢呼声，欢呼着打人，身陷激奋的人群中，马伟博就是硬挺着，就是不站起来，一边嘟囔着：那不对，不能打人。

这个场面，定格在士和的头脑里，始终不曾忘记。当年10月入秋之后，马伟博在四中成立了第一个造反派组织"新四中公社"。后来，老红卫兵成了"联动"，被取缔，有的老红卫兵的家里也出事儿了，曾经很有名的红卫兵变得无人理睬，这时，马伟博却让他加入了"新四中公社"，后来又一同去陕北插队。

亲身经历的人与事。人性的光辉，你不能不信。

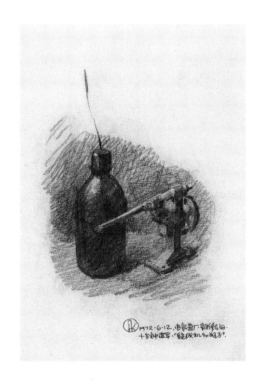

绕线机和瓶子
19.5×13.7cm
1972年6月12日

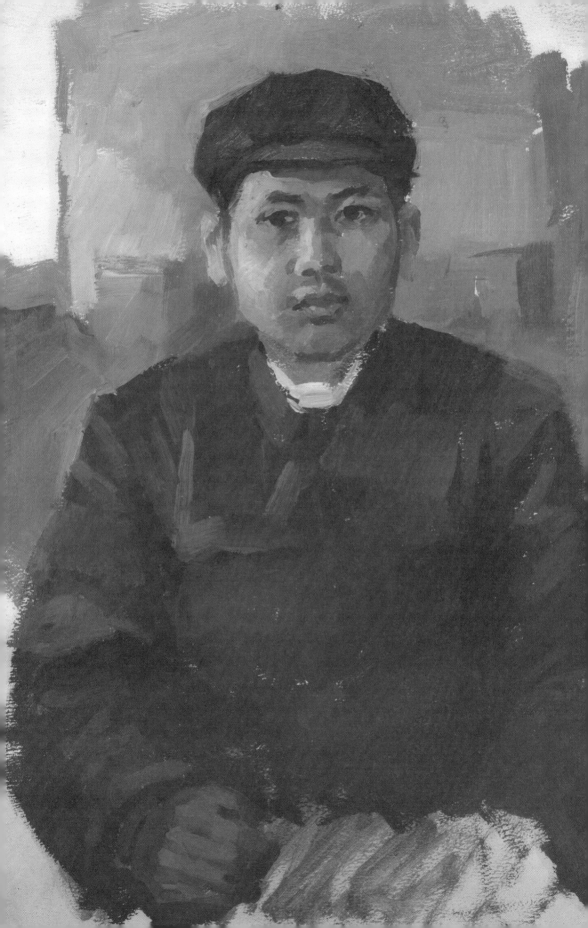

没有小角色

1971年，二十三岁。参加宣武区文化馆组织的业余创作活动。工厂生活速写多件，尝试用纯光影明暗作人群速写，不用勾线。借到苏联画家的油画材料与技术一书，几乎全文抄录下来。开始知道色彩是一个相对独立的课题，试作小风景但一直画不好。开始听说人体结构，但无从学起。在工厂画产品目录封面、黑板报，在大小会议上画速写，画自己的左手，画周围的人。

<div align="right">——摘自"创作年表"[1]</div>

1968年文革第三年，戴士和分配到宣武区电容器厂当工人。除工作外，在工厂里画过几幅主席像，平常参加车间和工厂里的广播和墙报宣传。

士和在机修车间上班，作过钳工、车工学徒工。机修车间负责维修全厂流水线上的所有设备，如果机器设备运转正常，机修工就无事可做。机修工是工厂中有技术的一批人，其中几个中专技校毕业的有经验的技工，在生产中的地位比较特殊，也都比较边缘化，被认为是最不像工人阶级的人，但技术高，别人又拿他们没办法。他们散布说：如果他们闲着，那就是他们的活儿干好了，如果他们忙着，就是他们的活儿没干好。这些人都有些阅读习惯，而读书在文革中多少有点犯忌讳，于是他们就把车间的大门关上，有事来找，必须敲门。他们在车间里大开"书戒"，大家各带各的书，

张帆
油画
39×26.85cm
1972年

1 戴士和："创作年表"，
《戴士和》，中国现代艺
术品评丛书，广西美术
出版社，1994，第61页。

记忆画·下班　水粉　17×11.5cm　1972 年

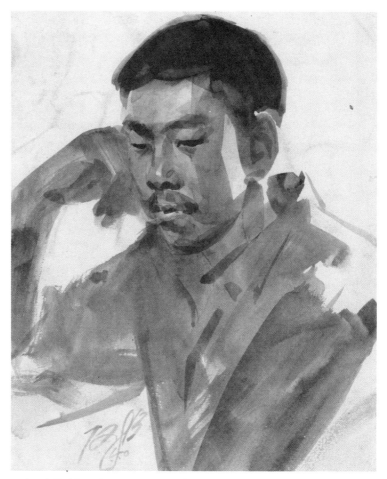

工友　水墨速写　18.4×15cm　1972 年

各读各的。士和利用这个机会读唐诗、读李白，也找来一些能找
到的外国小说，包括《马克思的青年时代》、《罗亭》、《红与黑》，
也读马恩的原著中译本，如《英国工人阶级的状况》、《雇佣劳动
与资本》，读普列汉诺夫的《论个人在历史上的作用》、拉法格的
《懒惰权》等等。读这些书，获得的是思想探索的激励：没有任
何一个领域会停止下来，没有谁的一句话可以结束真理。对于文
革中的青年学徒工来说，倒觉得与当时鼓励不断进取，鼓励提出
问题，鼓励卑贱者的倾向是一致的。夏天里，读书读得高兴，又
买来西瓜放到食堂里冰镇上，书读到一半，从食堂偷偷取回西瓜，

大家边吃西瓜边读书。时间长了，还有人负责站岗放哨，领导来了，就赶快报信儿，大家把有响动的工具放在手边，叮叮当当地敲上一通，让领导听到有节奏的劳动声音，有时领导敲门进来，看大家都在干活儿，也就放心了。这样一来，他们关门的举动，也变得正常合理了。

　　除了读书，士和画了许多速写，画青工，画师傅，画机器设备，下班路上到紫竹院、钓鱼台画风景速写，回家画记忆画，画构图练习。那时期大大小小的草图、速写、水粉留下了很有一些。

　　1971 年，士和 23 岁，这年他学徒出师。就在这一年，他创作了油画《在午休的时候》，画幅一米六见方，参加了在中国美术馆的展览。事后，召开了北京市美术创作座谈会，也安排他做了发言，他的发言稿还被油印散发了。原始的手稿，他至今还保留着，几页泛黄的白报纸，蓝黑墨水、球形字迹。全文三千多字，内容非常具体，详细地描述了构思的背景、过程，以及多次改动的想法，一方面反映了主流美术创作论，如"典型环境中的典型性格"（各种人物的在同一场合的出现和组合），如历史画题

石虎 5 号　油画　26.5×16.5cm　1972 年 5 月 26 日

在维修车间　19.5×21cm　1972 年

材的瞬间选择（不是选择上班时间而选择休息时间、不选择个人静思而选择集体讨论、争辩），图像符号的象征性（包装箱上"MadeInChina"）等等，也反映了他的个人理解，如"没有小角色"（作为道具的工具箱），如"到处是生活"（平凡生活的光彩），他在努力打通个人理解与显学的关系。

　　这件创作之后，士和仍感兴趣于从科学认知的角度理解绘画实践，他发展出自己的"光斑理论"。他认为，人的眼睛是光学器官，只能接受光斑，也就是说，眼睛看到的无非就是光斑，只有这个，没有别的。"望梅止渴"也首先是一种光学现象。他用"光斑"理论解释透视现象：五个手指前后排列，从透视上看，无论近亮远暗，还是反过来，眼睛接受的信息只是光斑，这与几百米之中的一溜儿电线杆，与几千米之内的一串山峰，在平面属性上是完全一样的。他把他的理论讲给所有可能感兴趣的人，无人反

驳。他觉得这个认识打通了技法，而只有打通了的技法，才能咫尺千里，才能随心所欲地记录生活。这是他在进入专业学习之前，对专业认识的第二个成果。这个想法，13 年后被他融入了专著《画布上的创造》，成为打通抽象画与具象画关系的支撑点之一。

　　工厂晚期，1972 年左右，士和有机会见到了少年宫画友张准立（毛栗子）的油画，色彩很亮，很浑厚，清新又结实，很有力量，是在画色彩不是画明暗，他深感震动。于是专门去练

动物园速写　　1973 年 5 月 24 日

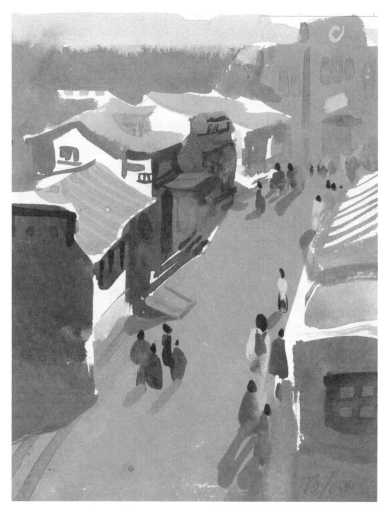

前门小巷　水粉　21×16.5cm　1973年6月30日

习色彩风景写生，座右铭是"画关系而不是画东西，画冷和暖"。
此后附中毕业的江大海在西城文化馆请李天祥、赵友萍老师讲
色彩理论，士和专门去听，李天祥老师讲得非常精彩，清晰透彻，
例如色彩如何比较，什么和什么可以比，同明度、同色相如何
比较冷暖，等等。士和意识到，过色彩一关，既要懂道理，又
要在实践中磨练，开始感到这是一个专门的课题，但这个时期
的色彩一直画不好。

午休的时候·草图一　8.5×7cm　1971年
午休的时候·草图二　9.5×6cm　1971年
午休的时候·草图三　15.5×16.5cm　1971年
在午休的时候·草图　纸上油画　13×11.5cm　1971年

在午休的时候 《业余文艺创作选》北京市宣武区文化馆编 1972年12月

　　多年后，戴士和对当年"附中不招生"，感到庆幸。他觉得以自己当时的绘画基础，考上附中的几率是很高的，如果真的上了附中，成为美术小圈子中长大的孩子，以自己的少年自信和虚荣，难免很多性格的毛病。人们常常说命运多舛，原本顺利的发展轨迹被搞乱了，才得以"动心忍性，增益其所不能"。士和感谢生命中始料未及的"拐点"，后来也一再出现。先是想考附中，附中不招生；想上大学去了工厂，后来，想考研住了医院；想学油画考取壁画；留校后先去了"民美"；去苏联想拜师莫依森柯，莫师去世，如此等等，但所有这些，只是使他有机会更加广泛的学习和锻炼，而最重要的，是避免了顺境中人性弱点的膨胀。他自省以他的天性，如果一路顺风，扶摇直上，实在未见得是一件好事。

风来了雨落了

1973 年，他与"无名画会"画友偶然结识。13 年后，一场同样的大雪，唤起了他的记忆，他在日记中写着：

也是白雪，窗外是白塔寺，只为画画凑到一起，说不上朋友，但是难忘。三四个小时，四五个人，都不讲话，都不画眼睛，只画颜色，当时正在全国美展的前后，但无人提及，这间屋子里只有色彩，只有"色彩大师"。没有眼睛的肖像画完了，筋疲力尽，也是身心舒畅。对着一排画，靠墙坐下吸烟，相约再来。[1]

1973 年夏季的一天，士和照例拿着小画箱，独自骑车到玉渊潭，画逆光的树林，画几棵黑树干。几个小伙子站在他的身后，边看边聊，聊到一次看某位老先生画写生，烟灰飞到画面上，老先生很有点不高兴，责怪他们不当心，把他的颜色搞脏了。几个人边讲边笑说，"不用我们的烟灰飘上去，颜色本来就是脏的"。士和虽无心听却也听得明白，他们的意思是，颜料脏不怕，怕的是颜色关系脏。士和画完，开始收拾画箱，几个人伸过手来，表示认识认识，也是画画的。记得其中有张伟，好像还有齐致远、马可鲁。他们约士和去看他们的画，说还可以一块儿画。1974 年 1 月，寒假前后，士和去了在白塔寺旁边福绥境大楼里的张伟画室，空荡荡的房间，有暖气，角落里有几本苏联《艺术家》杂志，气氛很洋，很修正主义，很不够文革。后来他们几位也曾来小石虎

素描
23.1×15.5cm
1973 年 3 月 7 日
临摹
第一次练习用炭条

1 戴士和："日记半本"，《走向未来》，第三卷第三期，总 7 期，四川人民出版社，第 120 页。

素描头像写生·为创作搜集的素材　23.6×16.1cm　1973年3月9日

速写
20.5×14.1cm
1973 年 4 月

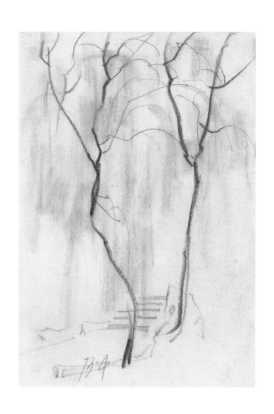

看画。

　　那段日子，士和后来回忆：

　　文革时期在工厂当学徒，虽然日子有些苍白，画画儿仍旧可以自己开心，可以享受那个过程，那个令人神往的过程。每逢周末往往骑车去玉渊潭、紫竹院一带去画写生，小画箱没有腿，坐在荒草野林里一画就是半天，有风和日丽也有雪雨交加的日子。天气冷时，手指头冻僵了也高兴。那时候没有展览，没有出版，也没有市场，更没有考学。无名无利可图。不为了什么，不可能为了什么，只享受它的过程本身，并不能拿它去换别的什么。[1]

　　回忆和"无名画会"画友在一起画画的日子，那种纯然的陶醉，永远是心中平衡的支点。他在文章里总是提到这样的心境：

　　外行里面有好画，不止如此，外行里面还有好心态。业余

1 戴士和：《写意油画教学》，北京大学出版社，2007，第111页。

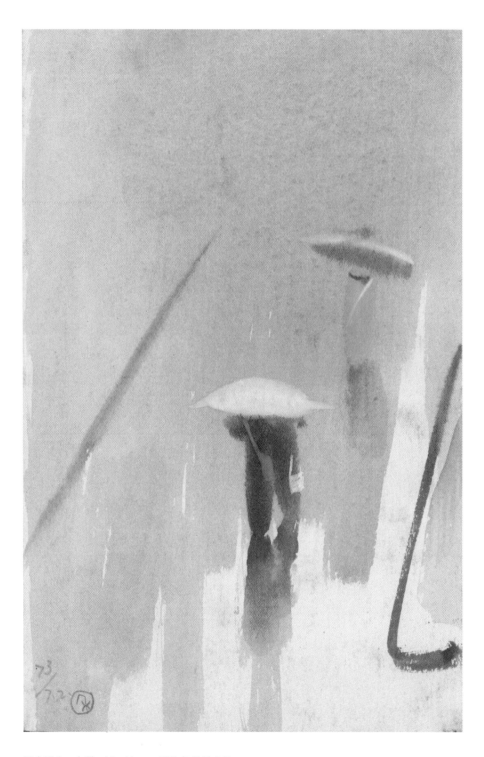

雨中写生　水彩　17×11cm　1973 年 7 月 2 日

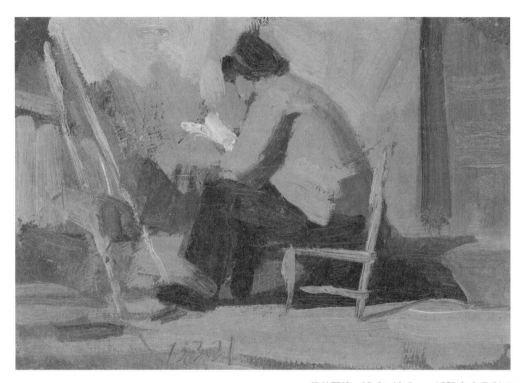

樊林阿姨　13.6×19.5cm　1973年3月21日

的画画儿，自娱为主，兴趣是动力。他们不求闻达，埋头专注。在国外见到业余的绘画小组，每周聚在一起画人体，不为展览也不为卖钱，就像钓鱼的俱乐部，桥牌的俱乐部一样，画画儿是花钱消遣，自己过瘾。聚在一起画同一个模特只为省钱也为了互相看看，只是没有比试的意思，没有打擂台的意思，没有一争高下的心理，也没有窥测动向、探求出路的紧迫感。……围棋前辈讲文化，不要武化。这是大事，不是闲话。……难得是那么一种无拘无束而又专心致志的好心态，风来了雨落了，大大方方从容自然。[1]

1 戴士和："画家习气"，《三年集——'02'03'04戴士和笔记》，广西美术出版社，2005年，第124页。

近几年来《无名画会》也出名了，由衷地为他们高兴，时过境迁，现实的压力、欲望和渴求，横扫一切，不留下一片清凉的绿洲。

第二章
画什么与怎么画

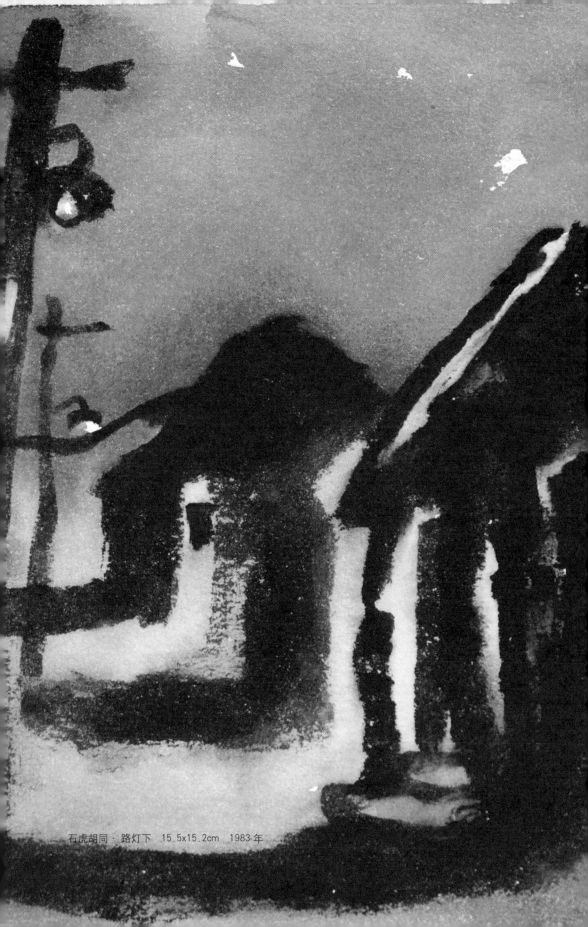

石虎胡同 · 路灯下 15.5x15.2cm 1983 年

曾经，特别是文革中，"画什么"非常重要，面向公众的作品、准备参展的作品，在题材选择上煞费苦心，首选重大题材、历史题材、重要人物，即便画小人物，也要象征性地与重大主题挂上钩。"内容决定一切"，而内容等于题材，因而"画什么"至关重要，至于"怎么画"倒大体相同，似乎无关宏旨。那时，琢磨"怎么画"，被批评为"形式主义"。然而真正画画的人，无论怎样，还是更在乎怎么画，在乎"怎么画"的趣味和意味。历史上的各家各派、西方诸流派，从风格、技法到趣味、精神，提供着各种各样的"怎么画"，在私下的谈话里，个人的速写本上，为自己所画的作品中，未曾一时一刻停止过"怎么画"的探究。所谓形式语言的研究，那时不过是涌动在河床深处的暗流，从未断绝过。到了云开日出，地下的变成了地上的，不合辙押韵的变成了主流的，似乎早先研究绘画语言，是某种先知先觉，其实，不过是真正画画人最本分的事儿而已。

　　"那么追问一下，究竟该怎么画呢？说来好象很复杂，既有方法、技巧，又有不同样式的不同规矩，还有文化修养等等，分门别类摘不清楚，不如米罗的一个比喻，米罗说一幅好画挂在眼前，就如同面对一位绝代佳丽，光彩照人。这比喻说得好，一下子说到底了。这份照人的光彩就来自作者，来自作者这个人的质量、来自作者这个人的状态，他的精神状态。高质量的人，状态好，发挥得充分，那时候就会「怎么画都对」，即使是循着常规下笔也能别开生面，即使是老生常谈的题目也能画出新味道。不光作画，作什么事也都有这么一层道理。"*

*戴士和手稿。

开门办学

1973 年，二十五岁。考入北京师范学院美术系学习，主要课目是素描、速写、水粉，兼学水墨和油画。课下请教老师，与朋友写生，兴趣集中在色彩方面。课下的收获有时比课上更大。在白洋淀、百花山、大兴县、延庆和房山的深山区写生，并赴云岗、阳泉、永乐宫、西安和户县作艺术考察。

<div align="right">——摘自"创作年表"¹</div>

1973 年，戴士和找到高校招生办，毛遂自荐，获准参加考试，考上了北京师范学院美术系。业务强，似乎应受到老师同学的尊重和欢迎，但并不尽然，白专道路的帽子始终是一把悬剑。在这里，士和又与少年宫的杨景芝老师重逢了，她已在师院任教数年，但时过境迁，"再次跟杨老师学画，环境复杂得多了，再不像景山少年宫绿树红墙的干净和清新。²"戴士和很快得知了上届班里业务最强的同学的处境，他学过专业，上过北京工艺美校，难免有见解和主张，结果每次运动来了，就拿他说事儿，导致他心情抑郁，最后罹患精神病。戴士和知道自己别无选择，只有让自己更强，要知其不可为而为，也要有所不为。

有机会恢复学业，学习的热情极为高涨。士和从图书馆借来《美术》杂志，从创刊号一期一期读过来，做笔记，记各种争论，包

延庆靳家堡·室内
水粉
19.2×27cm
1976 年 5 月
师院，三年级

1 戴士和："创作年表"，
《戴士和》，中国现代艺
术品评丛书，广西美术
出版社，1994，第 61 页。
2 戴士和："跟杨景芝
老师学写生"，载杨景芝
著《儿童绘画解析与教
程》，科学普及出版社，
1996 年版，第 309 页。

速写　20×15.3cm　1973年

括关于印象派的争论，关于石鲁西安画派的争论。读了艾中信的
"油画风采谈"，觉得非常过瘾，向同学推荐，同学们读了也很感
慨很兴奋，学着里面的用词，说要考艾先生的工作室，要拿着成
语小词典去学。《印象画派史》也是那时读的。

　　学校不断组织去工厂农村开门办学，撇开"极左"内容不谈，
那方式很像今天流行的课题式教学——每个学期有几个课题，走
向社会，做社会调查，专业学习就在回答现实社会的问题之中进
行，往往是综合性的跨学科式的学习，理论与实践高度结合。一

般的记忆并不错，开门办学时的课题，有高分贝的政治话语，课题紧跟形势，一般都比较重大。但今天翻检 70 年代的作品，却出人意料地发现，那时的作品有一种特别的纯洁和宁静，似乎历史并不象想象中那么狰狞。师院一年级去白洋淀写生，士和保留了一本装订起来的速写和水粉。速写是用当时刚刚流行起来的木工笔画的，笔头是扁的，在手中撵动，可以一笔画一个面，也可以画锐利的线。士和的速写完全用扁锋画，融融的面，灰灰的调子，纯粹的光影明暗，犹如阳光透过雾蒙蒙的水气，洒在人物和水面上，光斑闪耀。水粉画是为练习色彩关系，装订之后，竟象本连环画，天光水色，明朗纯净，点景的小人，日出而作日落而息。那是一份心境吗？即使转瞬即逝，也是一种真实吧。

京郊百花山上课期间，士和发起由同学自己给自己"加课"，打算每天早饭前先画一张小风景。早晨七点半开饭，他们提前一个

首钢一号高炉　　11.5x13.2 cm　　1975 年 1 月 3

小时起床，大山里天蒙蒙亮，带上调色盒、水瓶，走上了有雾的山路。想到还在梦乡中的其他同学，心里很骄傲，怀着与太阳争先的心情，快步走着，驱赶着清晨的寒意，却不料迎面遇上刘亚兰老师，她带着画完的风景写生正下山回来。那时她已经是 50 岁的人了，有波兰人血统，在俄罗斯学习长大。大家都感到不小的震动。怀着真诚和敬意，士和与刘老师建立起持久的友谊，至今三十余年不断。

史家营中学　水粉　19.9×13.3cm　1975 年　房山县

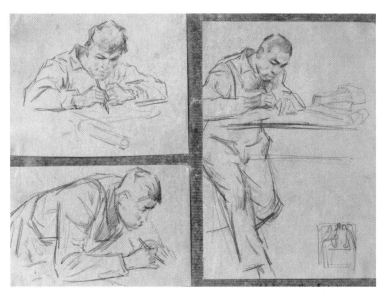

首钢机械厂美术班里　17×12.2cm　9.5×12.2cm　8×12.2cm　1974年12月

　　三年级的时候，一次，戴士和随别人去北京郊区踩点。冬天里，山头黑沉沉的，苍茫沉郁，戴士和禁不住脱口赞美，不想对方板下脸说："我不喜欢这种'好看'，我喜欢的是阳光灿烂的风景。喜欢什么样的东西作为美，这中间是有文艺路线问题的。"在当时，政治空气紧张压抑，良知可以完全沉默，纵容着丑恶变本加厉，站在最行时最得势的一边，用最不讲理的话和最不近人情的立场主张有权势的东西，哪怕自相矛盾，朝令夕改。行时"极左"时，可以是左的代表，行时批"左"时，又成了右的代表，随时准备充当各种权贵们的打手，只要依傍着权贵，依傍着主流。

　　1974年底，全班同学开门办学到首钢。一起下去的还有几位老师，栾克扬老师也同行。同学们只知道栾克扬是著名"右派"，并不清楚他有什么"罪行"。平时，他也很少与同学打招呼。每次新运动一来，他就作为靶子，作为"活老虎"，以反党反社会主义分子的身份，一而再再而三地被揪出来批判。士和亲眼见到上一届的同学，在一个批判会上，忽然想起批右派的反动思想，

就从座位上将栾老师当胸揪起来，指着栾的鼻子，猛一推，栾一下子跌倒在地上。在首钢的这支开门办学的队伍里，在所有的老师同学中，栾相当于没有公民权的奴隶，他给大家打水、扫地，他不能画画，不能搞专业，不能参加讨论，每次开会，他就在角落里坐着。

当时，士和得知中央美院的侯一民先生带着一些学生也在首钢，就提议两校师生联欢一下。似乎那是个周末的晚上，特钢车间里，一间会议室由大玻璃墙隔开，巨大的桌子摆放在中央，墙上挂着锦旗，侯一民先生一个人走了进来，他穿着白帆布的钢铁工人工作服，这时，十几个人正等着和他握手，走在最前面的是老师组的领导。当时栾也在场，照例在角落里坐着。侯一民一眼看见栾克扬，大步走到栾的身边，几乎没怎么理会几个领导，就亲热地叫着"大东，大东"，栾很意外，不知如何应

水粉　13.15×20.9cm　1975 年

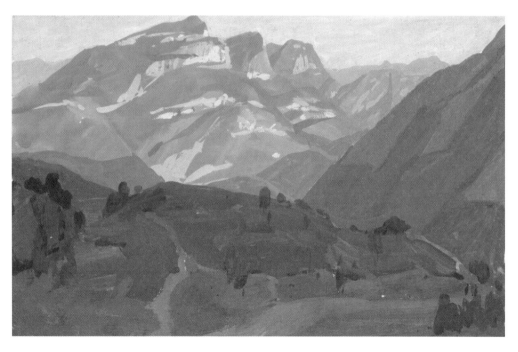

师院的同学　1973 年

答。侯一民拉着栾克扬坐到自己身边，开口便感慨地说，"文化革命不是不好，开门办学不是不好，但为什么要和基本练习对立起来呢？为什么要砸石膏呢？……"在场感到尴尬的特别是那几位领导，平日踩在脚下的人，却被自己请来的贵宾待若上客，自然不是味儿。以侯先生的政治经验，他当然完全清楚环境的险恶，明白这样的举动在当时的危害。在师院一边倒的政治寒流里，士和看到了良心的闪光，看到了超越趋利避害的人性的力量，这是令人难以忘怀的温暖的一幕。他用当场找到的一本书，在封底画了一幅侯先生的速写，后来把它剪下来，保留至今。而灯光下的这一幕故事，他则讲给过许多人听。

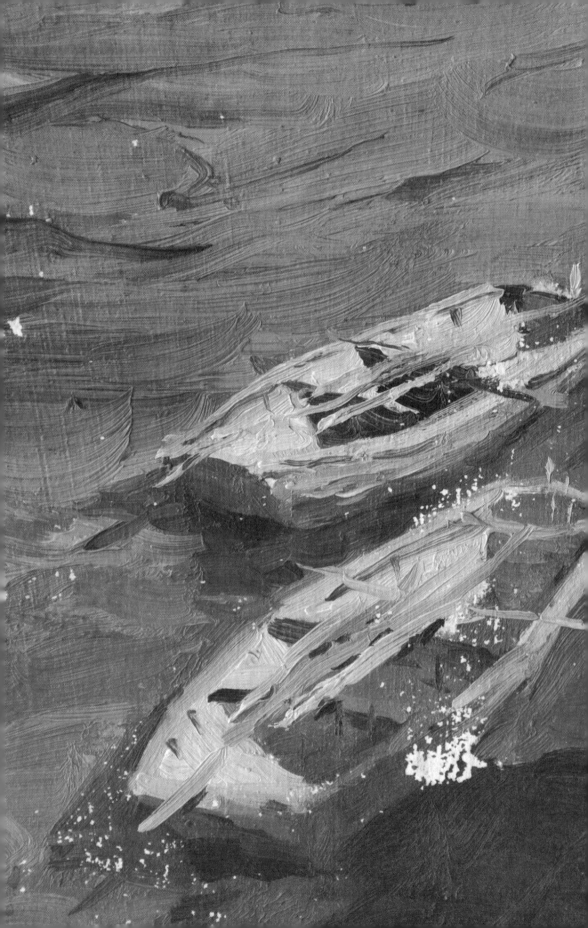

黄河写生

1976 年，二十八岁。在北京师范学院毕业并留校任教，讲授素描和创作课。1977 年在晋陕峡谷沿黄河写生。读书，斯坦尼斯拉夫斯基的融创作与教学为一体、集感受与理解于一身的体验令我尤其倾倒。几乎坚持每天作色彩写生。

——摘自"创作年表"[1]

在师院留校任教是 1976 年，几个最年轻的专业教员自己组织起来，每天早上赶在早饭前出去画个小风景，每星期四晚上坐在一起讨论一个问题，每隔一段时间去访问一位先生。当时几个年轻老师都在大操场边上的一排平房里住，每天早晨六点多钟起床，负责叫起的老师比闹钟还准。当时还没有带腿的画箱，他们把油画箱夹在自行车后架上，一行四人骑车出校门。学校在大钟寺附近，当时周围一片庄稼地，大片的玉米，土路上沟壑纵横，清新的空气里弥漫着炊烟的柴草味儿。七点半钟，画完画儿回校，四辆自行车鱼贯经过校园里早操的人群，同学们都感到好奇，他们今天又画了什么？每天如此，画了近两年的时间，画过校园，画过庄稼地，画过有白杨树的马路。戴士和回忆，当时主要是着迷颜色，画面颜色要画得真实又要画得"有油性"。当时说"有油性"是指颜色关系的一种品质，一种浓郁的、浑厚的、丰富的颜色，不能把色彩画得稀汤寡水的。白天晚上，他们一有机会就邀请同

黄河岸边的小船（局部）
35.1x22cm
1977 年 10 月

1 戴士和："创作年表"，
《戴士和》，中国现代艺术品评丛书，广西美术出版社，1994，第 61 页。

69

学做模特画头像，要画得"像"，色彩又要"过瘾"才行。

假日假期，士和也狂热地外出，地点随机随缘而定，远近都好。一次和同学去香山写生，一天下来，天色已暗，顺路下山，坐在石凳上休息，眼前一个大树根，并无奇特之处。他兴致未尽，用调色板上剩下的水粉颜料，又写生一幅树根。日后翻检出来，那

晋北农民肖像　32.7×29.3cm　1977年

黄河写生途中
摄于 1977 年秋

日朦胧的夜色、愉快的心情、70 年代人迹罕至的香山小路，两腿酸痛的感觉，就与这树根一起鲜活起来。有时去颐和园的后湖画画，带着马扎坐下来，左一幅，右一幅，调个角度又一幅，不必"众里寻他千百度"，总有心仪的景物。只要走出去写生，就有机会拓展生活经验，邂逅人生故事，日常的生活，不论何等平凡，一时一事，喜悲交集，岁月流逝，都记录在大大小小的作品里了。看了他累积数十年的大小作品，不禁令人感叹，艺术之外还有另一个生活吗？安顿了生活再去从事艺术吗？成长的经历有艺术伴随，是多么幸福。

1977 年暑假之后，士和与同系的年轻老师一起去黄河一带写生，出这一趟公差的题目是画与华国锋主席有关的事，因为华国锋主席的老家就在那一带。行程的路线是：从北京到太原，从太原到文水交城，一路往西走到黄河边，再往北一点到佳县。于是从 9 月初到国庆前，一路画风景、人物，坚持每天写日记。在黄河边上，有农民聊天，半开玩笑地说，"黄土不长庄稼，就是不长啊，穷，那不赖四人帮。"打倒四人帮将近一年，正是批判的高潮，农民的说法又是与师院里完全不同。

碛口·清晨 29.8×38.8cm 1977年

出发之前有两件事直接影响了那次写生的心情。

其一是拜访罗工柳先生。通过一个常年跟罗先生学画的小青年，第一次登门拜访了罗先生。罗先生给他看了留苏时期的画。士和过去看过印刷品，第一次见到原作，觉得真实可信，并不如想象中的神秘复杂，倒是朴素大方。罗先生也看了士和带去请教的习作，大加赞赏，对他说，不要去想基本功，一定要对生活有热情，要有主张有感受地去画。

其二是刚刚看了在中国美术馆举办的罗马尼亚美术作品展。其中有格里高列斯库的一批画，还有他的学生托尼查的不少作品，非常震动，感到有一种新鲜的味道，与通常的理想主义不一样。

这两个因素直接影响了他的黄河写生，倒不是在风格和技术上摹仿，而是在情绪上受到了影响。罗工柳和格里高列斯库的作品，使他有强烈的愿望，想画，想画得非常好。晋陕峡谷的这一个月时间，可以说非常"在状态"，总共在油画纸上画了好几十张作品。回来后，在师范学院的教室里作了汇报展，虽然只是简单地把画挂在墙上，却给很多同学留下了深刻的印象。

晋北农民肖像　33.5×29.8cm　1977 年

两次口试

1979 年，三十一岁。考入中央美术学院油画系壁画研究班至 1981 年毕业。学习课目主要是素描人体、油画人体和肖像、壁画工艺与材料、创作构图等。学习期间赴敦煌、西安、壶口、云岗、太原、芮城、应县、洛阳、衡山、华山、泰山、曲阜、威海渔村等处考察写生。研究生期间，一面作画，一面注意艺术理论学习，特别是注意对现代艺术诸流派的学习。

<div align="right">——摘自"创作年表"[1]</div>

1978 年，中央美院恢复招考油画研究生，此时士和因肝炎恢复期，病休在家。1977 年黄河写生的后期，他突发高烧不退，在佳县医院确诊为急性黄疸性肝炎，急返北京住进了地坛第二传染病医院。本有心报考美院研究生的事，就此告吹了。他记得这个时期找到了一些油印的介绍西方现代派的资料，在病床上反复阅读。

第二年春天，先得知中央美院不招收油画研究生，接着看到中央工艺美院的吴冠中先生招生，便立即报了名，不想很快有人告知，报载中央美术学院油画系招壁画研究生班，侯一民先生主持，他一听，也立即去报了名。考试日程发布了，互不冲撞，于是先参加吴先生的考试，再参加侯先生的考试。

咪咪　水粉　1979 年

1 戴士和："创作年表"，《戴士和》，中国现代艺术品评丛书，广西美术出版社，1994，第 61 页。

清华园车站 水粉 12.5×18.5cm 1974年9月

印象最深的是口试。吴先生在墙上挂了许许多多中外名作的复印品，古的今的，各家各派，雅的俗的都有，吴先生第一个问题是谈谈喜欢哪些画？不谈为什么也可以。考试像聊天一样，轻松自然。事后回忆，这是一个非常好的注重素质考核的办法。吴先生第二个问题很直接，也颇有难度："听说你也报了中央美院，如果两边都录取你了，你去哪儿？"士和回答说："如果您现在就能录取我，我就不考中央美院了。"吴先生当然表示不可能，因为还有文化课的考试成绩等等。

侯先生的口试阵帐要大得多，到场的有邓澍、李化吉、苏高礼等好几位先生。先生们的问题也不少，包括什么是"伤痕"文学？什么叫现实主义？艺术品也使用人体，与黄

研究生入学考试评分

色作品的区别是什么？士和认真读过恩格斯给英国女作家哈克纳斯的信，熟悉其中"除了细节真实之外，还要真实地再现典型环境中的典型性格"的观点，自信据此解释马克思主义的现实主义是不错的。侯先生只问了一个问题：今后的志向是什么？士和的回答是，要做一个全面发展的人。

两边的考试加起来，每日不断，连续半月有余。考试期间发烧、拉肚子，都吃点药顶过去了。有意思的是，士和当年考美院的试卷，包括创作试卷和素描试卷，上面有各位先生签名和判分，不知怎么到了士和手里，被士和收藏着，现在拿出来看，格外有趣。

碛口·湫水与黄河汇合的地方　19.9×36.9cm　1977 年

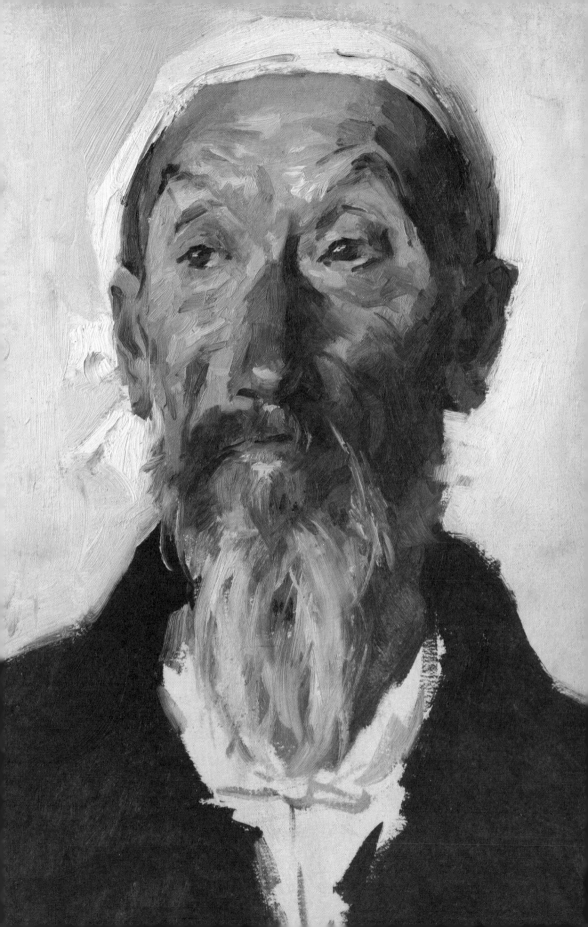

"以一当十"与"十以当一"

美院有正史,有野史,有谈艺论道的正经话,也有笑话和段子。前者如李可染谈齐白石、张仃谈黄宾虹、黄润华、周思聪谈李可染、侯一民谈徐悲鸿,等等……态度、观点、方法和行为,就在这种口碑相传的感恩、推崇、认同、模仿、出新中绵延不绝,形成了最韧性的活跃的传统。后者莫如英年早逝的汤佩,讲起美院故事来,活脱脱的先生们,个个让人捧腹,拍手称绝的大笑中,属于美院人特有的温情就在心中涌动起来。一个人如果身处某种传承的链条中,一定说得出师傅的故事,一定能分别出其中的奥义和微妙。如数家珍的故事,就是被演绎、被认同的传统,说的人和听的人都会不自觉地浸在可意会不可言传的精神包围之中,一边有样学样地承继,一边煞费苦心地突破了。

作学生,我听过很精彩的课,平白一段话,却让我豁然开朗,物我两忘。透彻的道理如日月经天江河行地,事业人生浑然一体,以往的疑惑犹豫全不在话下。那课上的真是光彩照人。

好的教学是唤起学生的活力。学生被教师的勃勃兴致唤起,受到感染,觉得这事情里面有许多奥秘可寻,投身进去正是自我价值的实现,而不是相反,不是向老师所占有的真理低头。成功的教学唤醒学生心底里深层的活力,让学生发现自身潜在的尊严,发现自己其实未必渺小,未必卑微,未必平庸,发现自己个人的

晋北农村肖像
油画
46.6×32.7cm
1977 年

79

中和殿　水粉　19.7×14.25cm　1974 年 9 月 3 日

小天地其实与周围的大世界相通。[1]

　　他回忆侯先生上课，每次来教室十分钟、五分钟，看到什么
问题就针对性地讲，讲得比较原则，言简意赅，但都是来自自己
艺术实践的有得之言，所以时间虽不长，但质量很高。

1 戴士和手稿。

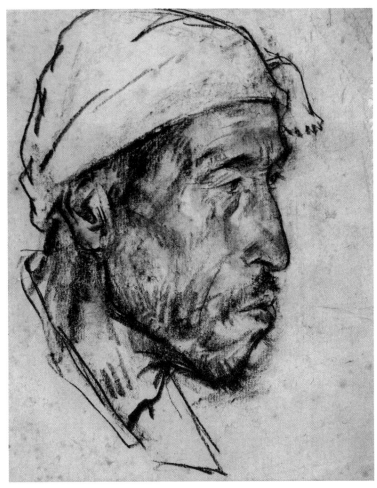

晋北农民肖像　25.5×21cm　1977 年

　　一次侯先生说，王朝闻先生讲过"以一当十"，这很重要，还可以补充一条，"以十当一"，这也很重要。"以一当十"，是说在一个肖像中要集中很多东西，生动的个体要有典型性，把丰富的东西凝聚在这一个当中。一个静物，要有时代风云，一个形象，应是群体的代表，这是凝练、含蓄的意思。形象个体的质量要高，要以一当十。侯先生补充"十以当一"，是指对于复杂的集群，比方群山、云海、大树林、人群，要看得很概括，很整体，要感受到和实现出它的单纯。这是一个事情从两方面看，复杂的形象，

要感受到它的内在整体感。内涵上的丰富和视觉上的单纯是一致的。这是创作中面对不同的加工对象，是两个不同的过程，达到同一个目的。

　　士和认为，"十以当一"是侯先生个人创作经验的总结，侯先生有"十以当一"的驾御画面整体的能力。例如，《刘少奇与安源矿工在一起》，在当时的历史画中，是正面刻画人物形象最多的巨幅。侯一民的《六亿神州尽舜尧》等巨幅，都是毫不含糊的众多形象刻画。尽管技巧上可以运用阴影、遮挡的办法，但是侯先生的画从不取巧不避重就轻，从不含糊其辞。艺术造型的鲜明恳切，是能力又是格调。众多鲜明的个体形象聚集成巨大的群体形象，"十以当一"的整体感，就是感受和表现过程中的重要原则。

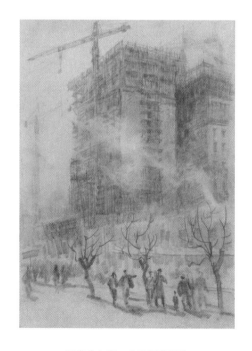

王府井大街　北京饭店工地
素描　27.1×19.6cm　1973 年

17.59×21.26cm　1975 年

　　他还记得侯先生讲素描人体的要诀，也是其他先生没有讲过的。画素描人体时要从骨架往外画，再一圈圈地长肉和皮。画站着的人体时先找骨架的什么地方？侯先生说，先找颈窝（两个锁骨中间的地方），看颈窝对着两脚之间的什么位置？三点之间形成一个狭长的三角形，这个三角形的角度、形状，决定了人体站着的最基本的形态。戴士和觉得侯先生所讲，是很个人的体会，是有效的实践经验。同时，侯先生气度很大，从艺术家的手头操作到志向为人之间融汇贯通。

　　士和说：“美院的先生各有特点。有振聋发聩型的，总不安于现状，常有些新鲜的东西鼓舞人往前走。也有中流砥柱型的，他们的稳健常在退潮之后泡沫散去时显出特别的光彩。”[1] 例如，苏高礼先生就属后一种类型，他回忆苏先生给他们研究生班上的第一段素描课。

1 戴士和：“苏高礼先生的教学与艺术”，《中国当代实力派艺术家苏高礼》，天津人民美术出版社，2000 年。

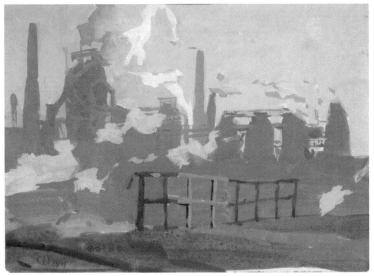

首钢 1　水粉　12.1×17.1cm　1975 年 1 月
首钢 2　水粉　12.1×17cm　1975 年 1 月

　　苏先生让我们用牛皮纸，用炭精棒。工具的选择是有目的的，慢慢划起来之后，我也确实体会到它们的好处，不是为了表面的好看，或者表面上与习惯的白素描纸黑铅笔效果不同，那好处在于：有助于"研究"。在整个教学过程中，苏先生常讲"研究"这个词。用牛皮纸和炭精棒做不出很光洁华丽的画面，线条总有

点涩，橡皮涂改也总留着些痕迹，调子的层次更不可能无限地细腻区别。工具材料的限定，引发出一种朴素单纯的心境，着力于造型的研究，着力于形体基本规律和造型的表情的研究，而不再为一些表面周到漂亮的趣味分神。 苏先生鼓励我们在画面上随时做些专题研究，在全身人体的旁边画个膝盖，在腹部旁边画出骨盆的构造等等，有时候他边讲解边示范，就画在画面旁边，积累起来，一幅长期作业布满了大大小小的人体和局部，像是笔记本一样记下大小不同的课题，记下探索研究的脚印，那里面有肢体遮挡住的构造，有皮肉表层之下的骨骼形态，有概括提炼出来的几何体，有全身轮廓所成的影形节奏。

苏老师引导我们对素描入迷，而且是迷恋在素描的正道上。我体会，他在素描教学中一再强调的"研究"，是要求我们把眼睛所见与心中所想，把感觉与理解结合起来，把技巧与表达结合起来，把一般规律与具体对象结合起来。而这种结合在不同作者，不同模特和不同表达意图中，又总是每每不同的，所以，总是需要全神贯注地——"研究"。

有人把"苏派"形容得很蠢，说是苏派素描让学生手里握着

1977 年 9 月摄于山西

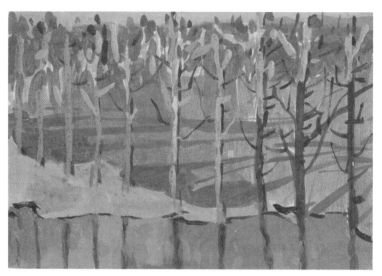

水粉　11.4×16.8cm　1975 年春

一大把铅笔，从 6H 到 6B，把模特画得从细到腻，不胜其烦，号
称全因素。苏先生六年留学苏联，跟他学素描倒是一点没有这种
毛病，恰恰相反，他总是启发学生主动地理解结构，主动地表现
结构，而不要离开形体描摹光影。为了强调这一点，他主张使用线，
用线明确地、肯定地塑造形体结构。

苏先生自己这种"线面相结合"的素描很好看，线在牛皮纸
上毛毛的感觉，不浮也不僵，刚柔相济，而且与背景空间、与形
体起伏都浑然一体，给我印象很深。

那时候，苏先生住在美院 U 字楼北面的一处平房里，房前屋
后爬满牵牛花，在学校里象座都市村庄。

穿过木栅栏门，就像进入了一个很特别的小天地，我爱看墙
上挂着的女儿肖像、苏联同学送给他的车站风景写生。他拿出米
开朗基罗的画册，告诉我们素描人体当中，"人"的重要，人的
精神状态的重要，他拿出苏联同学的毕业创作的大幅草图，让我
们知道"草图"没有任何潦草的意思。记得我极为激动，把它借

回去用铅笔仔仔细细摹写下来，此后再见到欧洲大师为奔放作品所画的精致草图时，我已经不那么吃惊了。

强调互动性、强调有针对性地施教、强调在个别的具体的案例中提升艺术理解、判断和解决问题的能力，这或许是中央美院造型课程的教学传统。这样教学传统实际上是情境式的、是问题发现与问题解决式的、是一对一的、是以学生为中心的。依赖教师对艺术的通透理解，以及从实践中得到的感悟和真知灼见，不论教师以何种风格教学，甚至对艺术的理解和追求大相径庭，都不是问题。士和认为：

教学应该是个良性循环的过程，老师的活力感染起学生的活力，学生又激励着老师。如果是这样，那么讲错几个观点，举错几个例子都不要紧，甚至老师的"知识结构"是否过时都不是致命的问题。致命的问题在于失去了对新事物的好奇心，失去对学生的爱。"真理占有者"的姿态一点活力也没有，一点感染力也没有，一点学术性也没有。[1]

从同学的作业上，当年教学之中的光彩，当年的追求和向往，当年为什么而陶醉，为什么而烦心……，那些心理活动一一可以辨识。如同翻阅当年的日记本，如同查阅当年的心电图。回首往事，教学方法、教学观念、开放的、保守的、土的、洋的，此伏彼起，各种说法都有意思。[2]

所以，最重要的是营造一种探究的、讨论的和求知的态度。艺术教学被不少人认为是神秘的"黑箱操作"，希望能把它放到理性清晰的阳光下形成规范化的大纲、教案，追求说得清楚，说得有理据。现在看来问题不那么简单，说得头头是道不难，略经培训也不是不可以批量地生产出这样的教师，但是真正有艺术见地、有实践心得，又有大气度的教师少之又少，这怕是中央美术学院永远不好复制的原因之所在吧。

1、2 戴士和手稿。

1987年总91期

云岗诗卷

文学双月刊

绝对边缘

创作年表：

1981年，三十三岁。在中央美术学院民间美术系任教至1984年，回壁画系任教至1988年。这期间，一面作画，一面关注美术理论界层出不穷的新问题，力图通过独立思考找到可信的答案。创作实践上，除壁画工程之外，自己退回到小幅面的架上油画，力图找到与自己感受方式相适应的油画语言。这期间曾赴江苏、湖南、江西、四川、湖北、内蒙等地写生多次。[1]

1981年戴士和从壁画研究生班毕业留校，到刚刚组建的年画连环画系，后改称民间美术系任教。巧的是，1975年还在北京师院学习时，他就创作过一套四条屏的新年画《小宣传员》，先是在中国美术馆参加了北京市举办的展览，后由北京出版社出版。而发现他的责任编辑是高振美老师，喻红的母亲。

80年代初，僵硬的社会逐渐松绑，就象美院年画连环画这个新的边缘专业的诞生一样，社会上也冒出许许多多生机勃勃的新的边缘现象。商务印书馆的《英语世界》杂志也是一例。在80年代初期学英语的热潮中，它有不小的推波助澜的作用，使很多学子受益。但对于美术界来说，它是绝对边缘。灵活的编辑机制，聘请士和作封面和插图作者。32开的英汉对照双月刊，只有封面、

封面设计　1987年

1　戴士和："创作年表"，《戴士和》，中国现代艺术品评丛书、广西美术出版社、1994、第61页。

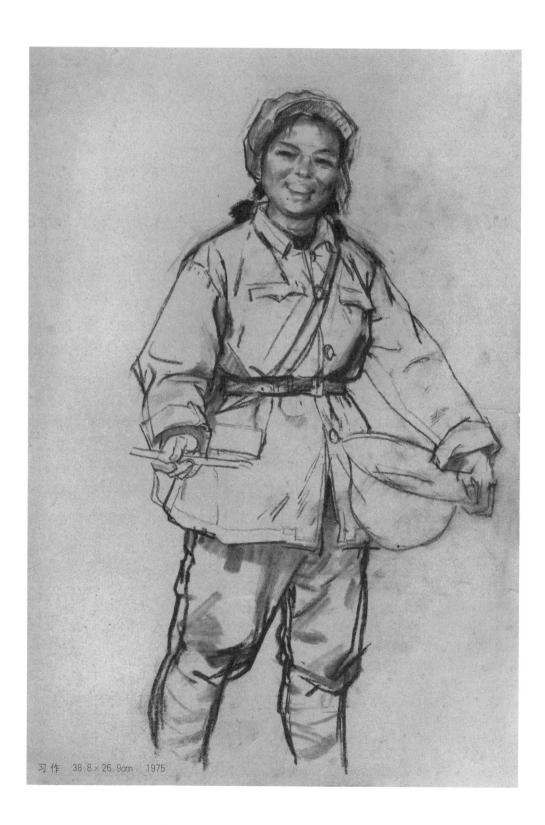

习作 38.8×26.9cm 1975

习作
19.7×26.4cm
1975 年

红色宣传员·年画四条屏·草图　水粉　18.8×27.2cm　1975 年

题图、插图、栏目图标这么点儿美术舞台，每图只有火柴盒大小，但文短图多，是杂志的特点。士和邀请身边好友，当时还默默无闻却才华横溢的同学，在此小试牛刀。查阅头二十期，插图作者除戴士和外，包括李林琢、华其敏、梁长林、刘溢、刘长顺、曹力、谭平、王智远、王沂东等等。插图风格有笔墨繁复的素描、光影灵动的水墨、敏感的线描、粗犷的版画效果、唯美的矫饰风格，从写实到变形到抽象，无所不用其极。寸方之地，充盈着才华和幽默，以及对西方艺术的敏感和新知。士和成品率极高，笔下无废画，所以插图很多，先后用过的笔名不下二十个之多，如谢建文、章纬、杨怀、杜维艾、鲍小强、薇薇、柯惠、艳洲、吕京生……，灵机一动想到的名字，拿来就用，搞得文编们内文署

《英语世界》主编陈羽纶先生
18.6×14.6cm
1983年1月27日

《英语世界》封面设计
22×21cm
1984年

暑假在师院教室摄于 1975 年

名和目录署名，常常穿帮。而他为每一期所做插图，从材料到语言到风格，大相径庭，判若多人，倒也名符其实。

士和为《英语世界》设计的标识，从头 7 期 WE 两个字母的组合，到第 8 期开始变形为书与鸟的图形，再到第 14 期演变出美丽的天鹅，一直沿用至今。

小小的《英语世界》页边画，让士和联络起身边的同学，那时能够发表作品的出版物并不多，而稍后《走向未来》丛书的封面设计和插图任务提供了一个大得多的平台，士和便邀集了更多的 80 年代崭露头角的美院同行。

八、九十年代，士和所做的书籍装帧、插图、连环画、标识设计很有一些，1994 年美院的设计系开始组建，士和受命做第一任设计系主任，书装设计一类的实践可算是"前世因缘"。1996 年设计系的学科框架初见格局，从西班牙归国的建筑家张保玮先生主持工作，许多海外归来的优秀留学生加盟其中，设计系生机勃勃，士和圆满完成了设计专业的开办重任，遂请辞归队，又回到了油画系第二工作室，这当然是后话了。

《走向未来》的朋友们

西单石虎胡同，是一条不足两百米的不长不宽的东西向胡同，西口有一座三路多进的老宅院，是这条胡同的显著标志，解放后那是民族学院附中的所在。这条貌不惊人的胡同，蕴藏着沧桑的历史，称得上藏龙卧虎之地。曹雪芹落魄城中唯一有据可考的住处便在石虎胡同，从那时他开始构思毕生之作《红楼梦》，离开石虎胡同后，他便去了香山黄叶村写作他的《红楼梦》去了。徐志摩留学归来，也曾蜗居石虎胡同。他发起了以石虎胡同 7 号为俱乐部的聚餐会，并以"石虎胡同七号"为题赋诗，聚餐会后来演变为著名的新月诗社[1]。人性都以祖上光耀为荣，沾边儿就算，发现自家胡同中走来的人物非等闲之辈，对自己也是一种激励。当然这都是事后的话，2007 年得知这些往事，石虎胡同早已不复存在三十余年了。

石虎胡同 5 号靠近胡同的东口，是一个不大的四合院，50 年代以来便是中国电影家协会和中国电影出版社的宿舍，戴士和出生后不久全家就搬到这里，他最早的记忆就是从这里开始的。安静的四合院中，几间东房是戴士和家，70 年代开始，除去已经离开北京在外地工作的哥嫂短期回京小住，戴士和便独自享有一个不足十平米的小屋。房间里只有极简朴的家具，小书桌和椅子上还贴着 50 年代单位借租的标签。

春风玉渊潭
22×22cm
1986 年

1 参见《北京青年报》
2004/4/21，B4 版，魏谦 文，2007/7/24，D2 版，刘福奇 文。

80 年代初，曾频繁拜访这个小屋并在这里高谈阔论的朋友，包括四中时的同学、工厂时的诤友等等。进得小屋，椅子凳子折叠床上坐满了人，背靠着墙，膝对着膝，30 岁左右的年轻人，表情严肃，话题涉及中国现代文学中翻译文字在语言上的影响；中国农村经济状况调查；中国民间艺术问题等等，高谈阔论，忘乎所以，抽烟的人很多，一股股浓烟裹挟着时而激昂的声音，从窗外一架葡萄的枝叶缝隙中散去。那时没有去餐馆的条件，但是有香肠和包子，还有酒，往往谈到深夜。

1981 年的一天，嘉明来访。他是北京少年宫时的画友，文革后社科院的首批研究生，那时已经毕业并留院工作。他来邀请士和参加《走向未来丛书》组委会的工作，士和于是接触到各领域中的一批人，这批人在系统论、信息论、控制论"三论"鼓舞下，试图跨学科地探索新思想和新理论。主编金观涛个子瘦小，精力充沛，眼睛眨动着，说话时象低声地自言自语，语速很快有点含混不清，似乎飞快的语流还是跟不上他思想的速度。他的专业是

清明·四五现场　26.3×29.1 cm
1976 年 4 月　写生于天安门广场

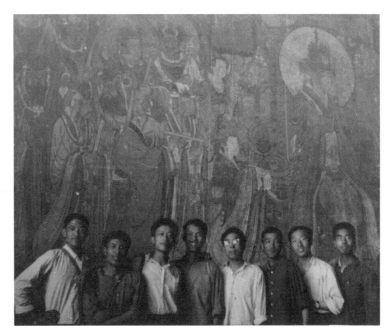

1976 年 6 月摄于芮城永乐宫

科学史研究，也喜欢文学和画画，他和夫人刘青峰合写的带有自传性的中篇小说"一封公开的情书"，曾经被地下传抄，此时也公开发表了。"情书"中充满了新思想的讨论，远远超过"情爱"的范畴。士和见过一幅金观涛的小画，大约 32 开左右，以色为主，半抽象，半写意，很有情调。后来证明，他对绘画的兴趣，不仅仅是一种情致和雅兴，他对艺术理论、历史以及当代艺术中的议题设置、话语建构，都情有独钟，也颇有建树。在丛书的圈子中，戴士和迅速交结了各领域许多年龄相仿才华横溢的朋友，后来，尽管从政、从商、从学、从教，领域甚至道路也各不相同，但这段交往，却成为彼此相知的根底。

作为编委，士和承担了丛书的书籍装帧的设计和插图作者的组织。书装设计的整体构思于 1982 年开始，士和读了几部书稿，想到封面，该是黑与白，是各种表情的点与线，是它们在空间中分裂与聚合的张力。这样的图形当然不是任何理论的图说，与其说去象征这个思想激荡的大时代，以及思想建设者的精神状态，

嘉明 24.3×20.6cm 1988 年

不如说是美术探索者的精神自画像。黑色的抽象图形、素白的底色、全出血的构图，封面封底为镜象效果，完全相同的图形，左右颠倒。这样的设计不符合当时任何书装理论，而抽象画也还是个敏感的禁区。第一批丛书于1984年面市，当时的政治空气正向"左"收紧，出版社里有人反对，责编把封面设计方案张贴到大门口征集民意，一时议论纷纷，不免令人担忧，但有惊无险。然而顺利出版后又听说被某美术学院书装专业的教师，在课堂上作为反面教材批判了一通。有意思的是，这个大胆前卫的封面设计，竟也是出自现实制作上的考量：单色黑的印刷可以把对印制的要求降到最低，以确保设计意图的实现。

五楼宿舍　水粉　17.6×13.7cm　1975年9月

玫瑰园　纸上油画　19.8×27.1cm　1975 年 9 月

　　正在为《英语世界》所做的插图组织工作，也顺势成了《丛书》工作的准备，更多的美院同行被邀请来合作。作者队伍包括曹力、刘溢、刘长顺、丁品、夏小万、施本铭、季云飞、孙敏、广军、孙景波等。成功的关键是要确定一个工作框架，既有明确的统一要求，又有个人自由发挥的余地。于是他明确限定每一批丛书的封面设计的材料和效果不可以怎样。在非具象风格的总体框架下，每一位封面、插图作者，要从明确的限定性中踢腾出一个大空间，并不容易。今天看来，几批丛书下来，100 件封面设计和千幅以上的插图，是最早的一次集体行动，对平面黑白领域进行了一次非具象语言可能性的"地毯式搜索"，探索的范围包括变形、象征、跨时空组合、拼贴、抽象等等，对各种平面材料的尝试、造型元素和物象的拼合、不同语言风格的混搭，都进行了充分拆解、组合、想象的游戏。这些艺术实践中的探索和创造，虽与丛书理论著作的内容风马牛不相及，但精神相望，旨趣相投。几年之后，黑白封面和抽象插图，在图书市场上已蔚然成风，比比皆是。到 1988 年，《走向未来丛书》的书装设

计几经周折，最终获得了"全国书籍装帧一等奖"，而且是当年唯一的"一等奖"，是众望所归也是始料不及。

80 年代思想解放运动中，曾经的思想禁区都成为青年一代砥砺思想的磨石，批判、反思的激情和勇气，可以直逼五四一代人。回忆起来，这是思想上最好的时期之一，理论的光辉、思想的锋芒至今不衰。

动物园·猴山　水粉　15.6×20.7cm　1975 年

壁画不用边框

　　1981 年，戴士和的毕业创作为《黄河子孙》六联大幅油画，以及美院新大楼的装饰性高温釉壁画《新苗》。1987 年学兄张颂南评论说：

　　1981 年他创作了气势宏大的研究生毕业创作《黄河子孙》，企图通过凝聚在画面上的一股力量，展现他自己"广阔的内心生活和内心生活中宏伟的波涛"。与此同时，他还为美院新楼设计制作了一幅装饰大壁画，用的却是另一种迥然不同的手法，在象征性带点图案式的平面构成中显示出他一种理性的追求。稍后又为广州白天鹅宾馆创作了承德避暑山庄的丙烯壁画。一幅大型油画、一幅高温釉瓷砖壁画、一幅丙烯画，材料、手法、风格均有很大的差异，但都具有一种大手笔的"阳刚"之气，同时感到他在绘画语言中有着很大的宽容性。只是似乎还没能明确哪一种是更加适合自己的绘画语言。[1]

　　1984 至 1985 年，士和连续创作了三幅壁画。桂林文华大酒店的《缪斯》、武汉黄鹤楼贵宾接待室的《黄鹤楼的传说》、北京龙泉宾馆的《牛战白虎》。

　　1985 年的几封家书保存完好，内容象日记，连续不断，详细

黄鹤楼壁画
方案之一（局部）
1984 年

1 张颂南："画布上的
创造"，《中国油画》，
1987/2，p7

黄河子孙（局部）
170×700cm
1981 年

描述了制作黄鹤楼壁画的状态和心情。兴奋、绝望、焦躁、苦捱苦熬……"如果创作时感受痛苦，那么，大师与你同在"，士和常这样给自己、给别人打气。

士和负责贵宾接待室的一幅壁画，题材是黄鹤楼的传说。4月中旬达到武昌，耐心看过壁画环境后，发现要改改方案，于是与向欣然总工程师谈好，把画左右延展出去，拐弯，变成一个包围状态的画面。由施工方粘画布做底子。他在信中写道：

我每天用钢笔临一点古画，感到颇有收益。一边临古画，一边临表现派，互相对照。想到线的表现力，想到构图的改进，想到一个个造型的味道，觉得都有些新的意思，挺想画的。没有人再审稿了，我可以再作变动。今天讲好画面延长，几乎延出一倍来。向工也没讲再审稿，我资料多得很，想法也有，所以心情不错。

我好像每到想画画的时候，嘴就笨了，脑子也想不开，思路老往画上走神。想画的时候，究竟想画的是什么，真是没法说，

美院留学生楼壁画草图　　1981 年

是一种精神状态，而不是一个什么具体'意象'。

　　现在我的心情正好，正是又有画意，又有宁静又有点激情，又专心。大概是个好兆头。就是懒得跟人聊天，懒得聊别人，懒得说别人的作品，只想画出些东西来，"实现出来"一些东西。

<div align="right">85/4/22</div>

　　一个月过去了，戴士和画了一张大稿，也画了一些速写，可墙面始终没有做好。壁画系先来了信，又来了电报，要他回京参加招生工作，于是回京一个月，再次返回武昌已经是 6 月中旬了，这次墙面准备妥了。

　　他做了一天的准备工作，搬开室内陈设，卷起地毯，打开颜料箱，找回设计图，直到傍晚，才画了一个小时。

　　用一种粗野的大笔触，把平平整整的墙面"破坏"一番，以

黄鹤楼的传说·壁画〔局部〕 丙烯 1985年安装于武昌黄鹤楼新址贵宾厅

便造成某种"亲近感",免得画得拘拘谨谨的。好的效果,必须从过程的尽兴而来,要把白墙面的稳定彻底打破,弄得乱七八糟,一塌糊涂,才能收拾出一个有点意思的画面。最可怕的——对于我——是慎重、崇敬,太在乎局部,太恭敬了。需要面对这个华丽的屋子里的白墙壁,像画小品一样信笔干,挥洒自如,自信怎么也能收拾出来——对我来说,收拾得象张画是太容易了,难的是画得不一般化。

85/6/14

但是第二天的情况并不妙!

今天画了一天,糟糕,"线"勾不出来,油画笔存水少,断断续续的。更要命的是上海来的白颜料有问题:象是有点固化了,跟胶冻一样不很溶于水!白线画不上去,改红线、兰线,折腾到下午三点,索性改成黑线,才觉得有点能控制了。这当中,真有点束手无策了,想后退了——想赖颜料次,但是想起"就当考试"这项最新最高指示,想起"招数比较多"的鞭策,就打起精神,

终于画出一块根据地，一块可以发展下去的根据地，心也就塌实下来。这时，天已傍晚，站了一天，才刚刚感到腿挺累的，于是吃了晚饭，下山去也。

<div align="right">85/6/15</div>

第三天新问题又来了。

今天是我计划中的第二天。昨天的苦恼没有了，新的苦恼又产生了。真是，半个月完成这幅画太紧张了，多少新问题，层出不穷，过去怎么也想不到的。看来，只有在心里想画的时候是幸福的，动手干是无止境的痛苦呀！当然，也是无止境的幸福，因为"心里想画"并非动手之前的一小段光阴。动笔画的过程中，不断涌出新点子，新招数，面对一个难题心里一动又想出个法子，眼前一亮，忍不住的跳到墙跟前去，改、涂、再来！我说昨天的问题没有了，主要是指那些"站不住的线"没有了，改用纯黑线，比较能控制，效率高多了。但是画满了这一单元之后，我觉得单调！怪可怕的！怎么回事呢？傍晚回来之后，我不再想这事，埋头读老舍，可现在还没弄清楚。素菜难做。单纯而不单调，说说容易，怎么就不单调了？

景山少年宫·壁画方案 1984 年

星座 · 壁画设计稿　1987 年北京四中体育馆外立面

......

　　我想，线大概又粗了一点，直了一点，再松一点，活动着点儿，再细一点，密一点点，再敏感一点，可能就好看了，耐看了，也就不单调了吧？

　　解决单调这个问题，还得在线上多下功夫，既然是打定主意给人家看线。别拐弯儿，别往颜色上找辙去。

<div align="right">85/6/16</div>

　　"壁画不用边框"一文[1]，是士和的毕业论文，他试图从美学角度厘定壁画与架上绘画的不同，而壁画创作的全过程更是一项社会工程，从一开始就要与各方合作，多方妥协，不存在个人独立做主的边界。几件作品下来，让他既兴奋又泄气。泄气的是，最终没有哪一件作品，是自己完全认帐的。而这一点，他完全无法接受。几年之后，他离开了壁画。

1 戴士和："从'壁画不用边框'谈起"，《美术》。1981/10，第41-42页。

北京四中校园壁画方案草图之一　1987 年

设计口试

1985 年 5 月，士和人在武汉，系里叫他回京参加招生考试工作，其中口试一项请他想一想，出出主意。他正在制作黄鹤楼壁画，不便匆忙返京，于是回信汇报和请示。他表示："这幅画，虽然小，毕竟是我毕业后上墙来制作的唯一一幅壁画，从八一年毕业到现在都近四年时间了。所以，我不能赶进度草率收兵。"但"无论回去与否，招生的事情我还是想了，现在把想法汇报如下："

如何在口试中考察考生的艺术素质？如何评分？如何操作？这封信中他认真做了设想，从考试内容、评分方法，到考场组织，都在头脑中做了周密的沙盘推演。面对 80 年代艺术发展的崭新局面，他认为"一贯实行着的常规性考试应该全盘改造，不仅在内容上，而且在整个方式、程序结构上都应当变一变。"

一、口试的指导思想问题：

（一）口试不是考嘴，不是赛嘴皮子。为排除因纯口头语言表达能力造成的误会，必须精心出题。避免临场胡聊。

（二）重素质。不重知识的死记硬背。这个原则完全对。

（三）既然重素质考察，那么口试就可以不排除动笔。

（四）素质之中有部分因素与气质关系甚密，如：反应速度、灵活的适应能力，等等。考虑到人才不拘一格，因此上述因素是

否不作为考察重点。

（五）既然是素质，就会在考生答题的过程中时时处处表现出来，因此，针对某项素质而专设的考题，就只有相对的针对性。

二、考题设计：

（一）空间想象能力（平面图形与立体图形的转换）

考生根据某一给定的平面图形，想象出它可能具有的立体形象。

题1.已知：平面投影图为：

要求：想象并画出此图可能是哪些立体形的平面投影。

答案：

题2.平面投影图为：

要求：同题1。

题3.平面投影图为：

要求：同前。

题4.平面投影图为：

要求：同前。

解释：按照考生画出的立体形的正误、多少来评分。

（二）形象的识别能力：

题1.向考生出示一组飞天图片（飞天图片类似，但造型风格有别）。

要求考生指出其中的具体造型差异在哪里。

题2.向考生出示一组古代宫殿建筑图片。

要求同前。

题3.向考生出示一组柱型图片。

要求同前。

解释：

1. 图形力求单纯，避免节外生枝。

2. 所选图片，只要求考生分析比较差异，而不是比较优劣，不谈考生的个人好恶。

3. 进修生可选更难一点的图片，如：一幅画的几个变体。

（三）艺术鉴赏能力（口味高低）

题1. 向考生出示一组风格接近的作品（比如：传统年画的手形白描与近年出版年画的手形白描。都是手，但艺术质量有别）

由考生分析优劣。

题2. 向考生出示一组风格明显不同的作品（比如：时髦的变形与两河远古石雕）。

由考生分析优劣。

解释：

1.（三）不同于（二），（三）要求考生谈好恶。

2. 出示的图片最好没有印刷质量的区别，也不要选择那些早有定论的一目了然的名作。

（四）自我意识

题1. 向考生出示其自己的报考作品（写生）。

由考生谈作画时的想法（什么激动了你？）

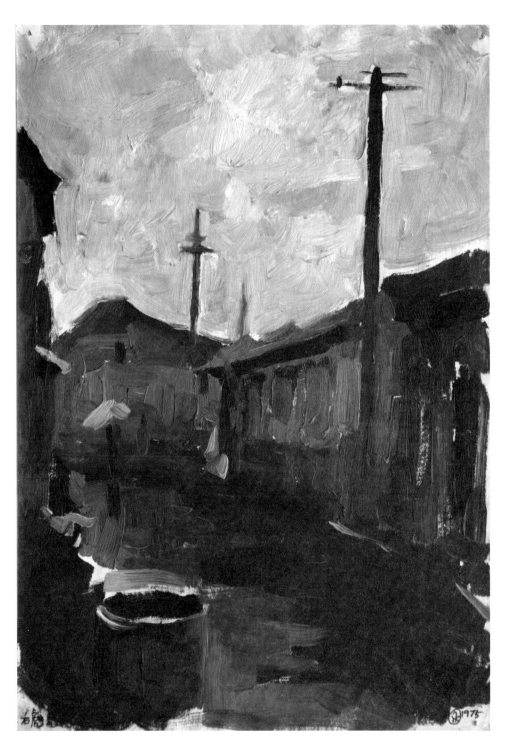

石虎胡同北口　35×22.2cm　1975 年

114

题2.由考生谈学画过程中受什么作品影响比较大。

题3.由考生谈自己今后如果不能搞壁画的话，准备画什么样的画。

(五) 形象把握能力

题：发给考生一件小幅线描复印件，如：

一支"记号笔"

一张全开大纸

要求：考生在两分钟内，当场放大在全开纸上。放大过程中不得后退到一米以外。用记号笔的目的是：无法涂掉败笔。

解释：

我觉得这道题挺有意思，两分钟里能观察到的东西不少。我估计大多数考生都没有这种训练，因此考出来的是更接近于他的素质，而不是训练程度。

(六) 形象记忆能力

题：画记忆画。如：刚刚口试的场面

如：任一电影演员形象

如：某一名作 (比方罗丹某雕塑)

如：同时画出白塔寺北海白塔

如：天安门东华表

解释：

过去的记忆画考试往往安排在速写考试之后，立刻默写刚画过的动态速写。我以为这种安排不理想，原因之一是考生刚刚画过的动态本来就很呆，默写就更无聊。而且是刚刚画过的的，考不出什么东西来。

(七) 对进修生，可以加试一些基础理论类的题目。

如：自我表现

如：源于生活

八一湖　水粉　14.2×18.7cm　1977 年

三、评分问题：

（一）逐项评分与感觉分相结合为好。

（二）考虑到有通才型的人，也有偏才型的人，因此，除允许打"负分"外，也允许打"加分"，就是说，某单项成绩极佳，可以超过该项分数上限打分。

1. 加分与负分的分值是否限制在该项原额的 50％ 为宜。

2. 打加分或负分，各不得超过两个项目。

四、具体程序安排：

（一）准备两间教室，一间作"考场"（场内预设大画板一块）。另一间作"候考室"（室内预备小桌若干，监考人一名）。

（二）考生首先在"候考室"集中，每人做一道"空间想象力"的题，二十分钟交卷。(这时已经接近8点半，考官们已陆续到达"考场"，口试可以开始了。)

（三）考生逐一被唤到"考场"，进行（二）（三）（四）（五）项考核。

集市　油画　31.1×22.2cm　1977 年

晋北农民肖像·黄河船夫　46×32.4cm　1977 年

晋北农民肖像　30.5×26.6cm　1977 年

（四）每个离开考场的考生，首先回到"候考室"，用五分钟时间完成记忆画，然后可以离校回家。记忆画由候考室的监考人收齐，最后统一送入考场评分。

五、时间预算（在"考场"内）：

事先把考生分为"种子组"与"非种子组"。

非种子组的考题可以从简，时间控制在每人 10 分钟，

种子组的时间控制在每人 15—20 分钟。

六、表格说明（见后页表格）：

（一）分数印在表格上，每隔 5 分为一档，精度足够，也好统计。教师在考场上选择合适的分数打圈就行了。这样可以减少错乱。

（二）满分为 100 分（进入总成绩再折算一次）。

品质恶劣者如果在自我意识与综合印象两项均得负分，则口试积分肯定在 55 分以下。

春雨玉渊潭　36.4×33.4cm　1977 年
晋北农民肖像　38.2×27cm　1977 年〔右页图〕

中央美术学院壁画研究室 1985 年度招生 口试评分表					
考生姓名：	准考证号：				
（一）空间想象	0	5	10		
（二）形象识别	0	5	10	15	（加）
（三）艺术鉴赏	0	5	10	15	（加）
（四）自我意识　（−5）	0	5	10	（加）	
（五）形象把握	0	5	10	（加）	
（六）形象记忆	0	5	10	（加）	
（七）基础理论	0	5	10	（加）	
（八）综合印象（−10 −5）	0	5	10	（加）	
教师签名：					

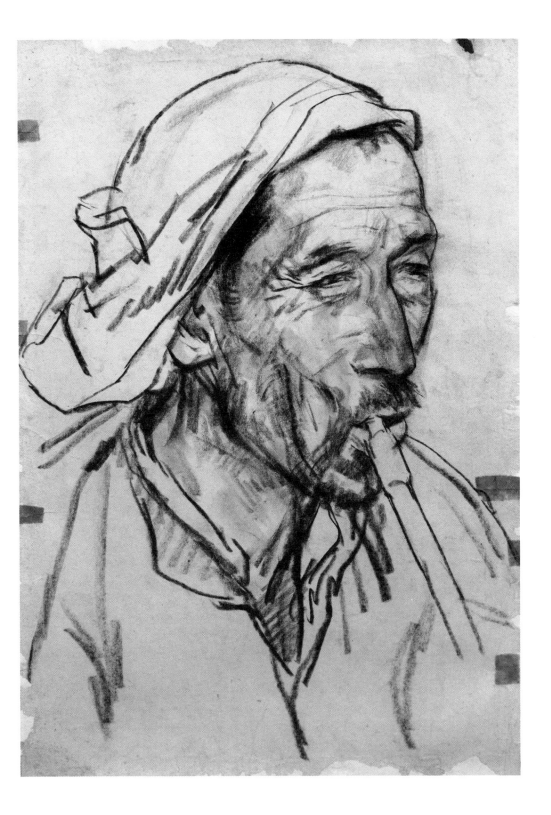

121

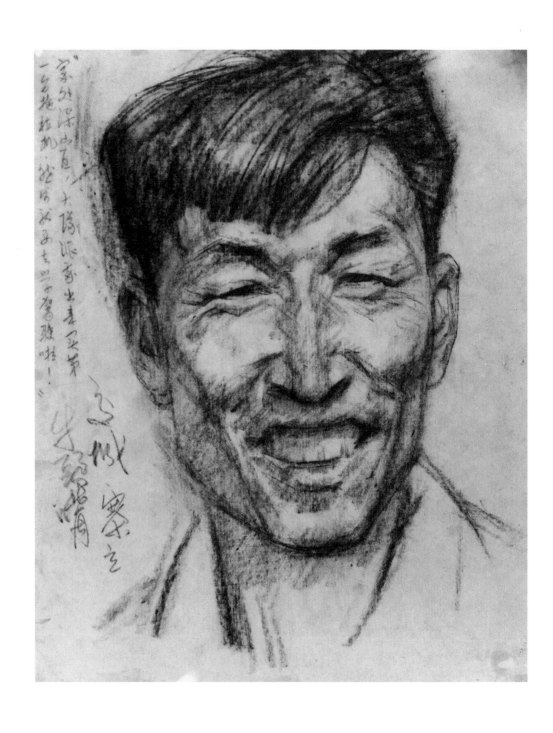

晋北农民肖像·牛头嘴　34×27cm　1977 年
交城寨立 "家处深山区，大队派我出来买第一台拖拉机，然后就要去学驾驶啦！"

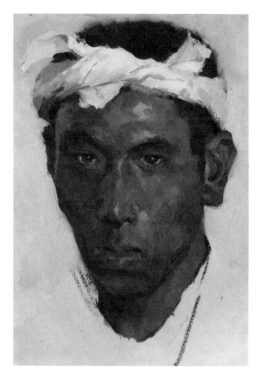

晋北农民肖像　45.7×32.7cm　1977 年

　　我想到的，简略叙述如上，很多具体题目写不下了。您看合意吗？在我想象中还是蛮有意思的。

　　不知您关于考试招生的全盘设想是什么？我的基本想法是：一贯实行着的常规性考试应该全盘改造，不仅在内容上，而且在整个方式、程序结构上都应当变一变。我想您在这方面一定有很多办法，只不知在这一次可以实行到什么程度。

　　教学这摊子事，我一直有兴趣，我觉得里面有学问，这方面，我一直觉得您的言传身教给我很大影响。

　　我想这一套实行起来的话，考场上并不复杂，只是准备工作要充分一点，如选画、印表格、印考题。

<div style="text-align:right">1985 年 5 月 12 日夜</div>

　　他当真地想，当真地写下来，却为什么没有把信发出去，他也记不得了。

越画越小？

张颂南感到士和的画有了阶段性的变化，他评论说：

他的步伐加快了，绘画面貌有了一种日新月异的感觉。由于种种原因，他把重点转向了小画，努力寻找着，推敲着"绘画语言"的字字句句。一方面他从抽象艺术中寻求着灵感，尝试过一些接近纯抽象的作品；一方面却用虔诚的心，写实的抒情手法画着他的妻子和新生的婴儿；一面画着一种将超现实的想象与人生哲理、立体派绘画语言揉搓在一起的一种素描、企图创造一个新的现实；同时又用浸满对矿工的同情和爱的笔触，创作了一系列速写式的油画。在他笔下那黄河岸边的山坡与内蒙草原上的云彩，都变成了一种人格化的独特的语言。粗看起来，他仍然在用"多种语言"说话，但比起 81、82 年期间的作品来看，他的"多种语言"中"戴士和化"的因素有了明显的增长，这正是他以十分自信的个性，活跃的思考，不拘一格的探索，来集中从事他称之为"画布上的创造"的对绘画语言表现力的刻意追求的成果。[1]

1985 年，多事之夏，武汉黄鹤楼壁画、北京龙泉的"牛战白虎"壁画、双月一期的《英世》插图、《走向未来丛书》的封面、插图、连环画约稿，还有许多说不清的事情，齐头并进，而写作《画布

搭车
油画
60 × 60cm
1984 年

1 张颂南："画布上的创造"，《中国油画》1987/2，第 9—10 页。

125

上的创造》只是其中一件。7 月从黄鹤楼回京，酷暑之中，坐在柜式电风扇的背后，以它为小桌，终于完成了最后一章。交稿时间为 8 月 7 日。恰好一个月后，儿子出生，家里的秩序乾坤颠倒，突然感到手足无措，尤其是壁画系教师作品展又要接踵而至，士和需要埋头创作。无奈之中，以速写解脱。只要拿起纸笔，心就能渐渐落定。几幅小小的母与子速写，再画到一尺半见方，涂了乳胶的三合板上。色彩是凭想象画的。没有对着模特，反倒不分

母与子　18.5×19.7cm　1985 年 9 月

母与子
18.5×19.7cm
1985年9月
在这件速写的基础上，画了一件小幅的油画"母与子"在一块三合板上。

神，提纲挈领，直奔主题。线是浑厚的，色是涩重的，五味杂陈。日子是过的不是看的，艺术也显出了现实生活可触摸的一面。《黄河》也是画在三合板上，刷了一层乳胶。起伏不平的肌理是首次尝试去做的。凭记忆画去过多次的黄河，心绪变得辽远、开阔和宁静，不论是白昼里的山水一色，还是湛蓝夜空下的黄土高原，那些远行的日子，一时变得可望而不可及。士和说过，"不能被记忆淘汰的东西积累起来，构成自己精神生活的一大部分。时过境迁，再度从心中唤起，往往是由于它们与当下的生活有太多的不同了。"[1]

帅府园小小的 362 号宿舍，虽然是一间卧室的单元，也来得十分意外，年初儿子刚刚怀上，居然就分到了一个小单元，有些美院老教师干了一辈子，也才第一次分房。儿子降生后，小阿姨来帮忙，士和只好睡到美院十楼画室里，用大画板搭了一张床，靠在书桌一侧，这样的日子一直持续了一年多。十楼画室原为几个教师合用，渐渐地大家来得少了，变成存放东西的地方，又渐渐地有人撤走，可用的空间就大了。有事没事，不到吃饭，士和就在十楼，看书、写东西、画画，一直到美院拆迁，不得已搬出十楼画室，已经是 2000 年了，才彻底结束了十楼的日子，算起来，在十楼画画的日子竟有十八年，八、九十年代的室内作品大约都是在那里诞生的。

1 戴士和："答水天中先生问"，《戴士和》，中国现代艺术品评丛书，广西美术出版社，1994年，第10页。

《草原的云》是 1986 年画的。1986 年 6 月又有了一个远行的机会，一路坐火车北上，先到长春、再到海拉尔，与海拉尔师专的师生下去写生。士和在家信中写道：

我俩立刻到草原上，瑰丽的云彩，广阔的空间，实在太美了，可惜没带颜色来。全是颜色、形、只有云彩在变幻，大地那么安详。……我发现我对人没什么兴趣，而天、地、水、牛、马都好看极了，看也看不够。这里天长，每天亮得很早，黑得很晚，到夜里十点钟天还有一半是有亮的，西边天际还是红的。

……

其实我和〇〇刚到嵯岗时，真是高兴极了，一路上大草原，多云的天空，已经兴奋得很，下车见到蒙古包、牛群样样让我喜欢。傍晚的河边，空气那么好，水里映着云霞，一切颜色都那么浓郁。大草原一点也不是单调和枯燥的，上帝的作品永远是我们的榜样。从这个意义上讲，永远要崇拜大自然、崇拜生活、崇拜"写生"，只有向上帝本身学习，才可能"象上帝那样自由创造"。大草原并不是简单的那么一片绿，从红色的土到兰色的反光，从紫的影到黄的花，上帝是信笔挥洒，没一处不是妙不可言。上帝真

速写　22×22cm　1985 年
作于航航百天

速写　20.3×23.2cm　1985 年

是"没有任何框框"，他把一切美的东西都那么自信、那么慷慨
地赋予了大地和天空。

　　可惜连续出事，心情变坏，所以画的太少了！但愿照片还能
参考——它们不受心情影响，会记下好多东西的。

　　……

　　边境离满洲里市只有几分钟的汽车路。山岗、坡地、草坪都
彼此相连，云彩飘去飘来，只是人间如临大敌。然后驱车两个小时，
到了呼仑湖，真大的水，我们都跳下去游泳了。水底的坡度很小，
水干净，只是岸上石头多。天气不错，裸体曝晒了几个小时，全

速写
27.3×27.3cm
1986 年
在这件速写之后，画了一件画布的油画"母与子"，是 97 年初了，大约 50 公分见方。

身都晒得通红，回家来还皮肤热辣辣的。海鸥在头上盘旋，四周安安静静，今天才算把前两天的晦气冲掉。汽车经过的山岗都美，圆圆的，岁月把它们的棱角都磨掉了，土质薄，一些小草淡淡地蒙在上面，把它们的凹处染成青绿，整个山象座古代的青铜器一样。明天回海拉尔去。

<div align="right">6/21，星期六。</div>

　　油画《搭车》产生得很奇怪，是在小石虎家里画的，时间是1983 年左右。强烈的空间透视与平面分割，结合得非常奇特，深邃的旷野和道路两边遮天的杨树连成平板式的剪影，黄色的灯光突兀地照过来，只有孤零零的女孩和两排纵深缩小的树干被照亮。这幅画的风格来得很突然，也没人记得他是怎么画的，有种象征的意味，很触动人的神经。后来他在日记中提起，"75 年我也去过那片土地，"搭车"就是那次旅行的记忆。瑰丽的晚霞和空旷的大地都隐没在黑夜里，车灯。""那片土地"是指 86 年正在热播的电视连续剧《新星》所反映的晋北农村。1975 年士和正在工厂当工人，特意倒休，去看望在山西插队的四中同学。"搭上什

母子　29.9×33.4cm　1985 年 12 月

么车，赶上什么命，遇上什么事，也许会带来终生难忘的遭遇，也许……有选择的自由？但是总还是可以把握自己"，他在 1986年的日记中这样写道。

　　张颂南注意到 1985 年以后，戴士和的画变小了，他的理解是："集中从事……对绘画语言表现力的刻意追求"。1985 年壁画系教师画展时，侯一民先生当面问他："画怎么越画越小了？"这疑问引起了经久的回声，成为很多人心中的谜团。是转向对形式语言的追求吗？似乎是，又不是。

晋北农民肖像·山西交城老游击队员　24.1×23.6cm　1977 年
晋北农民肖像·马大爷　33.5×28cm　1977 年 交城（右页图）

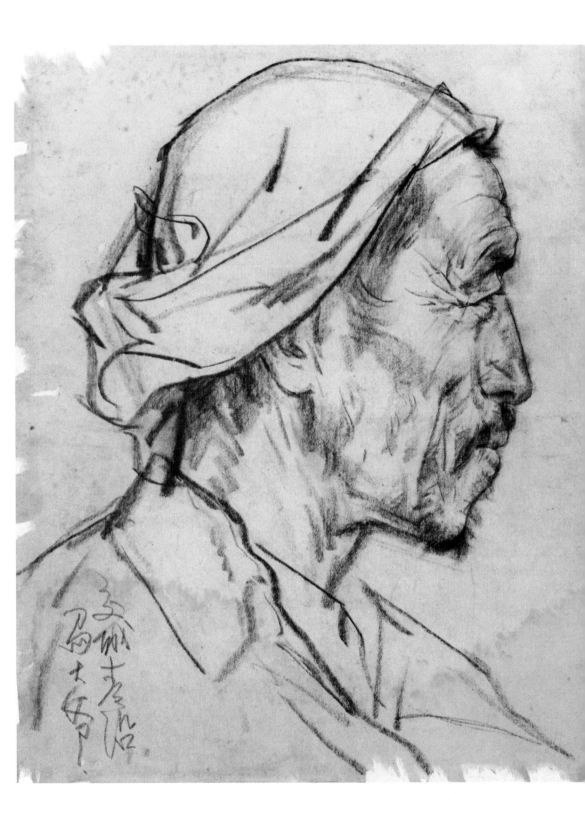

133

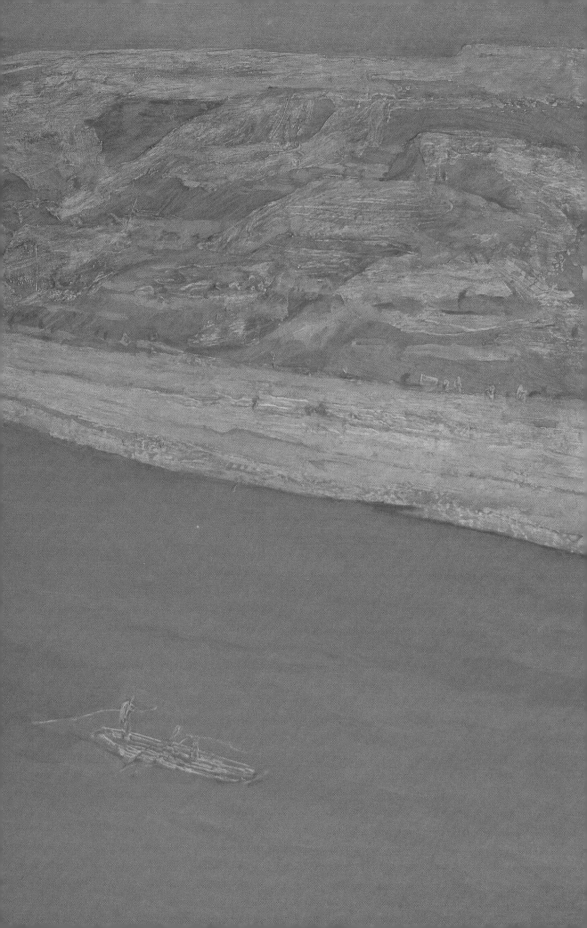

十万字与一句话

1984 年，《走向未来丛书》编委会向士和约稿，希望有一本反映美术界前沿思考的理论著作。士和没有犹豫就答应下来了。从 1984 年暑假到 1985 年 7 月交稿，大约工作了一年左右。为了集中精力地安静写作，曾在翠微路商务印书馆的小平房宿舍里住了一段，每天用热得快插在大搪瓷水杯里，烧了开水泡方便面，就着皮蛋或咸鸭蛋，解决每日三餐中的一两餐。全书的脱稿是在完成武汉壁画《黄鹤楼的传说》之后了。

苏旅有一段激情洋溢的文字，评论戴士和的《画布上的创造》：

当中国艺术昏睡数十年，终于在国门打开后的一个早晨醒来，面对着凡高、高更、马蒂斯、蒙克、蒙德里安、巴拉、毕加索、达利等五花八门的现代艺术目瞪口呆、不知所从的时候，有一个人写了一本书，这本书曾经对处于迷惘中的青年艺术家产生过巨大影响。艺术，这个以往和政治密不可分的单词，第一次以完全独立的身份，如波提切利笔下纯洁的裸体春神一般站在了中国艺术家面前。这一非同凡响的贡献无疑将被载入二十世纪末的中国美术史。[1]

这本书得到众多朋友同行们的共鸣和支持，是因为 80 年代以

黄河·正午
油画
1985 年

1 苏旅前言，《戴士和》，中国现代艺术品平丛书，广西美术出版社，1994年。

来艺术要独立，艺术要从政治奴婢身份中解放出来的呼声愈来愈高，成为美术界共识最高的话题之一，至今也不曾逆转。

但在写作之前，士和反复思量提出问题的角度、研究的范围和写作的边界，要给自己清楚地划定只说什么，不说什么。"不说什么"，倒不是为了避免踩"雷区"，而是想将一时想不透，谈不彻底的问题，暂搁一边，坚决不说，不触碰。伤其十指不如断其一指。因此，构思全书立意之始，他就将艺术与政治的关系、现实主义、美学问题、价值判断问题，明确地排除在讨论和写作的范围之外了。那么只说什么呢？在有限的写作时间里，只能谈有一定思考积累的问题。

士和意识到，绘画语言的问题，在 1985 年的思想进程中，是非常有战斗性的现实问题，厘清这个问题有很高的学术价值，并

碛口·黄河的傍晚　22×34.9cm　1977 年 9 月

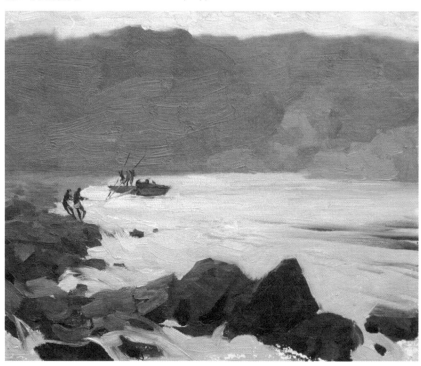

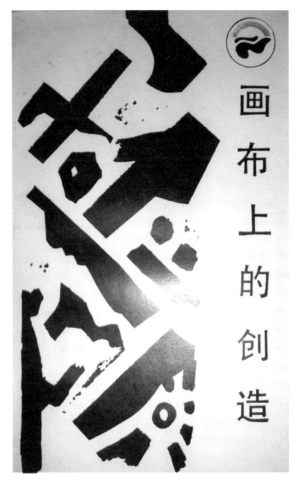

《画布上的创造》封面　戴士和著　四川人民出版社　1986 年

且也是自己长期感兴趣的，已经积累了若干笔记的问题。

　　很早，士和就对抽象画发生了兴趣。他自认为自己的第一幅抽象画，是 1977 年与同学夜晚聊天时，边聊边画的。当时的话题从艺术到文学，不经意地漫谈，气氛很好，既有激情又很平静，既认真又轻松。士和一边聊，一边用笔蘸着调色盘中的水粉颜料，在一张小 16 开的纸面上，不断地点戳，最后竟然出现了一幅蓝绿色块和橙黄斑点嵌合在一起的抽象构成，像深邃的宇宙中无数

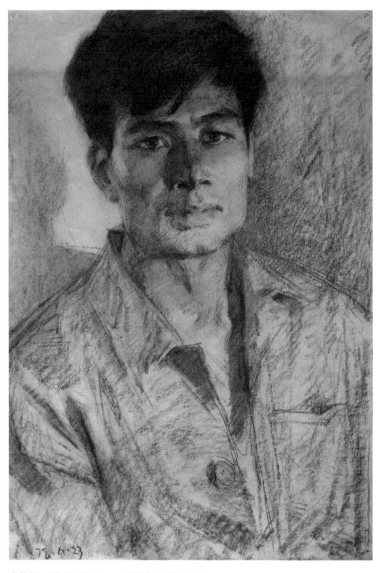

高艳洲　39.3×26.9cm　1978 年 6 月 23 日

璀璨的星球在闪耀，他很惊奇，便认真地把它保存了起来。1986
年 1 月 10 日的日记中又提起它，感到不满意。

　　从小的思考习惯，使他养成了多动脑子，不讲现成话的习惯，
新东西来了，他会认真思考与原有东西的关系。经过认真思考接
受下来的东西，必然与原来的东西，重新摆定了位置。在心中不

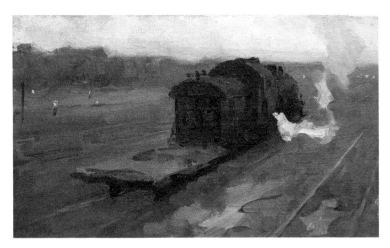

长辛店　21.9×34.4cm　1978 年 9 月

断建构的知识理论系统，都会有效地运作，它们是实实在在的信念，是随时要付诸实践的方法论。时代变迁，观念改变，新的问题层出不穷，他不断面临着打通、放弃、转换、重组信念的挑战，这是一种每日每时的功课，是自动进行的，是一种自然而然的思想行为。画画、读书、交谈，在社会现实中思考，在历史文献中倾听，一时打通了，明白了，形成支撑一时的结论，但不会一劳永逸。树欲静而风不止，思想永远在前行，不是为了别人，而是为了自己，不是为了写文章，而是为了心灵的安顿，为了每日的生活实践。

抽象画已无法视而不见，已经构成了对既有理论的重要挑战。它与具象画是什么关系？与自己所熟悉的现实主义是什么关系？把抽象画与具象画作为两种不同的绘画语言摆平，问题就谈清楚了吗？在平等的关系之外，还有没有更值得一说的关系？他需要在纷繁复杂的艺术现象中找到提纲挈领的理论框架，能够容纳所有这些不同的流派。

有这样一种观点：爱因斯坦的相对论，并不是否定了传统的牛顿力学，而是将牛顿力学作为一种特例包含进来，于是使物理学在更高和更宽广的视野上获得发展。这样的认识论无疑最强烈

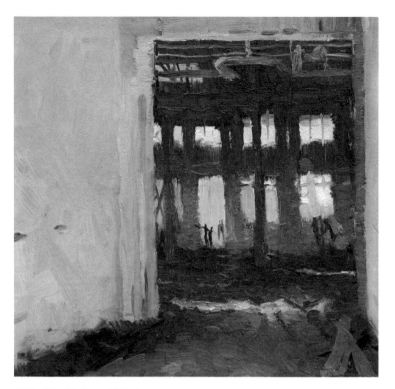

车间　22×24.9cm　1978年

地影响和吸引着士和，他向往能将历史上的好东西统领起来，贯穿起来，具有鲜明的战斗性，又在整体上显示出魂魄和活力。

理论不能只对一个流派有效，对其他的无效。于是他在书中，在对冷、热抽象派和两种写实派——文艺复兴和印象派的理论进行考察和描述之后，清理出了最后的结论：抽象画是绘画语言中更基本更单纯的言说样式，它并不比具象画更复杂更高级。具象画是抽象构成的特例，条件色是装饰色的特例。一幅画就是一组绘画语言，分解开来看，有物象、肌理等中间层次，分解到不可再分，便是图形和色彩。因为它们是人的视觉器官眼睛里面的视网膜上所接受到的"光斑"。

无论被观察的对象是什么，是英雄也好，是二流子也好，是

倒影
纸上油画
15.4×9.4cm
1978 年

山岳也好，是昆虫也好，都"一视同仁"地成为"光斑"，而这些光斑则除了它们的形状（图形）和强弱、频率成分（色彩状态）之外，可以说一无所有了。[1]

图形和色彩这两类最基本的单元之外，便是"一个关系"——构图。

我们说图形是有表现力的，其实就是说：图形的组合是有表现力的。

我们说色彩是可以动人的，不如说色彩关系是可以动人的。……孤立的色彩是不存在的，在理论上也是没有价值的。[2]

从写实画与抽象画中归纳出一般的绘画语言，他进而对写实

1 戴士和：《画布上的创造》，四川人民出版社，1986 年，第 118 页。
2 戴士和：《画布上的创造》，四川人民出版社，1986 年，第 121 页。

景山北坡　油画　22×35cm　1978 年 3 月

与抽象的基本关系进行梳理：

　　绘画语言里的两类单元和一个关系，既在画面上诉诸视觉，又承载着一定的精神信息。因此，只要起码具备了这三项，一幅绘画就可以成立了。

　　在这个意义上，抽象绘画就是这样一种在语言上的"准绘画"艺术。

　　而写实物象的引进画面，就更增加了一个图形层次，承载了更复杂的、与抽象图形全然不同的精神内涵，画面语言增加了新的层次，因此，抽象绘画语言并不是比物象绘画语言更复杂、更高深，而是相反，更基本，更"原始"或说更"初级"、更"起码"一些。[1]

　　可以说，在写实性绘画里，没有任何一幅不能作为抽象绘画来欣赏的，也就是说，都可以作为平面图形的组织（——不论它描写的是人还是景物），也都可以作为平面色彩的组织来欣赏。[2]

1 戴士和：《画布上的创造》，四川人民出版社，1986 年，第 123 页。
2 戴士和：《画布上的创造》，四川人民出版社，1986 年，第 105 页。

成都 35×21.9cm 1983 年
一九八三年七月与刘溢在蓉城锦江宾馆七楼作书装

与此同时，他也合乎逻辑地澄清了争议中的主客体关系、描述与表现的关系。他的评价也随之生成：

作为绘画语言，写实与抽象之间既无贵贱高低，也谈不上先

夜　22×35cm　1977年4月5日　第一件"抽象"

进与保守之分，真正"保守"的，是对于绘画语言的陈腐的理解，真正落后的，是基于陈腐观念对绘画语言所作的陈腐处理。

　　洋洋万言写完之后，他却感到一种深深的忧虑。他知道，在现实中，"形式"与"内容"是一个不可分割的浑然整体，"艺术独立"，也不是艺术语言的独立，准确地说，是艺术家的人格独立。艺术独立，也不单单是从政治中解放出来的问题，因为欲意绑架艺术的不单单是政治，还有别的东西，如同今天人们再次大声疾呼"艺术的独立性"，胁迫的力量已不单是政治权力，还有市场资本，这一点1985年就已见端倪。如今，哪里是被资本绑架，简直就是共犯结构，这和当年与政治权力狼狈为奸，并没有什么两样。因此，艺术从政治中独立，并非一个彻底的考虑，艺术家的人格独立才是问题的根本。士和深知艺术的精神内涵问题、艺术家的人格质量问题，是更重要更复杂的问题，只是自知没有能力驾驭住这个大问题，于是在当时的那一本书中，有意识地坚决放弃，谨守住绘画语言问题的疆界，而不触及"精神内涵"的讨论。尽管如此，我们还是看到，他在讨论任何一种绘画语言流派时，都注意地将其生命力的根系扎在了精神内容的范畴里，点到即止，未加展开。由于那个宏大的更为重要、更为根本的"艺术家的人格"和"作品的精神内涵"问题未深入触及，于是他这样结束全书：

壁画　29×21.3cm　1979 年

　　背景生活到绘画语言，仍旧要通过作者内心世界这座熔炉，在这座熔炉里，既成的现实被铸造成反抗现实的武器，现存的一切被反过个儿来变成未实现的理想，普遍接受的习惯被改写成一个巨大的问号，绘画语言对于整个背景生活的反映就是以这样颠倒的方式实现着。也正是在这个意义上讲，绘画语言不是对大自然的摹仿，也不是对社会生活的消极反映，它首先是艺术家内心生活的自画像，艺术家的内心生活有多么广阔它就有多么广阔的内容，艺术家内心生活有多么宏伟的波涛它就有多么强大的冲击力量。

　　他说，当他写下最后一句话，才在内心中稍感平衡。

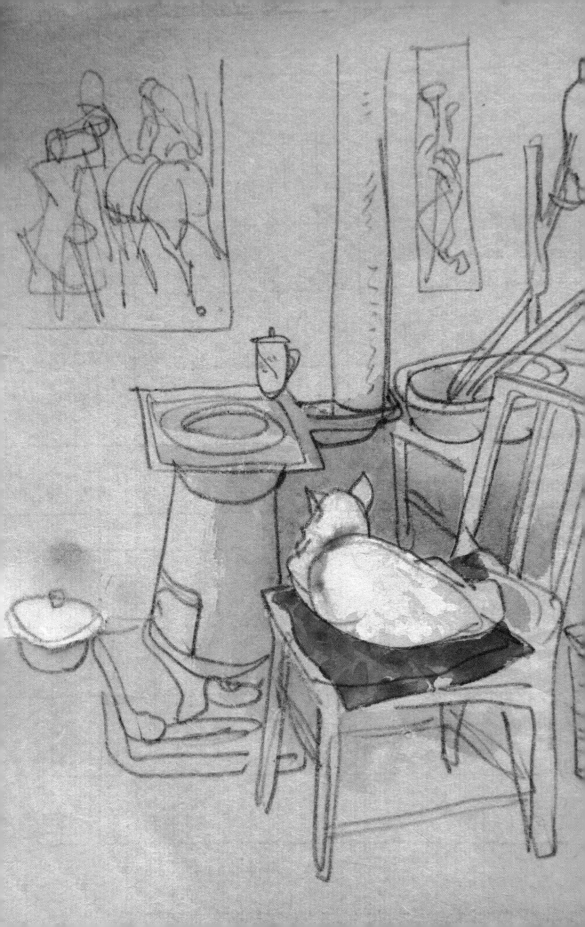

"日记半本"

1986 年的部分日记，曾在 1988 年整理发表，题目是"日记半本"，发表在《走向未来》第三卷第三期上。杂志是丛书的副产品，1987 年创刊，也由四川人民出版社出版，到 1989 年无疾而终。这本杂志恐怕现已难寻。作为士和个人 1986 —1988 年的思想状况，"日记半本"是难得的原汁原味。放在这里，是一幅可信的精神自画像。关于在杂志上发表的缘起，士和有段"后记"说得明白：

这些两年前的日记，不全是捏造的。

应约写一篇精神自述，于是记起钱钟书先生的名言："自传其实是他传，他传才恰恰是自传"（大意如此），这样看来，直抒胸臆却可能刚好走题，而那些对于周围环境的议论，照抄下来也未尝不是自述。

因此，我翻出过去的日记本，而且不特别挑剔那些段落是不是跟自己直接相关。记日记是很费事的，近来已经基本上放弃了，只在"效率手册"上写"某某来访"一类豆腐帐，于是，前年的日记也就是最近的日记，其实自己从来不再去看，这次抄，自己也觉得有趣，抄了 20 多页，一算才发现已经万言有余，于是，赶紧打住，这也就是为什么截至到 3 月 17 日的原因。多些段落，也许提高一点自画像的清晰度。但哪怕三言两语，虽然少了些侧

姑姑家的猫
白白在我家作客
22.1×16.2 cm
1980 年

面，也还能看到这个形象的轮廓。于是交稿，请编者剪裁。或许整个毙掉，我也不会觉得意外。

日记的行文，多有略语甚至颠三倒四，信笔写来随兴之所至。如今抄到规规矩矩的格纸上，我自己也是先有些发楞，觉得不甚得体，继而又觉得仿佛什么"流"，别有风味似的。一面抄，一面忍不住就删了些字，删了些人名、地名，也删了些段落，开始

徐州煤矿青年矿工　23.9×20.4cm　1982 年

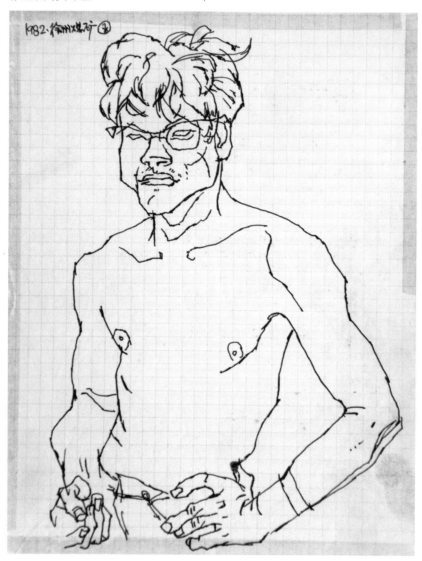

甲板上
水粉
19.65×20cm
1983 年
渤海

还用删节号标出，后来索性也不标了。从删开始，就破了规矩，也就开始添，比方廊房头条和揽一总万，都是边抄边添进来的。因此，日记已经不是货真价实的"原装"了。

<div align="right">

记于美术学院十楼画室灯下

一九八八年三月二十二日凌晨

</div>

86.1.6

……

○○拿来的三本画册，毕卡索显然好得多，另外两个就是拿颜色弄来弄去，摆弄些小意思。

国家落后，经济不发达——这些不能就注定了艺术没指望。○说得对。我爱听这类不为自己的无能开脱的说法。起码是爱听。

他说，德国曾经出了歌德、贝多芬一大批艺术家思想家，可当时的德国经济落后，政治上保守专制，比英国法国都落后得多。俄罗斯也是在落后的情况下出了强力集团，出了车别杜，出了托尔斯泰、巡回画派。艺术，质胜于与文的艺术。要找到我们的立脚点，我们的长处，找到世界上其他人永远不可能搞出来的，我们这块土地上的东西。这并非不现实。

1.7

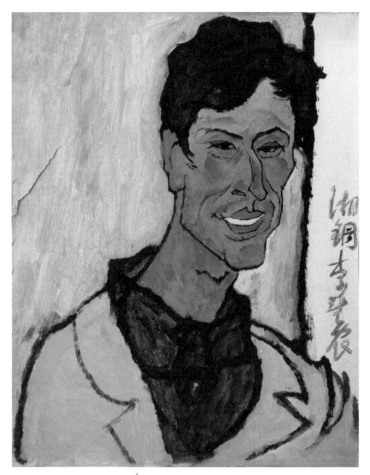

湘钢李望农　46.8×37.4cm　1982 年

　　画几张连环画也好，逼着自己没话找话说。

　　谈理论和画画完全是两个思路，两种心情，说多了，真不知道画什么才够高度，才够深度。面对自己的画纸，觉得这张纸就是世界，就是一切，一下笔就是思想，一下笔就是理论再高也说不完的东西，这时间才可能进入画画的思路。

　　……《亲爱的提奥》一读就像一股清新的风吹过心头，我能想象，有一个人，他对凡高的每句话都愿意仔细倾听，于是两人之间会形成一种什么样的精神交流，可以屏蔽掉庸俗虚伪的环境干扰，完全潜心在那样一种境界里，这种境界并非对世界的逃避。

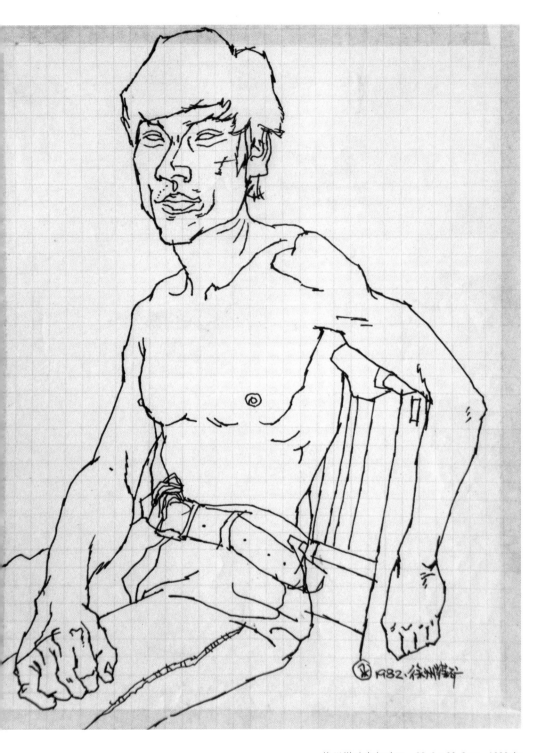

徐州煤矿青年矿工　23.8×20.3cm　1982 年

小石虎·室内　15×16.5cm　1983 年

在我，没有具体的交流对象——他愿意听，愿意跟我一起思想和呼吸，没有这样的人，我就会枯萎的吗？

1.8

历史上画风的转变原因，不能归结为"感觉疲劳"，还是大的总体文化现象中的一部分。

理性危机，怀疑论和非理性主义扫荡着僵死的东西，……而新东西之中还缺少一种东西，一种总体的建树，这似乎不能用"多元化"为它护短。某种新的理性的重建，恐怕势在必行。

○○把建筑艺术归入总体文化现象，故宫的布局方式并不能用"形式美"解说，只能用儒文化中的皇权思想说清楚，皇权至上，左祖右社，而不是西方神权至上。柯布西埃说，谁想看低级趣味，就请到皇宫。他用"房屋是住人的机器"为标准来判断。

这个标准的特殊之处在"住"，强调一种使用功能。精神功能

同样是为"人"的，如果说房屋是人的机器，可否概括历史上的建筑文化？皇宫和现代人的别墅同样是精致的机器，同样为人所用,处处都以人的需要为尺度,但价值观大大不同了。不止是"住"

文化密度。心理压力大,心理空间小,而文化素材多,挤在里面,就挤出东西来。

通常说的知识爆炸不是文化密度高,因为是同一种文化的量、数量大。17年,文化一统,密度大大降低,精神建树坍缩了。

强烈的心理动力,迫切感,找出路,找真理,这个巨大的压力把一切能弄到手的文化素材挤到一起,互相撞击,⋯⋯五四时代,东西方文化达到高密度撞击,当时尽管落后,皇上还住在紫禁城里,但一批文化巨人就可以产生,巨狮的觉醒可以轰动世界。

公园　20.6×29.1cm　1975年

清明·四五现场　20.2×23.9 cm　1976年4月　写生于天安门广场

文化密度，某个临界条件，某种热核反应。或许与经济关系不直接，发展也好，停滞也好，政治上开明也好，专制也好……但我们的迫切感、求知欲，创造欲究竟达到了多大压力？落后民族又何以走上不同的路？

1.9

不背包袱、关系松散，于是才能说干就干，这不仅是种有形的社会关系，也造成一种精神气氛，创造与破坏，异想天开胡作非为和争强好胜，唯我独尊和聪明才智都混在一起，自私和解放混在一起，形成一种膨胀，膨胀。

他争辩说，你们西方人远远望见一棵古老而高大的树，我们却在吃着它的苦果。其实，西方人又何尝不是同样的感受？欧洲中心与华夏中心在本世纪初同时动摇着，各自动摇，对方向自己寻找真理？

这种背景下，的确，新儒学更容易找到西方人作朋友。

在书店里静静地翻书，心情好极了，好像与外面熙熙攘攘的

西单的胡同里阳光的记忆　16.5×12.5cm　1983 年

买卖气氛隔绝了，到了另一个世界，终于有了一点文化的味道。

　　理发，镜子里映出白墙，白瓷砖，白罩衫，想起若干年前在工厂当工人，妈妈爸爸都在干校，在北京一个人生活，每天忙着，也是每天忙着，坐到理发店，这种时候，才忽然想到自己孤独苍白的日子；小巷里，路灯暗淡，只有一个老太太推着小垃圾车吱吱叫着在地上扭，……不要看到这些，忘记它们，这不叫生活！不是主流！要想到沸腾的工厂，灯火通明的车间，一切积极的……天哪，可是怎么能！苍白、暗淡，缓慢地踱着步子，"地平线上正在消失掉的东西，为什么盯住不放？"廊房头条，窄窄的，剥落的，摇摇欲坠，臭哄哄的，记得戴着红领巾的时候曾经怀着一种异样的心情来过，不入时，但有一种奇异的吸引力，厌恶之中有一种令人不安的吸引力，似乎看到了一件东西的反面，才十二三岁，几乎有点怕，但实在忍不住要来看看。周围正是"热

火朝天"，当时。

　　都要拆掉的，全拆，都会用塑料装饰挡起来的……里面呢？人也变了，血气方刚，敢作敢为，或说是贪婪？曾经也有葡萄架下的静静的时光，……人不那么贪婪据说社会就不能进步，恶是善的开路先锋，伟大的"西方"精神，为什么在这里总不能令我由衷的神往？把贪欲供奉起来，不是一种更深刻的保守？

　　但我们的确都有几分儒气，人家的书生风度里也有几分霸悍粗砺。懦夫，○说。

京郊的田野　纸上油画　24.5×18cm　1977年6月2日

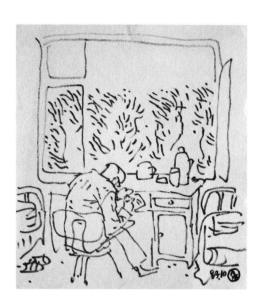

在东炼的青工宿舍
速写
24.4×20.2cm
1984 年 10 月

......

　明亮的阳光，冷冷地照着院落里几个破碎的石膏像，清晰的黑影投在墙角，谁也不理会它们。

1.10

　想起 1977 年 4 月 7 日凌晨在五楼画的第一幅抽象画。晶莹。现在看来是散了？整体，整体形、整体色，气韵是跟着出来的。过去听说大画用小笔，小画用大笔，看来，大画更要泼洒，小画倒不妨精些，否则会觉得不满足。

　连环画该交稿了，还是提不起兴致。

　抽象画，非常讲究形的，如果表情空泛就一无可看了！如果说写实的要求也是形的表情，但是还可以拿肖似骗人。

1.12

　昨天整党，他们说妓院也多起来了，南方。真是天晓得……

　一直心里烦，在○○什么也谈不明白，和○又谈得过于具体。不是无聊的多愁善感？

　艺术家，如果纯粹为了自己，何苦把情绪再感受一遍？何况

速写
23.6×19.9cm
1984 年 9 月
于东炼

速写
23.6×20cm
1984 年 9 月
于东炼

这情绪未必是愉快的。危亡曾振奋起一代青年，今天的四化呢？为什么到处是精神的堕落？我到处寻找光明……○○是我见到最乐观、坚定的了，但总觉得他的信念缺乏生活依据。人并不是在"变坏"，而是没有一种充分的、有说服力的精神把人鼓舞起来。渴望，庸人的时代没有渴望……

1.14

一个局部，就是一个胚胎，一个全息照片的碎片，画面全局与局部之间有一种相通的很根本的关系。电影看五分钟就知道它的艺术档次。

1.15

雨　纸上油画　17.59×21.26cm　1975年6月22日

要是理论问题搅得没了主心骨，就研究一番，研究到什么程度为止？没有终极，到"不影响画画"就行。如果画画情绪本来不错，就甭管还有多少理论问题没有弄清楚，画下去就是。

1.16

有感觉的就画下来，画足，其余就完全空着它，不画，千万别"连"起来。缺胳膊少腿，物象自然不圆满，但，重要的不在于"少画了什么"，而在于抓住了什么。

缺什么，作为看画的逆向线索：提示我们向另一个方向去体味寻找。在"不画什么"上面下功夫，永远不入门。无所谓什么抽象。

丁花沟夕照　水粉　18.5×17.5cm　1976年5月24日于延

大连街头速写　18.5×16.2 cm　1982 年

画"形"而已。

片面性如果恰恰是历史前进的辩证法，我大概注定是保守的了，总在寻找完满、公正和平衡的发展，个性如此。好在不大背包袱，可以不断地破坏它们，也算长处。每天睡 5 小时，这么多

噩梦　24.2×20.4 cm　作于 1985 年 12 月 25 日
记得二十年前那天从十楼的画室望下去，U 字楼静静阳光下，
操场冷清得很。恍惚里破败、荒芜。2005.3.22 补记

日子了，居然。

1.17
总算把连环画弄完了，真是无聊。连环画必须要有许多说明
性的道具服装资料，画得好，当然就把它们都搞出味道来。

1.18
又是星期六。
美的理想，是人对现实的背叛？现实本身包含着自我否定的

春·陶然亭　油画　20.1×23.9 cm　1975 年

力量。但人的精神超越所有现实，于是才有"震撼人心"。

与生存不同，生存必须妥协，现实的抗争只能自觉地追求有限目标，但精神如果不超越一切有限目标，就不算精神。事后，当然总归发现制约，但毕竟，毕竟曾经起飞了，曾经从高空俯视大地人生，是企图并实际上真的在时代的制高点上讲话了。

1.19

……程序本身已经预定了结论。

1.20

报上批评"思考型"电影，说作为艺术不能那样艰深。

表述得艰深。作为艺术、作为论证都不可取，因为作者还没想透，没抓到要害，没有豁然，无论是写文章还是搞艺术都没到火候。

思考的内容艰深。还不该深点？总拿观众当弱智。其实，又何以艰深？彼此彼此。艰涩就是说不明白,哪个大师不是明彻的？叫作"说人话"。艰深以至于应该声讨的艺术何在？贫困的精神。

1.22

既然任何形式都有意味，也就无所谓"有意味的形式"
意味不同而已。

○说，○○○作画是有方法的，①刷底色②大关系③细部，
作画过程中还有一个停下来看和想的环节，录像片上有这个步骤，
然后再做下去。太逗了，"无意识"从何吹起，简直象一个骗局。

1.27

晋北农民肖像　38.5×26.7cm　1977 年

河东克虎寨 39℃　油画　23.6×37.1cm　1977 年

○说，都被骗了，哪怕还有十分之一的人算男子汉，中国也不至于如此。

新的英雄，腰以下挺热烈，腰以上怔怔恪恪。两河的原始雕像，光突出那东西却浑然有天趣，跟我们的新英雄还是不一样。

让人人觉得那东西丑、那事情脏，又是天大的事，一生的名节全系在那里，人人互相盯着一个器官，看它的风格作派，这是愚蠢吗？不然。难得人人都有犯罪感，难得大家都从心底里觉得必须夹着尾巴作人，这多好。揽一总万！

现代性，既不是时髦的手法，也不是当代的题材。罗姆把它归结为要对当代精神领域的最迫切最重大的问题做出自己的回答。

1.30

什么都有，唯独缺少魅力。

有魅力的生活。

爱的对象让我幻想出前所未见的境界。这境界出现过，今天为什么到处让我抑郁？明彻的目光，专注、坦率。茫茫夜，麦田里的风，麦穗留到今天还是丢了？

"你更爱艺术，还是更爱生活？"

雨后武昌　22.2×17.6cm　1985 年 5 月

蓟门农田　23.1×39.5cm　1975年

"生活，你不是吧？"

挑战者爆炸了。痛苦是有条件痛苦的人的事，它需要条件。"你的痛苦是一种奢侈。"

1.31

油画是人家的东西，一句"品类不纯"，一切免谈；人家的画究竟怎么样画的，不考证清楚谈何教学？谈何创作？

"笔下无四王"。

总之，归结为，现在唯一需要干的事：许国璋，托福。中国人算完了。

○○○说自己学画的时候最喜欢的是毕卡索和马提斯。

听了真是浑身发麻，祖宗也可以赶着时髦重认的。如果真是相信自己鼓吹的多元，何苦投合。

2.2

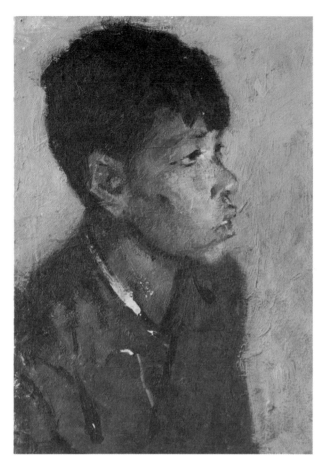

晋北农民肖像　37.1×21.9　1977年

……银幕上的农民总是憨厚地笑着，满足，纯朴能干——"现在时"的农民永远如此。但任何时候，只要回忆起5年前的农民，就阳光笑容都没了，如此循环不止。永恒的现在时。

〇〇说："标榜民族性，但又都以外国人的肯定为荣，盯着外国收藏家的钞袋。"

2.3

〇说："中庸、苟且、小智小慧，是我们的致命伤；这是我15年来与日俱增的信念。"

他说，现在阴霾遮蔽了整个天空，我们比任何时候都更需要坚忍、奋斗，敢于向神明挑战的大勇主义。

灯下　油画棒　17.5×14cm　1985 年

　　萎靡而自私、虚伪、轻佻、卑怯，他三十年代讲的真好。"我们周围的空气多沉重。老大的欧罗巴在重浊与腐败的气氛中昏迷不醒。鄙俗的物质主义镇压着思想，阻挠着政府和个人的行动。社会在乖巧卑下的自私自利中窒息以死，人类喘不过气来。——打开窗子吧！让自由的空气重新进来，呼吸一下英雄们的气息。"

　　可以"反省"出两个结果来，一是从此无所用心，对一切建设者挤眉弄眼，慵懒、放纵、及时行乐，加上我们伟大的超脱飘逸，加上百年来的奴颜媚骨。二是相反，重整旗鼓……走上哪条路？每个人真有选择的自由？

　　2.12

回头看，贝尔的功绩是把"意味"与一般社会的意识区别开，又把意味的载体推进到了点线面。

2.13
○○想从艺术标准出发推导一个体系；
○○寻找崇高感，可心里有几分发虚；
○○还是听什么都有理。

小面包车载着有实权的清官到处跑，所向披靡，沉冤昭雪，恶有恶报，痛快淋漓。小面包车与下属之间的矛盾好处理，与上

速写　26.6×38.5cm　1985 年

八达岭长城　水粉　21.9×37.3cm　1977年

级怎么办？还是一纸诏书定乾坤？看吧。

　　75年我也去过那片土地，"搭车"就是那次旅行的记忆。瑰丽的晚霞和空旷的大地都隐没在黑夜里，车灯。

　　搭上什么车，赶上什么命，遇上什么事，也许会带来终生难忘的遭遇，也许……有选择的自由？但是总还是可以把握自己。爸爸有一本初版的柯勒惠支画册，就是鲁迅编的那本，布面精装，纸柔韧细密，一点光泽也没有，完全不象现在的流行豪华本那样死白死亮没一丝人味，可惜，我把书皮扯下来当速写夹子用了，那是初中吧。奇怪爸爸怎么不管呢，他是知道的。可惜《一个人的受难》，可惜《海上述林》，……没赶上文革的焚书就被我毁了，还没到文革，但是耀眼的红光已经容不下一丝阴影，新时代清亮的晨曦沐浴着我整个身心，一切都清清爽爽，干干净净，更干净才好。当然也正是这个时候，我曾独自徘徊在廊房头条，带着犯罪的心理，闻到另一种气息，令人不快的，陌生然而真实的气息。大串连，第一次走出首都，西安，成都，武汉，也是第一次看到那些放大了的廊房头条，黑色的小板铺连成巷子，连成街道，连成一个个城市，低矮，肮脏，但是都还结实，只是久不经营，看上去象是一眼望不到边的大片的小棺木连着摆在大地上，摆成黑沉沉的城。难道这才是真的现实，我心里清亮的晨曦……

武昌·洪山　水粉　17×16.1cm　1985 年 5 月

　　被我撕掉的书里有深邃的目光，我第一次感到它们的亲切和
淳朴。

　　文革，是在我摘下红领巾的第二年开始的。

　　真的宝石，是"又糙，又硬"。

2.14

荷尔拜因，莱勃尔，线和色块的"构成意识"都很强，很明确，

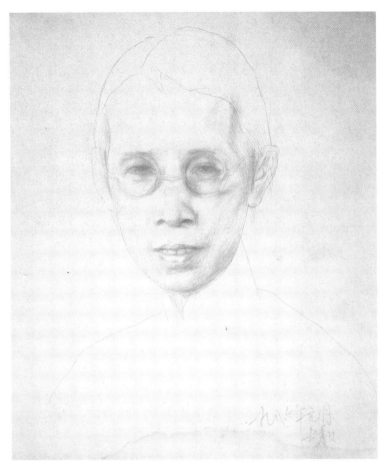

卫和的奶奶　20×18.3cm　1986年元月

又不象现代的轻狂和放肆。色彩关系也能让人觉得"结实"。

2.14

作品的光彩从何而来？作者这个人的生命力，他的才华。毫无办法，一切可以解说的东西都概括不了才华，什么技巧，什么思想，什么哲理、甚至品行，都不行，更不要说题材了。他又抽烟又喝酒，又搞女人，又计较金钱，又坑蒙拐骗无恶不作，他的确讨厌，的确可恶，的确不是个好公民，但是他的作品可能有光彩，这点可能性也是的确。

才华和好人往往不重合。

虽然说，好人未必无能。缺德，也未必就是有才的迹象。蓬

头垢面，多说几个脏字，或者随地大小便之类，虽然是令人不敢等闲视之，可其中伪天才居多。

曾经是很想当个好人的，少年时代常常扪心有愧，几经风雨之后，正人君子的形象对我已经没有感召力，"也者之流"，实在让人疑心，究竟是存心装假，还是真的不自知？与此相对的，又是"打开天窗说亮话""说实在的"一切都是孙子，甭装不孙子。也够烦人的。

2.17

寒假里的星期一。从十楼望下去，除了白雪，仍旧没有人迹。14 年前，也是白雪，但还没有寒假因为大学还关着门，窗外是白塔寺，只因为画画凑到一起，说不上朋友，但是难忘。三四个小时，四五个人，都不讲话，都不画眼睛，只画颜色，当时正在全国美展的前后，但无人提及，这间屋子里只有色彩，只有"色彩大师"。没有眼睛的肖像画完了，精疲力尽，也是身心舒畅。对这一排画，靠墙坐下吸烟，相约再来。

速写　29.8×23.3cm　1987 年 6 月

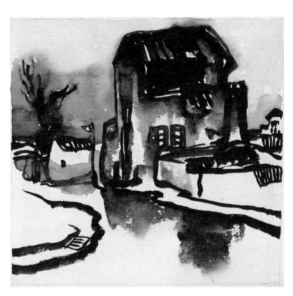

细雨·顶银的记忆　15×16cm　1983 年 3 月

2.19

据说，中国艺术特别忌讳炫耀，忌讳故作姿态。要让人感觉不出技术和本事。

西方人是否相反？逞能力显本事，逞能之中自有更深的东西流露出来。这个显和逞本身也是一种人生姿态，并不就是杂技马戏而已？

作"若愚"之状，以求"大智"之名。

坦诚。而不是刻意避讳什么。

○○说，与徐悲鸿的马相比，驴是低了一个层次，等而下之，因为驴更多地是一种动态的生物、笔墨的灵活，而马却已经达到了一种博大的人格，犹如照夜白的盛唐气象。他说，有意识地把人格精神灌输到骨法用笔力面，中国人在那么敏感的材料上搞得象心电图一样。

文化，是仕途不顺的人创造的。"狂风吹我心，西挂咸阳树"，处江湖之远时仍然是这个精神寄托，不依附王室就是沦落。权贵之可恶，就象"葡萄是酸的"。无论是"出"还是"入"，世总是

"小孩王" 石虎胡同 · 雪　14.9×14.5cm　1983 年

等于仕。传统的文人。

入世，执著于人生，执著于真理，但是以文入世，学术独立，既不做国家机关的尾巴，也不该存心作对，尾随和作对是一码事，有自己独立的建树，才谈得上对社会负责任。

2.23

好像是灯节吧，天气又好，不知谁在操场上放热气球，纸的，糊成大圆桶，下边烧着沾了油的棉丝。一个一个斜着飘上来，飘开去。围观的人并不干涉，如果真起了火，才会主持正义，现在还是看热闹要紧。懒得下楼，用望远镜也看不大清，太暗了，王府井，灯光的河，熙熙攘攘，皆为利来皆为利往倒是本分人的状貌了？

热气球象是淘气包，孤零零地飘过人海。

2.24

监考，素描人体。

考生们在恭谨勤劳与才气逼人之间选择一个适当的分寸，力求自然和不做作。我则要既不拘泥苛刻又不失法度尊严。

画得不算好。当然不是"表演"分心的原因，我看双方表演都已经是驾轻就熟无需刻意追求了。

还可能陶醉在自己的角色里，而不是仅陶醉于表演。更可怕了。

晚上，油画风景，微妙变成了粘糊，当然不怪灯光。

淮北矿工　油画　37.6×52.1cm　1982 年

赶路·草图　23.2×20cm　1988年7月

2.26

写信。文人从文化的角度俯视大地，视野与别人一样广阔，仅仅是角度不同，无须对别人称臣，大家都是面对着全局的。局部，只是谦卑的局部，请您指挥吧。

2.27

一曰不要传统，二曰不要祖国，三曰不要人民。这封抨击信如果公开发表才好。并不是因为它有学术价值。激进派如果真是"不符合国情"，那就不会招来如此强烈的抨击，轩然大波正是对立的双方都有根子的明证。布朗基搞暗杀集团，急功近利的社会主义诸流派都比马克思要激进得多。小青年搞几个画派，办几个展览，当然扯不到这么远，檄文开列的三大罪状是"层次太高"，被指控者或许发笑，因为不少人也只是"玩玩"而已，檄文作者大概要比我年长若干，因而觉得是可忍孰不可忍！其实激进者们

不过是展出了、自我标榜了，他们并没有卡住别人喉咙的本事能力，地位。

艺术。在因循和躁进之外。

2.28

不错。剧中的天才和庸才都看得到我自己的影子，这才是所谓对于人、对于人生的反省。我们说"成教化、助人伦"，说"净化灵魂"，效果却是藏污纳垢，都是吃人。

上帝的眼光在说，我可怜你们每一个人。

当然也有对自己"不认账"，充其量只能可怜别人。看见自己，大概是最难得，要勇气，也要一种能力，一种把自己对象化的能力，与自己保持距离的能力。文革当中，十亿批判家，文革

房山小村　水粉　14.2×17.5cm　1975 年

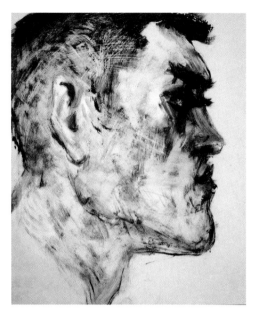

朋友
24.3×20.6cm
1988 年

之后，是十亿受害者，都拍着胸脯指天发誓，而且都是真诚的，该忘的全忘了，"实践理性"宽恕我们的健忘，保佑我们永远不会失掉自信。真好，免除了多少心灵的苦难。随时可以立地成佛，永远是焕然一新——而且真诚地记得，自己是从来如此。"凭良心说！"

高歌猛进，高歌猛进。

黑暗的漩涡，沉沦和堕落。

我也不敢认帐，至少不敢公开认账。因为那结果是明摆着的。互相都得盯着，拽着，一起撑着大家的面子。否则——落井下石。这样活着，也累，作为必要的补充和调剂，就是背地里"讪笑"着，挤眉弄眼。

3.2

○○海外来信，看了美术报觉得"恶心""吓了一跳，不知道该哭还是笑"。她当然不会开列那种三大罪状，她完全是另外一种人。和她认识，正是我最难的一段日子里，几个朋友开始疏远了，带着神秘的微笑。抗过来了，认识了不少东西，环境，自己。就是这期间，跟她学算命，听故事，都是那样又浓又辣。

3.4

摆模特，黑的，白的。

把"无聊"描述得"津津有味"，作品就不是无聊，起码不只是。非理性主义的精髓，或许就在于它恰恰是理性精神的当代成果？描写什么情绪就得"投身"什么情绪？恰恰需要保持个距离，画激情就必须疯着画，大概是完全错误的。

作品的情绪效果是存在的，但是

但是，画的过程中，是"想象"到某种情绪，绝不是真的暴跳如雷。

想象出的激情，非常细致，甚至是脆弱的，而且，是极有控制的、理智的……不是"发泄"，不象炸弹爆炸，而象是受控的核反应，

基尔丛林　22×29.6cm　1989 年 11 月

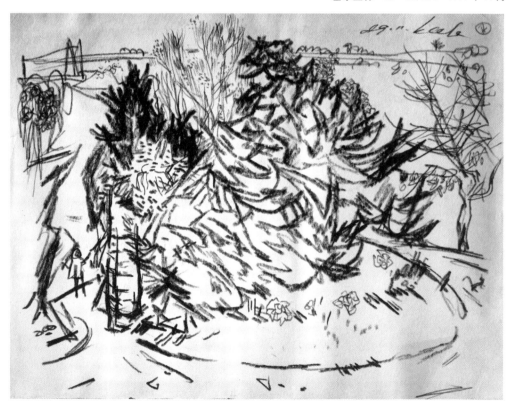

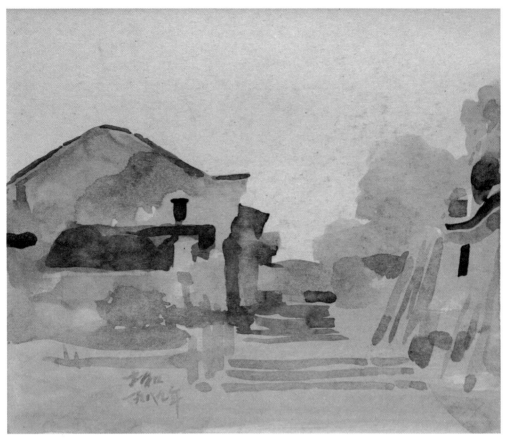

风景　水彩　23×26.8cm　1989 年

有条不紊，抽丝一般地、苦苦地释放出来，理智和情感都在这时
净化了，人进入一种迷魂状态，只生活在一种静静的冲动之中……
影片的情绪效果，剪接作用很大，但"剪接员"也是一把鼻涕一
把泪？一种感觉，整体的感觉判断。

理论病态。

3.5

抢占"资料"，不是有信心的作法，信心在自己的能力，自己
的处理能力上。小地方挖出一块骨头，立刻保密，算是占有了文物，
直到"研究"完了，才能与报告同时发表，这种关门研究的成果
从来都不漂亮。

文化自卑心理。

"这些画法都不新鲜，外国人玩过了的。""玩剩下的了。"

逼得只剩下一条路，玩自己的古董去吧，那些外国人还没见到的古董，谢天谢地，山沟里还有一些。赶紧捂住，等自己"玩剩下"再公布出去，可是——怎么玩呢？这就难了，还得斜着眼睛看别人，探头探脑：人家怎么也玩过了？倒霉。鼠窃狗盗的心理，玩也不能尽兴，谈何创造。

当然，创造就专注，不至于六神无主。

没什么东西是被"玩到头了"。我不信"写实绘画技法到19世纪已臻极境"，我不信"画画儿画到抽象就没什么可画的了，就只能向绘画之外找出路"，我不信"出国一看就知道：只有咱

老贾 24.3×20.6 cm 1988年

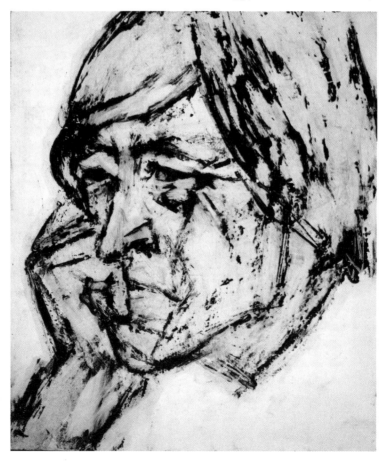

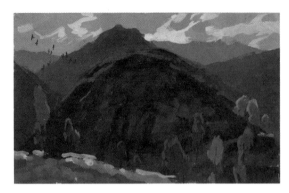

深山午后
水粉
17×27cm
1976 年 5 月
延庆

们没想出来的，没有人家没做出来得"，不信。

体质不好，不是虚胖，就是瘦弱，西方文明中心论，在天朝比在西方更深入人心。开门也好，开窗也好，民气不盛则一切无望。体质强，神经健全、稳定，消化系统也没那么多的忌讳。

大水法，郎世宁，清王室吸收来的西来艺术也都是"好消化"的玲珑琐碎的东西。美院的学生，在校内讲话小心翼翼，一出去就都是个个气盛得可以，各种"感觉"都有了，判断也肯定了，句子也长了，幽默讽刺信手拈来，嬉笑怒骂皆成文章了，都"发挥出来了"。某种文化优越感，不是"财大"而气粗，而是文化中心的自我意识，自信外边人的争论都落后于自己若干年，万物皆备于掌上。所谓校内一条虫，校外一条龙的内外有别，其实呢，虫仍旧还是虫，如果发挥得好，自然是一条发挥得好的虫。"大贤虎变愚不测，当年颇似寻常人"，这是又一码事，而某一方土地上，如果能：虫是虫，龙是龙，都发挥出来，各得其所，万类霜天都自由，八流画家也都结结实实作到了八流的地步，一流的也就会大师巨匠而无愧于天下了。

3.10

对西方的现代艺术，有的人只要接触了"一些"，就象看到全息照片的一个断片一样，就可以有很好的感觉把握。画展上，眼睛扫视一周，几张好画几张差的，都明明白白摆在那里。所谓系统的、严密的研究，当然也需要，但是更大程度上是为了把那个感觉的把握"表述"出来。东西的好坏档次，实在是一眼就看得

出来。

3.17

开始画三联画。

纸板、木板都可以擦，可以刮，经得住折腾，丙烯上布，完全不同。材料与技术，由此生成特殊视觉效果。必须体现为一种视觉效果，否则什么都是白说，"思想""感情"都是废话。

风格在先，不仅如此，而且："材料"在先。工具材料的可能性范围，最终制约着一切表现意图。

理论的出发点和实践的出发点分别在这一串环节的两端，遥遥相望。

昨夜星辰　20.5×23.8cm　1989 年

《走向未来画展》

到 1987 年，丛书离 100 本的目标虽然还有一段距离，但已经出版了 4 批，共 60 本，包括当年出版的 20 本。同年还创刊了《走向未来》杂志。显然这是"丛书"四年来的高峰时期。当时，封面设计、插图的稿酬很低，出版社为了表达感谢与合作的诚意，主动提出愿意为画家们做些什么。士和建议以"走向未来"的名义举办一次青年画家的画展，很快得到丛书编委会和出版社的支持。

画展于 1987 年底在中国美术馆展出，成为一次以中央美院年轻师生为主体的画坛新锐的集体亮相。

1988 年的两篇报道[1]，大体反映了当时办展的一些想法：其一是历时 4 年的四批丛书已经象滚雪球一样集合了一大批青年画家；其二是 4 年前，为第一批丛书设计封面插图的画家，多为美院刚刚毕业的学生，他们在画坛上尚处境艰难，他们的设计风格仅在小圈子中被认可，在前卫艺术的探索中，他们是起步最早的一批。当 85 至 86 年新潮美术冲击画坛之时，他们反而显得沉静，既不特别亢奋，也不消沉，只是继续他们一贯的探索。可贵之处在于他们显示出的某种独立的人格素质和艺术倾向。那么，画展就立足这些画家，由画家自己决定参展作品，以展示各自的探索和追求。

无题
1986 年

1 陈卫和："关于'走向未来'画展"，《美术》，1988/3，第 30 页；"走向未来画派的首个画展"，香港《明报月刊》，1988/5，第 64 页。

士和漫画　1987 年　夏小万画

当时提出的办展宗旨是言之有物和自由创造。"言之有物"，反映了士和的一贯的艺术信念，在当时语境中的针对性也是清清楚楚的。

"我们推重这样的人格与艺术：不土不洋，不陈腐不轻狂，无哗众取宠之心，有实事求是之意。"

画展把"不卑不亢、不消极、不虚张的心态作为画展的基调"，在这一点的认同之后，并不排除"精神世界的多元性和学术观点上的互斥性"。每个画家对人生的理解和对艺术的选择必然是"多

山路　水彩　29.1×22.1cm　1989年

元"的，当时认为，"代表未来方向的力量正散见在众多的探索之中"，因而要尊重每个人的"自由创造"。而众多的大异其趣的个性创造集合在一起，就有一个"格局"的问题，虽然当时没有使用"和而不同"的概念，但是已经意识到，只有包容众多不同声音的探索，才是健康的艺术格局，因而明确提到了"格局"的问题。

报道中提到了几位画家的作品特征：

丁方的剑拔弩张之中并举着凝重、深厚的气质；夏小万的阴暗恐怖中洋溢着温暖、朝气与诗意；曹力的温柔纤巧中不乏朴素

桂林一角　水彩　28.9×23.3cm　1989 年

基尔大学校园里　15.6×29.5cm　1989 年

与天趣，谢东明的明朗与抒情中透露出庄重与苦涩。

同时，也忧虑着高歌猛进时容易掩盖的问题：

愤世嫉俗与振聋发聩的创造，容易使人更多考虑它的社会效
果以致一味去满足"角色"的需要，而牺牲了艺术作为活的生命
体的那种全部复杂性；专注于精致的艺术劳动，建构奇妙的艺术
模式，又往往使人在讲究语言的同时消磨掉那种原始的生机与纯
朴的坦诚。

关于展览的效果预期，则既不冀望投放"重型炸弹"，也不
期待"推出一两个天才画家而使画史揭开新的一页"，而是认
为，大师的产生"无论怎样运用舆论的力量也不能指定或装扮
出来"，并且指出，"几年来，激进的姿态曾经为扫除中国当代
艺术的羁绊立下了汗马功劳，但是它并非就是中国当代艺术健

士和肖像　1984年3月　刘索拉画

康成长的土壤。"

　　1991年，士和再次细细阅读他所欣赏和看重的朋友们的油画
新作。曹力、马路、王沂东、刘溢、施本铭、夏小万、朝戈，同

为 78 级美院油画系毕业生，此时毕业已十年，正在告别自己的青年时代，他们曾经起点相同，但选择了不同的艺术道路，他们虽然见解不同，但彼此的感情很好。士和为他们写了一篇长文，发表在美院学报上，细腻地描述了他——拜读他们的新作的体会，描述他们的苦心孤旨，描述他们的灵性之光，描述他们的生命隐衷，也描述他们的诗意和梦想，他尤其赞赏他们"执著如怨鬼，纠缠如毒蛇"的寂寞的艺术探索，然而他知道这样地前行，前方未必是鲜花美景，更可能是荆棘丛生。

据说，历史是公正的。即使果真是公正，也要在一个大的时间跨度上实现，而画家个人的生命却是短促的，人人都面临选择：你到底要什么？现世的荣宠与理想的纯正，并不总是可以统一的。[1]

这话不仅是说给朋友们，更是说给自己的。

1 戴士和："他们步入中年"，《美术研究》，1991/1，第 18 页。

山雨欲来·曹家坊　水粉　13.2×20.3cm　1976 年

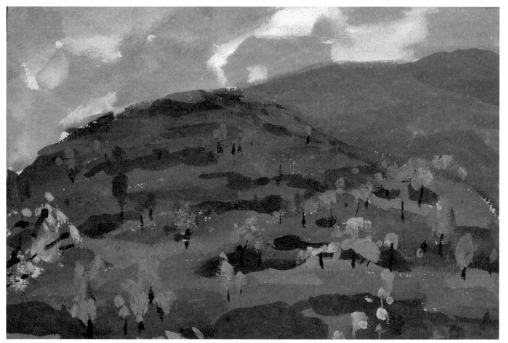

一封未发的信

　　士和写信很少自己粘邮票、封口、投递，往往信写完一摺就算发出了，后面的事自有人去打理。不知因为这封信只是清谈，还是调子过于悲观了，总之它永远没有发出去。88年春天那个具体瞬间的思想和心情就被凝固在三页信纸上，想否认也不行。有时，"解密"的历史文档所透露的历史信息，会使我们大感意外，我们这时才会怀疑经过岁月洗磨的记忆，原不是那么可靠。

　　○○：

　　你好！

　　听卫和讲了星期天的电话，她也一再说你真够朋友，一片好意。只是我们俩都没见过，也没听说那叙述是什么样子，所以也就都说不出那叙述是什么样子，所以也就都说不出是否合乎实际情况。卫和说的原则大约是对的，与钱老先生"他传恰是自传"之说一致。你说呢？我们在美术界的确不是激进的角色，但也不是保守派，如此而已。78年北京"新春美展"和西单民主墙的一系列自发画展开始了美术界的新风，至"星星美展"和"油研会"美展在北京达到了兴奋的高潮，影响波及全国，至83年，从美术的理论到作品，该涉及的问题都涉及到了。但这时期的外地画界还没有醒过来，或说还没都醒。83–84之交是一个短暂的清污，这正是6届全国美展筹备之始，到筹备中期，运动即已告停。因此，

帅府园3号362
40.1×40.3cm
1990年

195

胡同的下午　水彩　24.8×24.2cm　1989 年
紫禁城　水彩　19.7×22cm　1990 年

美展的调子是前后不一致的，前言不搭后语。可惜画画太慢，趋时者也赶不上口令了。于是展出的多还是在筹办之初构思的东西，风向又变回来了，作品变得雅俗不赏。还不到一年的弯路，在北京的美术界却陷入了思考，78 年以来的京华闯将大都开始了沉默、反省。这是 85 年。而外地，则与北京情况再次不同，被清污的夭折所鼓舞，前一向未曾全醒的，也陆续醒来了。于是开始办自发美展、团体。开始重走北京几年前走过的路。但是，与北京不尽相同，毕竟时已过，境已迁，劳申伯的材料把戏，老庄的超脱飘逸，禅学的顿悟都被记起来，于是不象北京前几年的事情那么郑重其事。再者，北京的闯将们年龄略大些，已有文革、四五之类的经验，其中还颇有通天或在天之士，所以事情办得大，也精，相比之下，外地多是各美术院校的应届毕业生，事情办得小，分散，口号激烈但多含糊，尽管如此，却为各地方上的官吏、贤达们所难容，于是有些地方上的小冲突。这些，老实讲，如果不是报刊的编者着力地汇集、介绍，大概本不会产生重大的影响，因为所提的问题和实现的程度，冲突的规模与深度并不显然地超过几年前的北京。无论思想解放的历史，还是艺术史，在这一二年，都不象是某一章的起点、终点，也不象是高潮。它更象是第某圈的波纹。与它同时的那些看来火气不那么大的作为，意义与价值未必低于它——如果刚好赶上是看到了"这一圈"波纹，恰好要

修车小店　15.2×20.2cm　1990 年
胡同里　15.2×20.2cm　1990 年

水彩 13×22cm 1990 年

研究这个断面的话。

老实讲，我现在相当相当不乐观。某些激进派满口西方现代，骨子里却是国粹之中最黑暗与肮脏的东西。在野则鼓吹民主自由，一旦小权在握则凶相毕露。穷则畏畏缩缩、委委琐琐、鼠窃狗偷，恭谨而狡猾；达则专横武断。穷达之间的常态，正是两种表情画在一付脸上。这类性情，正与其"政敌"（他们没有认真的"论敌"）是生活在同一个精神层次里面。几经波折，我从失望而变得疑心甚多了。当上了学阀的人，或者，想当而还没有当上的人，我们的希望都无法建立在他们身上。

美术界，大小算是一界，有趣和乏味的事都不少。接触越多，其中那点奥妙和陷阱也就越是清楚。

我，现在是 "想退隐"（注：后划掉），无心混在政敌们的任何一方。退下来回到自己，画自己想画的画，也可能写点枯燥的文字，但都必须是真正自己的。不想去结盟、为伍、等等。以上的话，只是跟你个人聊天，特别是听卫和讲了你们的电话以后，想把我心里的事告诉你。

再谈，祝

一切都好！

士和

88．4．18

199

第三章

怎么说与说什么

兰溪春暮　80.1×80.4cm　2008年6月6日苦瓜斋（杭州）

"重要的不在于画什么，而在于怎么画。"这么讲，已经有好些年了。开始的时候，这说法是挑战性的，针对着当时的大展览、大画册，得画特定题材。当时，不论你画得多好，不画这些题材就上不了展览，进不了画册。

从那时侯转变过来，开始反题材决定论，开始讲究怎么画。淡化政治，淡化主题思想，突出艺术自身规律。至于油画就是突出油画语言自身规律，画得好在于遵循形式法则，点线面、构成、画面本体、画面规律，等等。总之，艺术就是艺术，艺术家不该为艺术之外的事操心。

20 多年过去，画展上毛主席少了，美女多了，讲究形式规律已成共识，"语言"精美到了不会说句话的程度，大小事情都得吟着、唱着、哼着、咏着才算艺术。不在于说什么，而在于怎么说。

学画画儿像是学说话。语言该学，文理不通自然不行，全是病句错句就让人费解，让人误会；语言精彩自然挺好，语言本身也自有其魅力，但是，归根结底，"会不会语言"的问题并不能取代"有没有话可说"的问题。如果"会说"叫做"文"。那么"有的可说"就是"质"。文质彬彬为最好，不得已就要"质胜于文"，否则，花拳绣腿、油嘴滑舌、古典秀、当代秀。文很繁，质很空；文很重，质很轻；语言挺周到，意思挺乏味，这就叫浓妆艳抹是不会打扮，咬文嚼字是不会说话。

语言这东西怎么说也还是手段。

心里头空，眼里头就看不见有意思的东西，那么也就只有些套话、现成的意思可讲。讲得漂亮的空话还是空话，讲得严谨的套话还是套话。

语言的魅力并不是来自语言自身，套话、空话都不是语言自身的毛病。*

* 戴士和："不会说话了"，《写意油画教学》，北京大学出版社，2007 年，第 171 页。

漫苏寄情

　　1988 年，四十岁。到苏联列宾美院梅利尼科夫工作室进修至
1989 年，其间两次应基尔大学邀请访问英国。到法国参观。应邀
参加奥德萨国际油画研讨会。在苏、欧期间，反复观摩原作。

　　　　　　　　　　　　　　　　——摘自"创作年表"[1]

　　1988 年 9 月至 1989 年 6 月的苏联之行，士和这样描述："在苏
联的几个月，远离了故土。无边的白桦林过滤掉国内竞争的激烈喧
嚣和生活的忙碌紧张。在这里，人们生活的节奏不慌不忙，俄国人
哪怕只睡一夜火车也得换了全套睡衣才上卧铺；见了朋友时弹吉它
唱歌，眼泪顺着胡子流；拿刀子割开罐头吃，大杯伏特加喝到烂醉
才痛快，日子过得如舒缓的行板，既散漫，也执着。"可以说这也
是戴士和理想的生活方式，至少是一部分，在这一点上，他见到了
理想国，因为"他们画画，也是这样的生活的一部分。"事实上，戴
士和并非全面地欣赏苏联，比起从小知道的那个新文化的榜样来说，
甚至相当程度上是失望。他说："我在苏联不过几个月功夫，直到告
别之际，也还水土不服，心绪未定。"但是与国内的状态做个对比："处
心积虑地'设计自己'，惨淡经营某种风格手法，挖空心思地标新立
异，这一类意识在俄国画家心里不算突出。《二十世纪之谜》的作者
伊利亚　格拉祖诺夫的名字享誉西方，但在本国同行之中远非有口
皆碑。"[2] 他说，不敢说学到什么。但是，受到感染的东西不少。

秋雨敖德萨
油画
50.1×39.2cm
1989 年

1 戴士和："创作年表"，
《戴士和》，中国现代艺
术品评丛书，广西美术
出版社，1994，第61页。
2 戴士和："漫苏寄情"，
《中国油画》，1990/3，
第20页。

圣彼得堡·伊萨大教堂·冬　30×23.5cm　1989 年

　　"在列宁格勒赶上一个全俄联邦的室内画展，画幅有大有小，
意境有深有浅，但都像些刚刚从自己家里摘来的画，像是与朋友
谈的知心话。地板上闪烁的一束斜阳；月光下的窗口；黄灯照在
木板墙上；一束野花斜搭在屋角，粗放的笔法未必浮躁，详尽的
描述也还不失自然，由衷之言，娓娓道来，很少有为展出、为竞
争、为夺目而作的夸大之词。艺术讲究文质彬彬，但质胜于文者
却不失为上乘，而且往往预示着它所蕴藏的不尽生机。他们的画，
在世界画坛上并不以精致的文采见长。据说那里有个人会画圆熟
的头像速写，肖似传神，结果被聘到马戏杂技舞台上去演出，并
没有尊为画家。艺术不是"绝招"，它的"第一要义"还是真诚。
在真诚的基础上，画出些对人生的新的感受，这就很好了。"[1]

　　为政治而做的"夸大之辞"——不论是为正统的或异端的政
治；为艺术而做的"绝招"——不论是形式探索或语言溯源，都

1　戴士和："漫苏寄情"，
《中国油画》，1990/3，
第 20 页。

不是戴士和心中的艺术，与朋友谈知心话的真诚，是"第一要义"，是"道"，也是"退下来回到自己"的含义。退回到艺术的本意，退回到一片澄明的心灵天地，退回到独立人格和自由思考。这一"退隐"，返成就一种"超越"，没有这超越的"真诚"，或"道"，如何抵抗来自政治权势或市场利益的诱惑？如何赋予艺术以特立独行的特色？像儒家一样，有志于"道"的知识分子，都不能不反求诸己，反求诸自己的内心。按余英时的解释：朱熹的说法是，"心"是"道舍"或"神明之舍"，也就是每一个知识人的"超世间"的所在。只有心的修炼，才能保持道的尊严，否则艺术如何能不为利益或权势所夺？

圣彼得堡伊萨大教堂　宣纸水墨　21×24cm　1989 年

在苏期间举办的个人画展，引起了有趣的回应。一位评论家认为，士和在现场完成的写生，"甚至不是列宁格勒的住宅大院，而是彼得堡的，似乎还是陀斯妥耶夫斯基那个时代的"，认为他采用了列宁格勒抒情风景画派所特有的"低视线"和隐秘的"室内契机"等技法[1]。而对士和用毛笔、墨汁象写字一样，画出的列宁格勒著名建筑物，则惊异不已，说他"用浓笔重墨，几根垂直的线条，便钩出海军部大厦；两三个在风格上有意摹仿的汉字是练马厂；七八条有表现力的垂直线是涅瓦大街；伊萨大教堂沉重而宏伟；喀山大教堂则轻盈而协调。这些画的诀窍是：自由、无拘无束的运笔，有表现力的书法与造型结构的动态结合。"[2]

在苏联、英国逗留期间，士和真正感到了乡愁的滋味。他在个展的前言中坦承，"身处异国他乡，心中虽然也萌生着对新的人群的爱，却排遣不了乡愁，有时还感到孤独。"他的大幅油画，血雨腥风中的长城，无边落木潇潇下的秋日，都是靠想象完成的。

1 叶连娜 舍列斯托娃："了然于胸"，《奥德萨晚报》，1989 年 3 月。
2 塔季扬娜·波斯特列洛娃："戴士和其人"，苏刊《创作》，1989 年 9 月号。

基尔大学校园一角
油画
17.8×11.6cm
1989 年

基尔的小路　水彩　21.02×25.97cm　1989 年深秋

苏联人说他的画证实了他的自白，"乡愁产生了宏伟的画卷"。他为英国的个展画了许多水彩，有北京胡同、江南水乡，都是凭记忆画的，水色淋漓鲜活生动，每一片阳光、每一束投影都让人心动。到 1989 年底，他已归心似箭，他发明用录写唐诗的文字组成山水画，塞在家书中寄来，诗情逼人，画意绵绵。跃然纸上的倾诉，可爱得令人发笑，又让人感动得直想落泪。

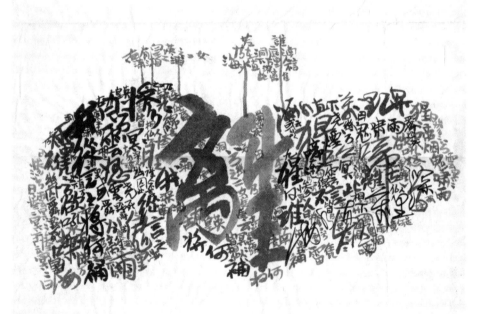

剧本式的教学计划

1990 年，四十二岁，回国，开始在中央美院油画系任教。
1993 年，四十五岁，主持中央美院油画系第二工作室。
——摘自"创作年表"[1]

出国前，士和曾有搞教学展的设想，设想教学也能够像个人创作一样，成为教师个人的精神家园。教师应当在教学中有更高的创造激情、更深入的教学研究，提供更多元的教学文本。可惜，这个设想一直未能付诸实施。

在苏联，考察列宾美院的教学建制颇受启发。艺术家与教师的职责在学院中有明确分工，艺术家主持工作室，教师负责课程。艺术家非常个人化，有明确的个人风格，指导工作室的学生进行创作，而教师类似学者，对一门或几门的课程很有研究，能够富于创见地讲授公共知识，教授与学科相关的各种基础课程，两种人在学院中都备受尊重。例如教某种技法的教师，对该种技法的历史、理论、材料和操作都有深入研究，是一个专门知识的学者。艺术家主持的工作室则可以风格鲜明，一意孤行。艺术家与教师共同治校，体现了艺术与学术、个人创造与公共知识、一花独放与多元并存共同支撑的教学体系。

远别离
65×24.4cm
1989 年

1 戴士和："创作年表"，《戴士和》，中国现代艺术品评丛书，广西美术出版社，1994，第 61 页。

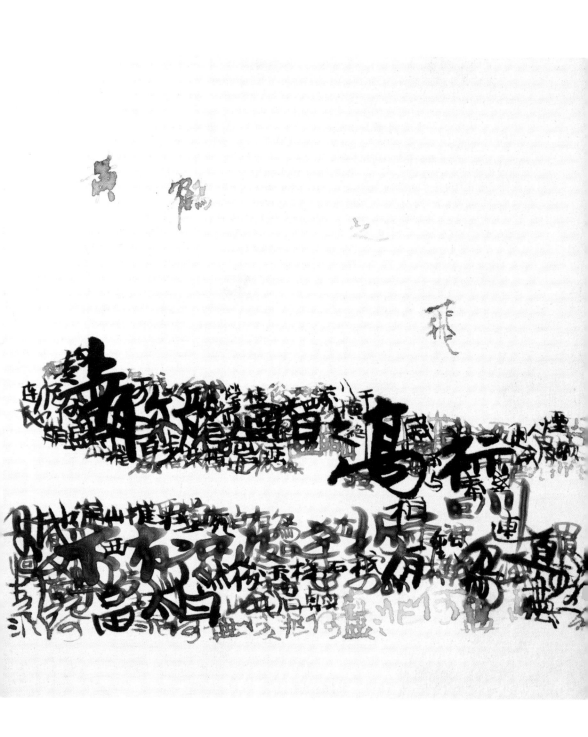

蜀道难　21×22cm　1989 年

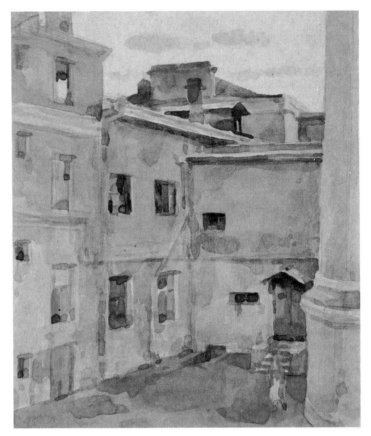

写生于列宾美院学生宿舍的院子里　水彩　37×24.3cm　1989 年

　　1990 年士和回国后，来到油画系二画室任教，逐渐对二画室熟悉起来。当时画室由赵友萍老师负责，教员有苏高礼、封楚芳和王沂东。士和作为新成员，很希望能为二画室的教学建设做些什么。当时属于大家的共同的教学大纲，与教学计划相比，比较原则和简单。士和出于个人思考的习惯和兴趣，希望拟定一份像斯坦尼斯拉夫斯基的导演计划一样的教学计划，作为教学思想和经验的共同积累。计划也像一个剧本一样，一幕一幕，一环一环，起承转合，环环相扣，又有点像工厂生产流程的技术描述，包含配件、来路、组合，一直到装配出厂的一系列技术指标。这个计划要描述复杂的过程，不允许失控，要把积累的经验详尽地记录下来，使不断进行的教学改革置于一个有上下文语境的文本中，

使改革总是在前人的基础上进行，不至于忽左忽右的摇摆，不至于每次从零开始。

1991 年春天，他兴致勃勃地拟了一份初稿，二三十页，图文对照。分为素描、色彩、下乡写生、创作构图分析、中国画临摹练习、四年级如何转入创作等等几条线索进行叙述，每一条线索之下，又有分支。课业描述都很具体详细，例如色彩线索，包括写实性条件色练习和主观色调的练习，写实一支又包含了高调的、强对比的等等各种练习。在这个树状型的枝干穿插的网络中，除了交代纵线方向的发展和衔接，也说明了横线方向各课程之间的相互支援。其中"创作构图分析"，士和教的很有心得，大大充实了创作课程的内容，很受同学欢迎。当时"构图分析"是作为课外练习被规定的，后来进入了课程，又被其他老师进一步发展，至今已成为二画室最有影响的精品课程之一。

士和构想教学计划的热情，还缘自马列维奇回顾展的影响。在苏联时，士和曾在列宁格勒的俄罗斯博物馆参观了一个马列维奇的回顾展，其中一个小厅是关于他的教学实践的展示，里面有他为课程做的教具，有书写在全开纸上的图表，上面有知识要点，相互关系，像复杂的板书一样。从马列维奇的展览中，士和受到直接的鼓舞，感到了一种境界，犹如小时候看哥哥的笔记本一样，感到思维的魅力，感到思维所达致的精密、严整和规模。

这份草拟的教学计划得到了赵友萍、苏高礼老师的积极反响，他们立即安排了系列的研讨会，就在美院 362 号士和的家里，开了不少于三次的专题会。二画室的全体老师到场，士和逐字读了草稿，大家讨论商量，最后与王沂东一起，调整修改成为一个完整的教学计划。

士和于 1993 年开始主持二画室的工作。外界一般认为，二画室是以苏派传统为基础，注重苏派写实观念的，而对士和的风格

速写
24.2 × 15cm
1990 年

与二画室传统的关系有些不解。2003 年，士和在一个访谈中回应说：

这里面多少有一点误会。实际上，我被调到二画室做老师时，主管二画室的赵友萍老师就明确地跟我说，你们没有责任继承前辈的衣钵。我从小就受苏派绘画的影响，其中有些画家跟法国、英国、美国这些国家的画家相比，不在他们之下。

我喜欢二画室的很多东西，但在我管的时候，我也没有完全按照原来的路子走。从 1990 年回国，进入二画室，1991 年我就和王沂东、封楚方当时三个最年轻的老师发起改革，把二画室的教学计划统统重做了一遍，当时主管的是赵友萍老师，她非常高兴，到今天实行的教学计划都是那时候我们改的。[1]

那个计划一直作为一个基础文本，实施到 2001 年成立基础部，在教学建制和任务发生大的变动的情况下，再次拟定的教学计划还是从 1991 年的文本中脱胎出来的。

1 戴士和 VS 张晓凌："恐龙像一把尺子"，《东方艺术》（郑州），2003/11，第 233 页。

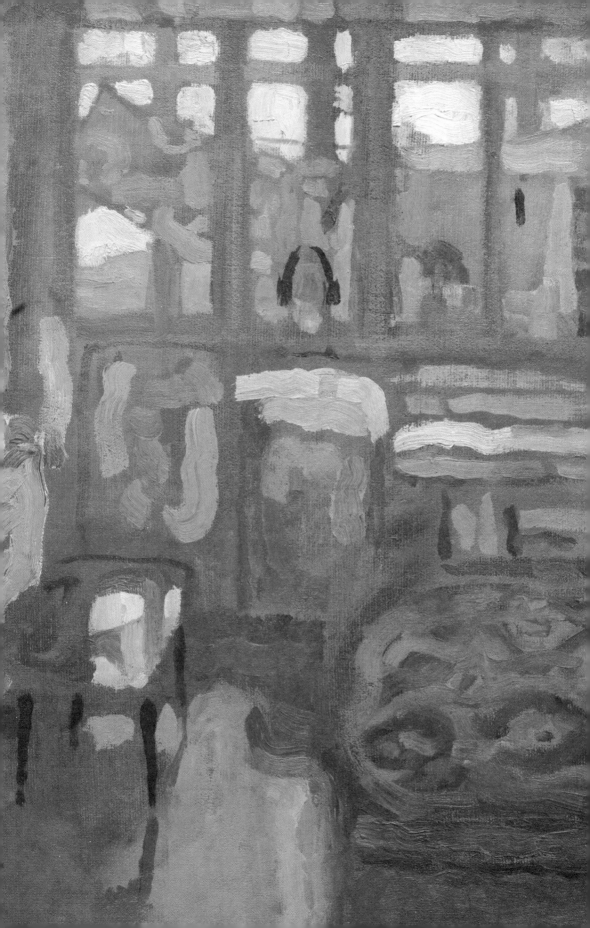

不得已，并非求其次

在苏联时，士和曾画过一幅自己居室的室内写生，想不到回国后竟成了一个重要创作系列的开端。90年开始，士和就以"室内"作为主要的创作题材，这个创作的势头一直持续到98年。1996年，天津人美为他出版了一个自选集，就以收录这些室内题材的创作为主。他在自序中写道：

这里收的只是室内题材。

近年杂事缠身难得出门，天天看些窗户房角，画几张室内也算"不得已"。但心里并不觉得是"求其次"。境界与题材无关，题材是门窗，是连通作者和观者的门窗，展开心境的门窗。我画室内，从不得已开始，终于陶然心醉，恍惚眼前的小屋也"窗含西岭"、"门泊东吴"，于是一再地画下去，循着那点恍惚而较少写生实景。

同一个题目多画几遍才好，今后恐怕会多画一些，但该不是因为不得已了。

说1989年的《门》（奥德萨），是个开端，其实也很勉强。士和从小就从身边的景物画起，书桌、台灯、窗户、院子、胡同，都是画中常客。1986年的《十楼》和1988年的《彼德堡宿舍》也都是室内，只是有人物在其中，往往又算作风俗画。但士和的

春天的下午
44.7×34.6cm
1990年

这类画中，人物的地位与景物相同，并不更重要，只比中国山水中的点景小人的地位略胜一筹，算是与景物平分秋色吧。这个特点有点儿接续"没有小角色"的思想，他着力去经营的，是让每一块颜色发出声音，不管它属于哪一个犄角旮旯。

1990 年由苏联顺访英国时，在国家博物馆他曾注意到一个室

速写　24.5×22.2cm　1990 年　于 362 宿舍

1989 年摄于列宾美术学院

内题材的专题展，当时很有点惊愕。

回国之初的几幅室内，还很有点学院派的学究气，想尽量画得深入、周到，色彩则追求更加灿烂和响亮的调子。以后的"室内"，虽然风格上也是松松紧紧，但日益写意和超脱。而这朝向"写意"的过程和方法，却是真正受到了中国画的影响。当时卫和正在写关于李可染的博士论文，常常聊起李可染的小故事。李可染60 年代反复画同一个题材，明确告诫学生说，要在写生中找几个典型的构图，反复画，反复锤炼，反复加工，画到能背下来，像齐白石画虾，郑板桥画兰竹一样[1]。士和听了，感到很有意思，于是便尝试反复画同一个构图，例如他画十楼画室，都画一面朝北的窗子和一张书桌，构图大体相同，画过近十幅，却没有一幅是相同的。越画，对象与作者，越没有间隔，二分的主客体，也越来越统一在一起，难分彼此了，或浓或淡，或繁或简，都像诗，表述和表达也难分彼此了。

"窗含西岭"、"门泊东吴"，万物皆备于我，宗白华曾说这是中国人的空间意识。士和的"室内"大多有门窗，窗外总是特定季节的天空，室内小景与云天相接，与高楼比邻，是个奇特又自

1《李可染论艺术》，北京人民美术出版社，1990年，第161 页。

记忆·草图　19.9×17.8cm　1990年6月9日夜

然的视角，是古人没有过的视觉经验和视觉表达。虽然"轩楹高爽，
窗户邻虚，纳千顷之汪洋，收四时之烂漫"，"山色湖光共一楼"，
早已是中国美学的空间意境了。

　　无法远行，只好画些室内小景，士和说实属不得已，却并不
觉得"求其次"。逆来顺受，把悖逆自己意愿的东西转顺为有利
于自己的东西，所谓"路不转心转"，也是中国人的处世智慧。
有朋友第一眼看到他的《灯下》（1994）便说，"这是你的精神自
画像"，可谓知己者言。他画空荡荡的房间，电视开着，没有人，
一把椅子只是逆光的剪影，房间被亦明亦暗的暖灯光照着，地面
上滑过月光的投影，书柜上闪动着折射的灯光，只有一束冷光投
在小桌面上，是来自电视的。明与暗、冷与暖，光和影，没有什
么东西被清晰地描述，只有光才是真正的主角，就像他在日记里

一样，描述着无关紧要的东西，却完全道出了他的心情。

1994 年，广西美术出版社为他出版了第一本个人画集，水天中先生以"现代艺术潮流中的戴士和"为题，为他写了一篇评论，敏锐地指出他的许多作品"是前期现代绘画诸流派观念的综合发展"，并试图探索"与写实绘画语言的综合"，说他的"室内"，像"一杯澄澈的绿茶，淡而不薄，苦而回甘"，反映了"中国文人崇尚的恬淡、冲和、清逸之类的境界"，而"这种气质很可能是一些超个性的心理基础，是中国文人'带感情色彩的情结'"。苏旅在"前言"中，也不约而同地指出，他的作品中"不可遏止地弥漫着一股高雅的书卷气息和平和中正的生活态度"。后来，水天中对他所做的"博学审思"的评语，被广泛采用，人们称他为"学者型画家"。

炎热的傍晚　30.6×37.5cm　1993 年 9 月

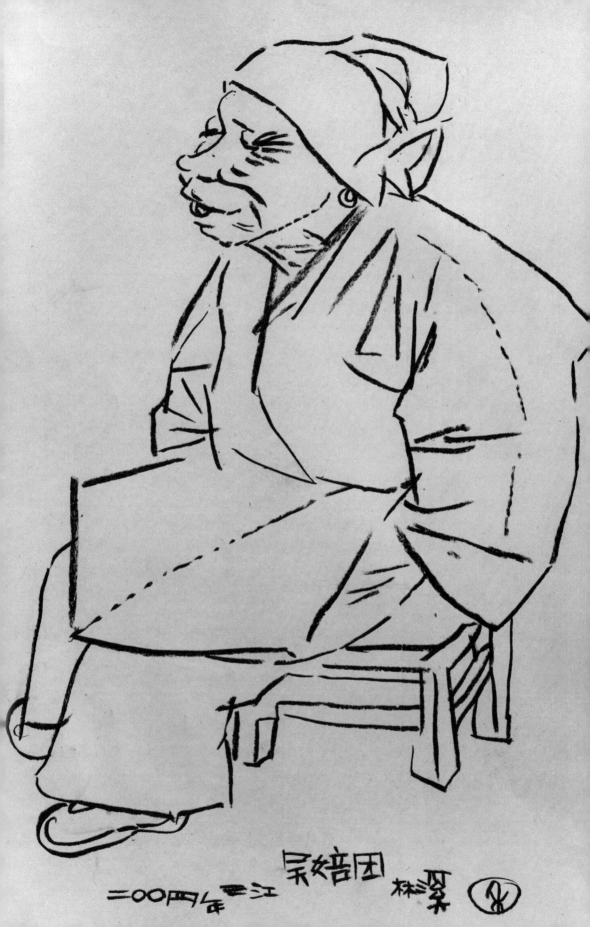

二〇〇四年三江 吴培固 林溪

从语言到人物

大约从 1996 年下半年开始，士和进行过一段以人物为题材的语言研究。他从"室内"系列转向人物，从身边的人物转向历史人物，这个过程中交织着不同课题：从语言研究到言说表述，从作为视觉图像的人到作为历史中的人，而这个阶段的突出成果便是《林风眠》（1999）。

事实上，1990 年开始的"室内"，他就已经在研究立体空间幻像中抽象因素的问题，力求在画面上打通空间深度和平面构成的关系。之后的人物画，也都在尝试装饰性色彩以及人物与环境的融合，但是他觉得远远不够，还没有彻底冲击他心中要解决的问题，于是他要再拣"人物"这块最难的骨头来啃。《室内逆光》（1997）鲜明地反映了这种意图，他努力打通环境与人物，使彼此拉平和相互嵌入，从而得到更加完整的色彩系列。《室内》（1997）也在用力地分解人物，让人物消解在复杂的背景中，他努力以同样的条状笔触，平等地对待不同的画面物象，希望完成一幅像织毯一样的画面书写。

在这一个课题方向上，事实上已经积累了许多前辈的努力。例如，他认为李化吉、苏高礼等先生的油画作品就"始终不渝地抱定这一学术课题探索前行，步伐稳健、脚印坚实。"[1] 对于这个课

吴婧团
53.3×38cm
2004 年
三江　林溪

1　戴士和："苏高礼先生的教学与艺术"《中国当代实力派艺术家苏高礼》，天津人民美术出版社，2000 年。

室内　油画　50×50cm　1999 年

题方向，他的理解是：

　　油画装饰风的兴起，并不是写实语言之外的小事，不是游离于正宗之外的旁门左道。恰恰相反，装饰风的发展，正是写实语言发展的题中应有之义，可以说，写实与装饰正是一对互为补充的孪生兄弟。在写实语言中容易被忽略的画面自身的力度，正是装饰风关注的重点；而"装饰性写实语言"，它在色彩、造型语言上的追求正是二者之间的协调和张力。[1]

1 戴士和："苏高礼先生的教学与艺术"《中国当代实力派艺术家苏高礼》，天津人民美术出版社，2000 年。

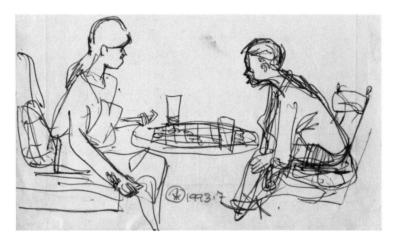

下棋　13×22cm　1993 年 7 月

　　1996 年第一次去小兴安岭写生，风景而外，还画了一位书法家朋友的油画速写，那幅《书法家》，算得上是他人物画中的神来之笔。或许那幅画也直接地激发了这一轮的人物冲击，话是否还可以说得更简要？更挺拔？在好几幅人物画的语言平面分解练习之后，他回到了他所喜爱的历史人物，齐白石、黄宾虹和林风眠。其实，他最先画的是徐悲鸿，时间还在那幅《书法家》之前，那时，他看了许多有关徐悲鸿的传记、述评之类的文献资料，也做了不少速写和草图，也许是心情上太郑重其事了，画到画布上，却不似他的想象，"故事"讲得不够精彩，还是太似曾相识了。当时他便停下了系列历史人物画的设想，直到这一轮人物绘画的语言拆解练习之后，他才又重拾旧题。

　　首先画他最爱的齐白石，没有用原先设想的大画布，只选择了块不大的三合板。学习齐老的精神，放笔直干，黝黑的背景前只蹭了淡淡的底色，用笔简而又简，只勾了几笔结构，算是骨头，几笔纯白算是皮肉，刮刀勾出眼镜，白石老人便仿佛从幽暗的历史深处浮现出来，两眼圆睁，精神矍铄地注视着我们。这幅逸笔草草的肖像使他很受鼓舞，接下来便画了《黄宾虹》，也还算满意。《林风眠》是隔了一段时间才画的。1999 年春天，一天午睡后起来，

速写　29.2×21.1cm　1992 年 10 月

照例上十楼画画，似乎毫不经意，一气呵成。这几位老前辈都是他最仰慕的画家，都认真地读过他们的传记，由衷地爱他们，爱的道理倒各不相同，为他们画过许多速写和素描，关于他们的故事，他总是兴致很高地找来读了又读。

"室内"和"人物"，事实上完成了新一轮的语言手法的锤炼。记得这期间哥哥出差到北京，饭后聊天，士和认真讲述了他近日的思考，讲到形式即内容，语言即思想的问题，哥哥一边倾听，一边与他论理推敲，最后探究式地质疑说：做了实验室研究，是不是也要做些应用性的工程呢？"不能只练'吃葡萄不吐葡萄皮'吧？"

创作与评论的距离是永远不会消弭的，但是哥哥的话还是发酵了。写《画布上的创造》时，那个巨大的担忧——当时他就知道还有一个太大的问题，没有涉及和展开，很快就让他感到：真的出了问题了。而哥哥的质疑也是一个适时的警钟。

士和漫画
俞晓夫画
2002 年 12 月 9 日

观念与形似

　　1996 年还是另一个分水岭，户外风景写生开始成为士和油画的主攻方向，暑期里先是山西河曲，之后是浙江桐庐，再后是黑龙江小兴安岭林区，在哈尔滨师大，还做了展示、研讨和讲座活动。从那之后一发而不可收，一连串的天南地北的风景写生，甚至也带动起一个新世纪以来至今延续不衰的风景写生运动。

　　1996 那一年，母亲的病加重了，脑血栓反反复复，入秋后天乍凉，突发脑溢血住院，弥留之际已不能讲话，但眼睛睁得大大的，使人感到她是在等儿子士和回来。士和从东北赶回来了，他抱起母亲的头亲吻着安慰着，母亲释然了，在他的臂弯里闭上了眼睛。

　　士和带回了一大批油画风景写生。东北的那一批尤其让人眼前发亮，笔法坚定有力，色彩厚重响亮。2000 年 9 月 4 日，受刘迅先生之邀，和好友、同事丁一林、胡明哲一起，在王府井的北京国际艺苑举办联展，之后，士和展出的那一批写生，结集成了他的第一本油画风景写生集 [1]。他在序中说：

　　面对实景，当场完成作品，回来一笔不改。这种写生追求的是直接性——直接观察、直接形成感受、直接下笔、直接组织画面。其核心在于直接的感受。

列宾美院课堂速写
21.9×21.8cm
1988 年

1 戴士和：《学院派写生技巧：戴士和油画风景写生》，福建美术出版社，2001 年。

在当下这个巨变的时代里，生活总有无穷无尽的魅力吸引着我，那里面既有我特别看重的东西，也有令我迷惘的东西。我在写生之后一笔不改，就是相信感受的直接和具体特别宝贵。就算速写吧，也比用套话空话去"润色"、填充画面要好得多。

士和的写生行动在当时的画坛上显得有点突如其来，使人一怔，接着是"久违了"的感觉。新时期以来，"写生"在教学中和创作中的地位都跌入了谷底，在新的艺术格局里，写生的意义究竟何在？从认识到实践都是问题多多。

"写生"的颜面扫地，是伴随着"写实"的贬值，又拜扩招后的高考而臭名昭著，也随着大量不知所云的"课堂写生"僵而不

秋雨小兴安岭　布面油画　46×46cm　1996 年

为论文作插图　29.1×41.9cm　1997 年 12 月

死。凭着稀里糊涂的感觉，似乎写生约等于写实；写实约等于客观；客观约等于无观念和无个性，反过来：玩儿观念约等于玩儿艺术；玩儿艺术约等于造图式；造图式约等于强调主观和个性，因此，写生不是艺术，玩儿观念的图式才是创造。

此时，士和警觉起"图式"、"观念"的副作用。他说："忽视写生的结果之一就是眼变糙了。看生活看得糙，看作品也糙。太注重图式会糙，注重观念就更糙了。"[1] "眼变糙了"的结果，对视觉作品的两种类型——追求打眼效果和视觉震撼力的大众文化，和讲究耐看、讲究底蕴的精英文化都没有好处，它使"后一种画越受冷落，前一种画就越单薄"。[2]

与此同时，注重语言、图式研究的艺术，也大有变成新"套话"、新"空话"的趋势，和政治强权话语下粗暴、简陋的"假大空"貌似不同，却实质相同，因为"讲得漂亮的空话还是空话，讲得严谨的套话还是套话"，他意识到"套话、空话都不是语言自身的毛病"，因而反过来说，"语言的魅力并不是来自语言自身。"[3]

1 戴士和："谈写生"，《对视阳光》，河北美术出版社，2002年，第38页
2 同上。
3 戴士和：《写意油画教学》，北京大学出版社，2007年，第175页。

湖畔　布面油画　45×55cm　1998 年

2001 年 12 月他写了"谈写生"[1]，2003 年 12 月写了"再谈写生"[2]。

2001 年的文章开宗明义，提出："在美术院校的教学改革当中，怎么看待写生已经是个突出的问题了。"

他首先回顾写生作为五四的成果，引导中国人睁开眼睛看现实，乞丐流民、穷街陋巷，"这些'不入画'的东西激发起画家们'说真话'的热情"，"随着徐悲鸿、蒋兆和等一批艺术家的出现，随着他们直面现实人生的作品出现，写生方法毕竟是从眼睛到观念全方位地带动了中国近代美术的一场大变革"。此后几十年，写生教学作为"主要的几乎是唯一的教学方法"发展起来，从积极的影响看，不仅培育了写实绘画，"别的流派也从这写生方法中获得了滋养，偏重精神表现的、刻意符号象征的等不同面貌风格的绘画艺术得益于写生的滋养，而扩展了其表达语汇，生动了其视觉语言"。

1 戴士和："谈写生"，《对视阳光》，河北美术出版社，2002 年，第29 页。
2 戴士和："再谈写生"，《三年集——'02'03'04 戴士和笔记》，广西美术出版社，2005 年，第130 页。

接着指出，近年来情况变了，首先是认识变了，什么是绘画？什么是绘画的基础能力？"对这些问题的认识有了很大的变化和拓展，相应地，教学当中增加了构成课、材料课、作品分析课等各种新的基础科目。""其次，在写生课里面，写生的具体方法、具体教学要求不再局限于写实主义一种，而日趋多样化"。他认为，所有这些变化都是积极的，这些变化向传统的写生课提出了改革的要求。他把这些要求概括为三个方面：

要求我们对写生的意义、写生的价值做出新的理论概括，要求我们从当前媒介品种急剧增加、流派学科之间不断渗透的大的艺术背景下重新看待写生课作为基础教学，对于一般艺术家素质养成的作用，要求我们把写生课的教学从以往思路单一、方法单一、评价标准单一的狭窄模式里疏导出来，解放它合理的内核，从而发展成新条件下更加有效、更富有光彩的教学手段。

他从"眼和心"、"眼和手"两个角度清理写生的意义。他认为需要强调的是，在画家心、眼、手的三位一体中，"眼是生动活跃的一环"，他要着重分析"眼的重要作用"。

作品的立意要从视觉经验中产生，而不是拿观念去演绎形象。

作品的感人之处是形象本身。形象大于思想，形象大于观念，哪怕是有趣的观念，在绘画作品里也只有当它彻底地化为更加有趣的视觉形象时，才是有效的观念。

在具体作品里，真正有效的立意并不是纯抽象的思想，也不是脱离视象的观念，而是含有想法的形象。在创作活动的全过程中，这个立意可能是不断发展、开发、改变的，但是每次改变都是内心视象的改变而不是纯思维的抽象概念的改变。

写生的方法有很多，观察现实的方法是没有边界的，没有哪

个画家不用眼睛去观看、去研究、去感悟现实，更没有哪个艺术家不受益于这种观察，这种直接的视觉经验。区别在于有的艺术家明白眼睛的重要，有观察的好习惯，有对视觉效果的敏感，因而他们头脑经常得到观察的滋养，他们的思路就活跃在视象之中，直接地看、形而下地观察与形而上的思想在他们的生活中，经常是浑然一体、难分彼此。

开春的雪·东单　油画　20.2×24cm　1999 年

我见过抽象画家的速写本，他也有自己观察现实、记录视觉经验的独特方式。各有各的写生方法，或直接或间接地滋养他们的创作、他们的形象及至观念。

要学会看，这是写生的精髓所在。看的时候要得法，怎么叫得法？专注，不受干扰，不受成见的干扰。成见太多，包括太阳是红的，天是蓝的，地是平的，眼珠是亮的等等，尽量忘记你的一切成见、定见、偏见、爱憎、常识、观念理想，一切形而上的习惯的思维都"搁置""悬置"起来，全心全意地拥抱你的视觉，接受它，进而可以用你的视觉向成见质疑、发问，这就得到了"观察之法"，就能细看，看出些有趣的东西，有益于头脑和双手的东西。从而你的观察推动了思维。

2003年他"再谈写生"，还是谈"看"，谈看的方法和看的乐趣。不过行文轻松幽默，讲了一串故事。他的故事直接演绎了他看的方法，最有趣的是他看黄山脚下的写生点儿，本来有点荒唐的情景，他却说：

写生的人很多，除了鲍加先生、罗朗兄领的这一行之外，还有不少队伍，把几个小村子团团围住，用水彩水粉，用白描也有用油画，都在写生。

这么多人，用这么多不同的工具，用这么多不同的样式风格。团团围住一个秋天画写生。这场面在外国见不着，在中国也前无古人。而且，从先生到学生，我看还都是高高兴兴象是过节一样，并没有被"束缚"在写生的"穷途末路"那种尴尬。

他反问："写生怎么会是穷途末路呢？"接下来便以他的看黄山的感受为例，给写生支了些"招儿"，例如，写生不是复习功课，画写生却要"编"着画，写生是与生活短兵相接，等等。最后他绝非开玩笑地说，他"想画些'太煞'或'大煞'之风景，应该比较好看。"，因为，"风景之太煞不是很有时代感吗？"

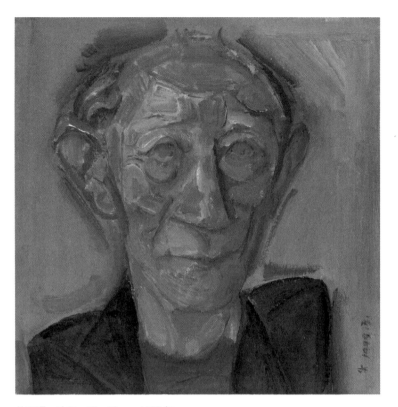

林风眠　油画　50×50cm　1999 年

　　对"写生"进行反思和清理的文字，他陆陆续续写过很多。2002 年底，受《中国油画》杂志社和福建武夷山庄的邀请，与二十多位画家一起参加了"武夷印象"风景写生活动。他说，白天四处走走写生，晚上坐下闲聊清谈，画画都是各路高手，谈起来更是各有高见。回京后，他边回忆，边发挥，把"写生"作为创作方法发展到今天正在解决的课题，整理为"观念　技术　形似"一文[1]。三个问题仍然对应着画家的基本素质：心、手、眼。

　　关于"观念"，他仍然强调"形象"，形象不能萎缩成为一个想法的图式，哪怕是个好想法也不行。他反复困惑过马格利特《这不是烟斗》的意义，然而他觉得，与齐白石的哪怕一笔荷梗相比，都远远不如：

1 戴士和："观念　技术　形似"，《三年集——'02'03'04 戴士和笔记》，广西美术出版社，2005 年，第 22 页。

渔船
13.1×21.9cm
2000 年

　　画一支烟斗再写一句"这不是烟斗"，画的观念很聪明，也很清晰，绘画不是客体的映象，画的价值在于画的本体自身。但是，与齐白石的"荷梗"相比，"烟斗"是贫困得多。除了它那个机智的观念之外，还有多少东西呢？原先我看这支"烟斗"的印刷品时，以为很精彩。真见到作品时，却没有任何超过印刷品之处。每一笔都是味同嚼蜡。这"烟斗"当然是艺术，但不是我心悦诚服的艺术。

　　上面表述的意思，他至今没有觉得不妥。不过他补充，后来他理解了马格利特的烟斗画法，是有意摹仿工具字典中的插图，也就是说，"味同嚼蜡"的形象背后，还另有一层含义在其中。

　　关于"技术"，他从"文""质"关系的角度，批评画坛现状：
　　写实也好，古典也好，甚至新观念也好，如果缺乏对于质的关注，就很容易把它们分别归纳成为某种可操作的"技巧体系"，变成一种有条有理的、可以重复生产的技术套路。
　　这是一种本事，把原本是血气方刚的艺术探索掐头去尾，条理化成为索然无味的技术套路，这在近年、近几十年里是屡屡得手。
　　算不算是一种技术崇拜呢？

　　关于"形似"的看法最有意思。"作画论形似见与儿童邻"，

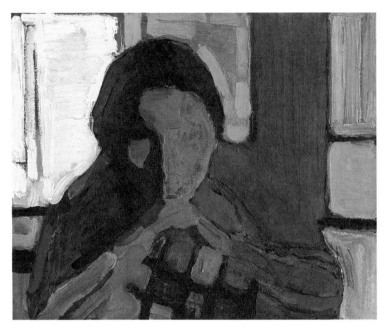

室内逆光　油画　1997 年

不仅中国古人有此高见，现代心理学关于儿童审美能力发展阶段的研究，也证明"逼真"和"美"是低龄儿童阶段的审美见解。画得象，在民间和在私下里，仍不乏欣赏，但登不得大雅之堂，也听不到有人谈论"以形写神"之类的老调，"形""神"之辩已经鲜有人去费神考虑了。士和从画画的实践中体会，问题还远远没有结束，新一轮的探究恰恰要从这里开始，他又高调地提出了"形似"问题：

"形似"固然不是至高的目标，但却一定是达到至高目标的必经之路。

所谓"形似"是找到了这个对象的有趣之处，也就是找到了具体与一般，形而下与形而上之间的具体联系，找到了在这个对象上的联系、视觉可以感受的联系。学习观察，就是学习从对象的具体特点当中品味出内在含义，在视觉上打通造型与思维之间的通路。

如何达到"形似"？没有公式可循。越是全心全意地描述对象，作者也就恰恰是越彻底地表达了自己。反之，越是无视对象，越是以为"形似"无所谓，可以粗略大概，那么，作者自以为特别看重的"心灵"、"主观"（包括观念），也恰恰被表述得越发没有什么味道。

在同年稍早的另一篇文章中[1]，他也表达了同样的意思：

艺术创作上最有趣的事情之一，就是：你越是企图如实地、恰当地描述这个对象，那么你就把自己的主观情怀越是彻底地、越是详尽和清晰地表达出来了；相反，你越是以为自己可以不顾自己描述的物象，越是刻意抒发自我轻视物象，结果不仅是物象画得空泛概念，而且那个所谓的自我抒发真情宣泄也是空泛不实的。

画一个对象，形要具体。把对象特征的具体和它的象征暗喻的具体统一起来。周围光怪陆离的生活，应接不暇的信息。弄不好自己都不认识自己了，或者不敢承认自己了。"如实"地表述感受，"如实"地描述对象，都已经是罕见的能力了。

1 戴士和："被解构的真实——笔记七则"，《对视阳光》，河北美术出版社，2002年，第66页

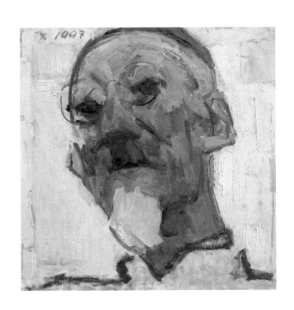

黄宾虹
油画
1997 年

我的世纪我的同胞

1998 年，士和开始担任美院油画系主任。1999 年春，他正与系里的教员商量筹划举办两年一度的油画系教师作品展，5 月 8 日发生了美军轰炸在南斯拉夫贝尔格莱德的中国大使馆事件，师生的爱国情绪被激发起来，大家愤慨不已。当时，靶子的图形，成为这个事件的 Logo，也成了最流行的文化衫设计，用以纪念为国捐躯的三位外交官和谴责美国对中国主权的侵犯。

士和新官上任，当务之急是凝聚油画系老中青教员的力量，营造好学术环境，发展教学、研究和创作。系里的气氛逐渐活跃，钟涵先生首先提议，以中国驻南使馆被炸作为创作题材组织油画系教师展。科索沃战争使世界变小了，死亡离我们近了，世界的状态与我们的关系密切了。关怀现实人生，这个严肃的课题被再次提起。讨论自下而上，开始时三两个人，后来吸引了全体中青年教师参加，大家各抒己见，又彼此倾听，郑重其事又推心置腹。展览筹备工作的领导小组也应运而生，成员包括谢东明、胡建成、姜文军和刘刚。多次讨论中，围绕着 20 世纪有重大影响的事件、历史以及具有象征性和涵盖力的题材，提出过许多有趣的建议。讨论不是为了最终形成一个全体认可的主题，而是彼此分享了智慧、见解、情怀和奇思妙想，对后来每个人的创作是一种潜移默化的影响。

黄鹤楼工地夕阳
22.5×17.3cm
1985 年 5 月

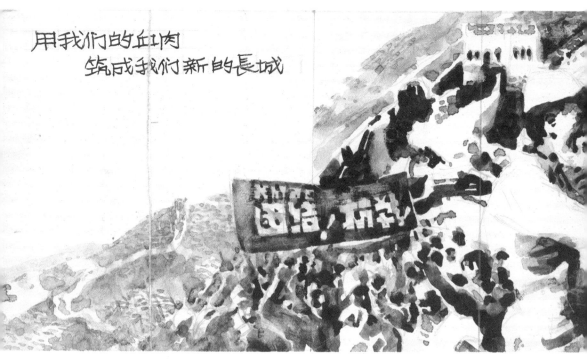

用我们的血肉　筑成我们新的长城·招贴设计稿　1995 年
纪念抗日战争暨世界反法西斯战争胜利 50 周年
中央美院设计系成立首届教师作品展

　　在学术问题上，士和绝不赞同少数服从多数，即便大多数人
都同意了，还有少数呢，少数人的声音弱小，不代表无理，更应
当注意倾听。酝酿的结论是：共同的讨论不能替代个人思考，共
同的意向也不能取代创作自由。于是从社会人生的大关怀出发，
每个画家还是回到多年积累的艺术探索方向。在士和看来，这不
是一种退步，而恰恰是一种坚持，"每位作者给自己设定的课题
不同，正如这些画的作者们各自独立思考，独立地感受这世界，
同时又共生在美院油画系这个集体里。作为一个整体，把大家凝
聚在一起并且代代相传的，并不是某种样式或手法，而首先是一
种共同尊崇的学风，这种学风是生活在这里不难感受到，但又只
可意会不好言传的东西。"[1]

　　油画系教师作品展遂定名为"我的世纪我的同胞"，副标题为
"中央美院油画家的纸上作品展"。参展作者二十余人，包括油画

1　戴士和：前言，《纸上天地》，黑龙江美术出版社，2000 年，第 1 页。

系老中青三代油画家。胡建成约了黑龙江美术出版社为展览同步
出版了画册《纸上天地》。之所以将材料限定为纸，是为了走出
去巡展方便，让作品走出学院，走向社会，走向大众。2000 年 4 月，
展览在中央美术学院的地下展厅举办，接着与清华大学、中国美
院、鲁迅美院、湖南师大艺术学院、湖北美术学院、上海美术馆、
云南师范学院联合主办，先后于清华大学、杭州、沈阳、长沙、
武汉、上海、昆明六个城市巡回展出。

　　常年在画布上作画的油画家，久违了在纸上认真作画的感觉，
纸的新鲜感激发起新的乐趣和灵感。"这里的作者，人人都当过
穷学生，如今也都能用些讲究的材料下笔了，在这时候却要回到
"纸上天地"，正是不忘记自己在纸上迈出的最初几步，当时的心
境里某些干净的东西在召唤。"[1] 在"前言"中，士和从"纸"的话
题出发，回到了自己最关注的艺术品质的问题，进而痛批包装至

2　戴士和：前言，《纸上
天地》，黑龙江美术出版
社，2000 年，第 1 页。

243

渔舟　水墨　2000 年

至上的"赝品"和"套话"，他写道：

　　一首朴素的民歌口口相传感人至深，那是真正的艺术品，而豪华的交响乐队却可能在演奏着空洞贫乏的"艺术赝品"。却不知当今世界上，生产赝品和为赝品包装所耗费的资源已是何等规模。拨开五彩的迷雾，呼吸一口清新干净的空气竟是如此不易了。都主张"讲真话"的今天，这三个字已经是所有空话废话套话假

话的开首语，并且包装得越来越复杂精致，令人目眩神迷。[1]

那么，展览题目中的大字眼"世纪"、"同胞"，是否也算是一种包装呢？他没有忘记做出解释：

展览总标题当中的"世纪"和"同胞"两个词本来是很平白的。但有时被炒得变了味，炒成高高在上的大字眼，仿佛只有表现重大事件才能达到"世纪"的水平，只有描写著名人物才够得上"同胞"的级别。其实，齐白石笔下的牵牛花或者鲁迅笔下的阿Q，都是为岁月与同胞画像，而不只是文人自娱的语言游戏，所以，才那么好看。[2]

展览总标题当中冠以"我的"，是说体验了同一段时光，面对着同样的人群，但是每位参展作者却各有自己特别看重的东西，彼此并不相同。展览重视这些不同，强调这些不同，也是希望"世纪"、"同胞"这些响亮的大字眼落回到现世人间，回到具体，回到真实。[3]

1999年，还是闻一多先生诞辰的百年纪念，闻一多先生曾任中央美院前身北平艺专油画系首任系主任。士和在"前言"中缅怀他的前辈：

闻一多先生集艺术家、学者和民主斗士于一身，继承着"士以天下为己任"的传统精神，实践了新时代"公民艺术家"的人格理想。这是好学风的基础。由此至今半个多世纪里，无论是致力于绘画语言研究还是关注着十字街头，油画系几代艺术家的作品里的苦闷与抗争，热情与警示都生发于中国这块充满苦难与奇迹的土地上，都与我们的世纪、我们的同胞息息相通。[4]

1 戴士和：前言，《纸上天地》，黑龙江美术出版社，2000年，第1页。
2 戴士和：展览前言。
3 同上
4 戴士和：前言，《纸上天地》，黑龙江美术出版社，2000年，第1页。

打通了大道理与小道理，打通了大关怀与小专业，无处不是丰厚的资源，无处不可以借力与发力。这个展览的主题不仅缘起于中国驻南使馆被炸的具体事件，也是对百年来先驱们的精神回应，还是对跨入新世纪的献礼。

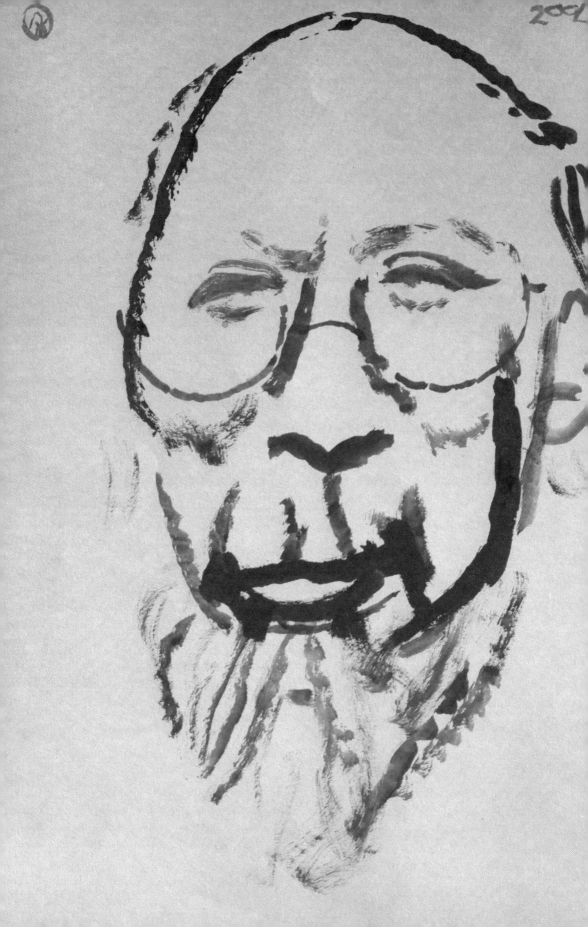

《白石·油纪》

士和所主持的油画系重大主题的画展中给人印象深刻的还有《白石·油纪》。2004 年，白石老人诞辰 140 周年，油画家聚起来用自己的作品向白石老人致敬还是头一遭。在前言中，士和写道，纪念白石老人，是为了"跟老先生拉拉手。跟他晚年的童心天趣，跟他一生的坎坷蹉跎，跟他的衰年变法拉一拉手，也跟他偷活草间魂飞汤釜的履历都拉拉手。老先生身上无炎可趋，无势可附，大家没有巴结的意思，只是平等地爱他，总觉得老先生的什么基因还活在自己身上自己的画上。[1]"这是由衷之言。士和爱白石，画过他的肖像，读过他的自述，背诵过他的画题诗文，也读过别人对他的研究。最惊人的"读后感"是决然戒烟，抽了几十年的烟，最不可商量，最不能开玩笑、最不许提的事就是戒烟，但 2001 年的春节期间读着《白石自述》，一日突然悟出了什么，默默地把烟戒了，起初没人注意，几日后他自己宣布，大家才真的发现他是有几天没抽烟了。从那时起，任何情况下他再也没有抽过一支，也从未有过一次反复。戒烟一事谈何容易！只有白石老人能点化他的自觉，可见精神皈依的力量。

"平等地爱他"，这是士和对白石的态度，也是对遗产的态度，既不是俯视也不是仰视，平等意味着尊重，意味着论理、探究、无条件发问和商榷的态度，"在艺术教学里，一定要让学生们成

齐白石
纸本丙烯
54.6×39.1cm
2004 年

1 戴士和：前言，《白石·油纪》，上海书店出版社，2004 年，第 7 页。

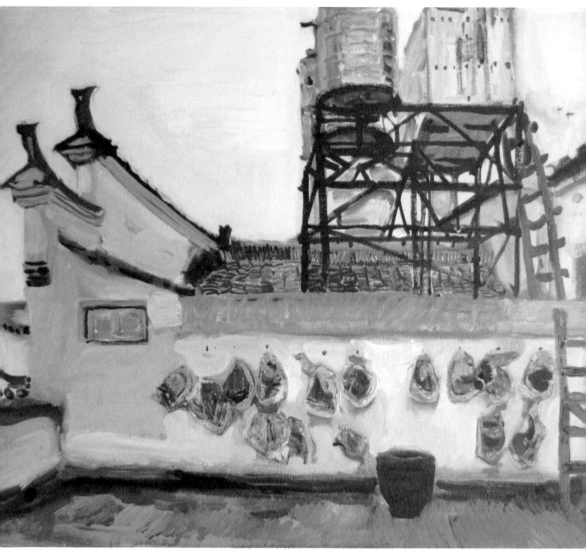

晾在屋顶的腊肉·皖南　油画　2006 年

为遗产的主人,而不能引导他们去做遗产的供养人"[1],学习遗产的
态度"不能是树立权威、树立样板的态度,更不能少数服从多数、
下级服从上级、地方服从中央、思想服从辈分,甚至推行样本,
压制自由思考。"[2]

中国的画家从小吃五谷杂粮长大,听着齐天大大圣的故事长

1 戴士和:《写意油画教学》,北京大学出版社,2007年,第191页。
2 戴士和:《写意油画教学》,北京大学出版社,2007年,第185页。

大，他们拿着油画笔也忘不了想过一过水墨大写意的瘾。画画的如此，看画的也是如此。中国油画的方向何在？恐怕方向不在于原原本本地追随欧美，方向也不在于恭恭敬敬地遵循祖宗。言必称希腊不行，言必称汉唐也不行。今天的出路只能依靠今人的创造，靠当代人直面当代现实的创造。

正是在这个意义上讲，遗产无论中外都是遗产，都不该做成今人的桎梏，而应当是今人的营养，营养贫乏不好，要营养丰富起来，我们血脉的搏动才会强劲有力，才会实现今天的创举。正是在这个意义上，我们跟老先生拉一拉手，因为他就是这么干的，在我们前头。[1]

《白石·油纪》由中央美院造型学院与上海油画雕塑院共同策划举办，先后在北京中央美院和上海刘海粟美术馆展出，展览中包括了近40位油画家的作品，展览的布置非常别致，除各人的得意之作外，每人都画了一幅白石老人像，结果五花八门，妙趣横生，有各种版本的白石肖像，有仿白石笔意的生活日用品，也有漫画式的"开山之斧"。想白石老人如若见到，一定乐不可支。美院珍藏的白石老人作品也拿出来，与大家的作品穿插摆放在一起，同台献艺。士和的一个小幅，直录白石题画"网干酒罢洗脚上床，休管他门外有斜阳"，好一幅痛快洒脱，真性毕现的人生心态！

除了感性的活泼，也有理性的思考。展览是对潘公凯先生提出的"写意性"油画课题的积极回应，潘先生说："将'写意性'作为中国油画的关键问题重新提出，目的是要在新一轮的西学东渐的过程中建立与中国传统文化传承有血脉联系的文化精神，并实现与'写意性'相关的意象和语言体系的重建。这不单是为了保存中国文化的元气和艺术精神，更是为了使艺术在当代人类精神生活中有所承担而开创一条生生不息的道路。[2]"展览筹备过程中还邀请了萨本介先生和北京大学哲学系的彭锋教授参加，他们为活动贡献了来自专家和学者的有价值的研究和有见地的想法。

1 戴士和：前言，《白石·油纪》，上海书店出版社，2004年，第7页。
2 潘公凯：代序，《白石·油纪》，上海书店出版社，2004年，第2页。

直指人心的随笔方式

　　2000 年开始，士和画起了恐龙，最早的一件是一幅大素描，画在纸上，在《白石·油纪》画展上首次展出。到 2003 年，戴士和连续画出《史前动物》系列组画，从篇幅、题材到语言样式都不免使人瞠目。"恐龙形象似乎毫无道理地出现"[1] 在他的时空错乱的叙事性大幅油画里。人们不禁愕然：他怎么会突然想到恐龙这种怪异的符号？是否受到电影《侏罗纪公园》的影响？事实上倒毫不相干。恐龙第一次进入士和的油画，是 1996 年，在一幅室内题材的油画中，他信手将儿子的玩具恐龙作为"补白"添加进来。安静冷落的客厅一角，一个拼插组合成的恐龙玩具诡异地出现在茶几的玻璃板上，灯光下投射出它清晰的倒影。恐龙玩具成了暗喻的符号，为原本若即若离的室内气氛平添了几分神秘。

　　近几年陆续画了些恐龙的画，在我画写生、画人物、室内的同时，恐龙吸引我，首先是因为它离我们人类远，远到"史前"，远到跟人类文明、跟人类祖先、甚至跟我们这一茬生物都没有直接关系，它远在我们之外，但它又是生灵，又曾雄踞大地。

　　在博物馆里陈列恐龙化石，仿佛是在陈列人类的战利品、人类的俘虏，恐龙庞大的身躯仿佛变成了人类优越的证明。其实，傲慢自负总有些可笑。

　　当我在画面上尝试着往现实人类生活的图景里穿插进恐龙的

巨犀
2001 年

1 张晓凌语。见"戴士和 VS 张晓凌"，《东方艺术》（郑州）2003／11，总 67 期，第 233 页，237 页。

肖像　2003 年

时候，这种并置关系造成图景的某些有趣的转义。视觉的并置，趣味的相生与涵义的游离不定是吸引我的又一个理由。[1]

　　士和的兴趣此时越发指向对象、指向生活本身，而不仅仅是形式语言。文雅的修辞不能拯救空洞的内容，"吃葡萄不吐葡萄皮"的语言训练，的确无法替代思想性的诉求。

　　'质胜于文'的作品在当下画坛少见，相反的例子却太多太多。画面上画的不是具体的人，而是'画人的方法'，画面上画的不是具体的风景，而是'处理风景的技巧'；黄宾虹讲'心'在画中之物，而不是心在画中之'技'。真情实感是为质，对所画之物不够在意，就无质可言。[2]

　　他想发明一种日记体油画，用视觉语言直接述说出他的所思所想。思想的关联性和形象的跳跃性是共生的，时空错乱的构成显然也不可避免。那么，恐龙就像一把尺子，可以撑开自由述说的空间，正如仙女座附近有一颗用肉眼可以模糊辨认的河外星系，

1　戴士和："创作手记"，《东方艺术》（郑州）2003/11，总 67 期，第229 页。
2　戴士和："观念　技术　形似"，《三年集——'02'03'04 戴士和笔记》，广西美术出版社，2005 年，第28 页。

它为我们捅开了通往"天外天"窗口。

　　我觉得恐龙像一把尺子，用它来看今天的东西是很有意思的。它和现在的人类文明、眼前的生物圈完全无关。但是回想一下，作为生物界、自然界的统治者，为何突然灭绝了？这个巨大的事件本身就是一把尺子。记得戴红领巾的时候，看一本书上说，望望我们头顶上的天空，所有的星星都是银河系的，惟独在仙女座那儿有一

史前动物 No.02　油画　190×190cm　2003 年

2003.5 此时在北京正是 SARS 搞得人无宁日，同时又有人编了太多笑话短信息。

肖像 2003 年 5 月
此时在北京正是 SARS 搞得人无宁日，同时又有人编了太多笑话短信息。

个用肉眼可以模模糊糊看到的河外星系。……我辨认了半天看不着，
不知道是哪一个。但谁能说它们和我们没有关系呢？恐龙不可能说
与我们完全没有关系吧！也许有一天我们也会是这样。

　　早在 1994 年士和就曾坦言，随笔式的绘画令他心驰神往：

　　现在，特别吸引我的是那样一种画：在画面上可以感受到作
者感受、探索、追求的过程，一种活生生的精神活动过程。画面
上保留着作者修改、补充的痕迹。作品是一段精神活动的记录，
有点像作家的手稿，而不是精心排印出来的成书。小时侯，喜欢
看父亲和哥哥的笔记本，字迹时疏时密，勾着线，划着箭头，页
边有些自造的符号和插图。内容我完全看不懂，但是，那种思维
本身的魅力却深深打动着我。电影导演画的镜头设计和场面调度

恐龙玩具（局部）　油画　1996 年

设计图，涂涂改改，打着叉叉，也像画家的创作草图一样，不是修饰精美的产品，而是作者的朴素直白。现代派的绘画和中国的文人画里都有这种东西，它让我看也看不够。[1]

2000～2003 年的四幅《史前动物》组画之后，2004 年又画了多幅恐龙《肖像》，都多多少少有文字插入画面。这种方式后来又运用于人物肖像和风景写生。追求对现实生活的叙事性和思想感悟的当下性，士和曾表示："我想在这个基础上，将现实性

1 戴士和："答水天中先生问"，《戴士和》，中国现代艺术品评丛书，1994年，第 8—9 页。

史前动物 No.03　油画　190×190cm　2003 年

和叙事性再加强一下。我会在合适的时候到一个小工厂，叙事性地去描述工人怎样去打卡、被检验、领工资、买菜、喝酒、接孩子等，将这些组织在一张画面中。当然还有我的恐龙，我会在现实这一部分加强叙事性。"[1]

有人觉得士和恐龙系列中的线条涂写，强悍得近乎野蛮，是试图放弃娴熟的学院派技术，而转向涂鸦。事实上，从 80 年代中期的《母与子》系列、《矿工》系列，直到 90 年代的室内写生、风景写生，勾线、写意的风格始终是他钟情的语言样式，一路走来，从未中断。从充满书卷气的文雅，到纵笔涂鸦式的老辣，有关联、有变化，也有发展的逻辑。戴士和的油画品质，很大程度上是从他笔墨的韵味中流露出来的。象中国画的写意一样，他喜欢"见笔"，一笔是一笔，笔笔相生相应，他喜欢笔下痕迹明确、果敢，这中间有他对最喜爱的画家齐白石的学习心得。

绘画是艺术家的精神自画像。事实上，与其说恐龙系列是对时下世风的批判，不如说也是他对自己反省。他承认，恐龙形象

1 "戴士和 VS 张晓凌"，《东方艺术》（郑州）2003/11，总 67 期、第 233 页。

的自负、贪吃也是他的自画像。艺术直指人心，作者人格高下，都写在画面上，蒙骗不了任何人。

谁的画敢于直指人心？士和推崇申玲的作品。2004 年浙江人民美术出版社出版了《撩拨爱情——申玲 2004》一书，上面怪罪的压力下来了，浙江人美社给戴士和来信，希望他能为这本书写一些专业的意见。士和毫不犹豫，开门见山地写道：

申玲是一位很出众的艺术家。

她在 2003 年画的这一批画，在红门画廊展出的时候，我曾经去认真地看过。大大小小的作品是"非典"肆虐人心惶惶的时候画出来的。当时北京一般人都是惊恐万状提心吊胆，但是申玲仍然能如往常一样兴致勃勃专心致志地工作，而且画得更多、更有意思。是不是因为对比着 SARS 更觉着生命可贵？更爱惜人生？更加多瞅几眼这身边的普普通通的哀乐？申玲画性爱，画赤裸裸的生活状态本身，她不做作不遮掩，一片赤诚。这是她作品成功的理由之一。申玲描述性爱，态度是直截了当的，但是其精神内容是复杂的，如同生活本身一样的复杂，如同性爱过程中主体的感受一样自相矛盾：人们被性爱的激情掠走，人们沉迷，人们狂热，人们失望，人们愤怒，人们无奈……人们说不清自己为什么如此这般地失去理智？是迷醉还是绝望？申玲的作品在叩问生活。

申玲是受过严格的学院教育，在校期间成绩突出的好学生。但是她不以卖弄现成的"技能"、"修养"为荣。她大大方方地退回来，退到一个朴素的人而不是专家的身份去面对生活，面对社会公众。她退回这一步却恰恰成就了她的艺术。

因为她的健康、朴素，所以她的作品里洋溢着一种人格精神的美丽。至于有些观众盯着申玲作品角色的某些器官，越看越刺激，甚至误以为申玲鼓吹性放纵，实属俗者见俗，无需重视的谬见而已。

戴士和

2005 年 7 月 25 日

这封信发出去了，同时也保留了一份复印件。

学院派与土匪派

　　对一些堂而皇之的规范和程式，戴士和总怕它们其实是掏空了灵魂的宏伟包装。有一次，他从"条件色"和"光影造型"说起：

　　条件色只是印象派的表皮的一小部分，光影立体塑造手法更是写实绘画语言的一枝半节。但是，捞取一些表面样式，梳理成操作方法，归纳出甲乙丙丁的程序，回避开精神层面的难题，"落实"为形而下的手头能力与直观视觉把握，落到技能化、操作化、手艺化。像上述这样改造出来的东西不少，还不只是"全因素"和"印象派"。它们都不是原装货，而是对于原型的低水平的"猜测"。

　　在目前的教学里有两个倾向同时发生，"技能化"、"操作化"的习气，与"空谈化"、"观念化"的倾向在当下表面上完全相悖，实际上恰恰是互为补充的。[1]

　　学院派有这样一种本事：

　　把原本是血气方刚的艺术探索掐头去尾，条理化成为索然无味的技术套路，这在近年、近几十年里是屡屡得手。

　　"回避开精神层面的难题"，"缺乏对于质的关注"，结果，不论"写实也好，古典也好，甚至新观念也好"，

字纸篓
布面油画
32×28cm
1997 年

1 戴士和：《写意油画教学》，北京大学出版社，2007年，第185页。

259

吴浓妹·陈建浓 53.3×38cm 2004年12月 广西三江林溪

很容易把它们分别归纳成为某种可操作的"技巧体系"，变成一种有条有理的、可以重复生产的技术套路。

于是，

画面上画的不是具体人，而是"画人的方法"，画面上画的不是具体的风景，而是"处理风景的技巧"……

于是，

"质胜于文"的作品在当下画坛少见，相反的例子却太多太多。[1]

士和认为，"大跃进"、"文革"等阶段的"创作带动基本功"的方法可以进一步反思。

带学生到基层去画壁画，画村史，厂史，连队史的组画，在创作的过程中穿插安排一些习作课，画画头像、半身，画画速写，也画些色彩的写生。但是总的来说，是围绕着创作的需要，而不是以习作自身的系统性来安排学习。这种做法不是取消习作，而是把习作放在从属的位置上，以创作为主，习作"滚进来"。创作带动基本功。[2]

1 戴士和："观念·技术·形似"，《三年集——'02'03'04 戴士和笔记》，广西美术出版社，2005年，第28页。
2 戴士和：《写意油画教学》，北京大学出版社，2007年，第237页。

而 60 年代初的三年调整，"文革"结束之后重新恢复高考，"这两次都讲正规化、讲学术性，以习作的自身系统性为旗帜，全盘否定极'左'，否定"以创作带动习作"，否定'滚进来'的做法。"但是"全盘否定"不等于学术性的检讨，并没有直面问题的核心。

以创作带动习作，未必是当时教学的主要缺陷，实际上，当时更大的问题，更严重的还是精神上：当艺术家面对生活的时候，

当过兵见过世面的农民　油画　40×40cm　2004 年

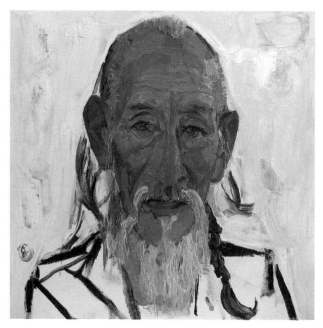

董川娃·穷的一辈子没吃过药　油画　45×45cm　2004 年

却不能自由地独立地思想。压力告诉你应该怎么看、应该怎么想，哪些是主流要多看细看，哪些是支流要少看，还有些不入流的最好是看不见。好心人告诉你，思想上有些先定的结论，比如人民公社是好的，三面红旗是正确的，贫下中农是淳朴的，或者基层干部是勤奋的。这些先定的结论，抵消了深入生活的意义。[1]

他认为：“如果需要我们的只是去掌握画画的技能，如果不需要我们也与地球上的同代人一样直面人生、独立思想、独立感受的话，创作也就从根本上不复存在。”[2]

2000 年，杜键先生主持的油画系、壁画系“西北纪实　中社网之旅”的项目即将踏上征途。戴士和积极参与了前期的筹备、募款工作，对于这项活动他有着高度的期待。队伍出发前夕，他应约写了一篇文章，题目是“纪实的追求”，手稿还保留着。文中清楚地说明了他对新的历史条件下“深入社会生活”课程的理解，而核心思想仍然是：第一、用作品说话；第二、用眼睛“看”

1 戴士和：《写意油画教学》，北京大学出版社，2007 年，第 237 页。
2 戴士和：《写意油画教学》，北京大学出版社，2007 年，第 237 页。

陈金财　53.3×38 cm　2004 年 12 月 4 日
陈金财，一九六九年的铁道兵，在北京四年，住特钢地质学院高教部。当时的任
务是修北京地铁。四八年一月出生属鼠。广西三江林溪乡

并且要"看见"；第三、不在于"怎么说"而在于"说什么"。

何谓"纪实"？他认为：

纪实两字向画面提出了要求。纪实的要求在这里不是规定了
一种样式手法，而是提倡一种作画的状态。

纪实，就不是懒散被动地抄袭；纪实，就是不靠概念推理演绎。神经衰弱，无所用心的状态下，什么真实也看不到；满脑子公式定理，满眼睛成见俗套，也是什么真实都看不到的。

他再次批评充斥画坛的"空话"、"套话"，指出病根不在"语言"：

速写·襄汾　2004 年

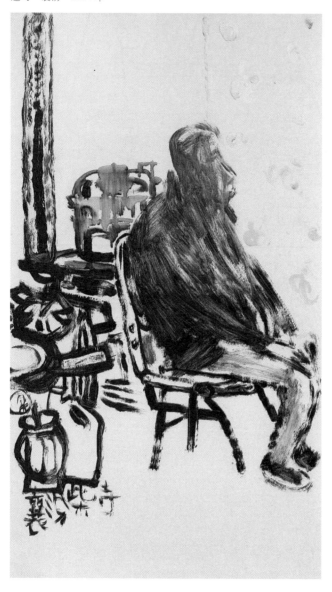

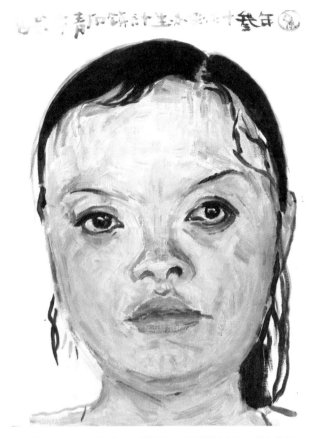

计生办主任　40×29.8cm　2005 年　青石镇计生办主任十叁年

目前的油画界，潜藏着疲惫和低迷。课堂上、展场上，貌似写实、貌似表现，实则空洞无物、无精打采的俗套可以说比比皆是。本来的"写实"是很有锋芒的，那锋芒到哪去了呢？本来的"表现"是淳朴的，那淳朴到哪去了呢？为什么只剩下几种样式的空壳呢？

我想，病根不在"语言"上。抱定一个纪实的态度，直面社会，直面人生，以诚实的眼光，诚实的画笔向人们提供出对于真实的重新发现。抱定一个纪实的态度，以此行的成果向中国油画的历史课题拿出我们的答卷。

2001 年春天，士和有机会招收了一批很不"学院派"的学生，他想向低迷的创作氛围吹送新风。当时葛鹏仁老师退休，原先由

两位老师分别主持的两个不同倾向的进修班，只剩下了一个，格局的张力是要保持的，戴士和便以自己的名义招收另一个进修班。学生，他一个一个挑选，标准很另类：

我们招的学生当中有一些别人看来根本不可能考上中央美院，尤其是不可能考上油画系的这样一些学生，有大山沟里的、少数民族的、没有学过油画的。但是，他们的素质非常好，他们对所画的对象有兴趣，一下笔就是兴致勃勃的。所以，他们的画里没有那种常见的程式、套话、空话，都是真心实意的。[1]

很快，贾涤非老师调入油画系并接手主持这个班。到 2003 年该班毕业时，士和觉得很满意，他说："我特别喜欢的写实的东西，在这个研修班里面有所体现。这个班里里外外反响都很好。"他觉得，"我们是得了写实的真髓，过去我们得了些写实的皮毛、表面，你把解剖画对了能说明什么，谁感动了？艺术是干吗的？你又不是搞医学的。"[2] 他注意到在第三届油画展上，这个班有同学的画挂在展厅里，詹先生看到那张画说很有意思，并且告诉其他人都来看那张画。

冯丹也是那个班的学生，士和很看重这个小姑娘的艺术素质，不仅看重，也在向她学习。

冯丹从小没有和别的孩子一样画石膏，好的画册也是用眼睛临而不常用手去临摹。表面上看，画的是物象，实际上表达的是意象。意不同于具象。意在象内，意在象外，意在动与静之间。冯丹爱奶奶家温暖的阳光，她说，奶奶家周围的房子是那种前苏联味道的房子，红色的瓦顶，灰色的墙，屋脊很高，窗户很大。"夏天午后我常爬上高高的屋脊，坐在上面画远处的房子"。她一面画一面发明一种游戏，在高处先画好房顶，记住房子的位置，再下去走进胡同里面找那片画好的房子，有时要转过两条马路才找到，找到之后接着再画这所房子的正面。平视和俯视出现一种交错的感觉。[3]

1 "戴士和 VS 张晓凌"，《东方艺术》（郑州）2003/11，总 67 期，第233 页。
2 同上
3 戴士和："丰厚，而非贫困的艺术"，《三年集——'02'03'04 戴士和笔记》，广西美术出版社，2005 年，第 76 页。

丁品　24×20.5cm　2005 年 12 月 8 日

　　冯丹与杜杉编了一本画册，士和说，冯丹和杜杉的画里有很多好看的东西，虽然画面不复杂却是"丰厚而非贫困的艺术"。

　　她们很年轻，但从一开始就拒绝"说教"，就怀疑那些人云亦云的现成标准。说得确切些，是怀疑那些说教真能概括艺术的"魅力"，是拒绝削足适履地遵从既定的规范，哪怕它们是伟大的。[1]

　　谈艺术比较容易，感知艺术要难多了，尤其是用自己的心和眼去感知，无怪某些粗知艺术史的人在博物馆的画前匆匆掠过，可惜不过是验证一下现成的知识而已。夸夸其谈的风气使眼更糙了，心更浮了，艺术更贫困了。"与观念相比，作者的精神活动是太浩大了，太丰富多变了。把作者的思维塞进观念的小口袋去，

1 戴士和："丰厚，而非贫困的艺术"，《三年集——'02'03'04 戴士和笔记》，广西美术出版社，2005 年，第 76 页。

恐龙肖像　丙烯　2003 年

是艺术的贫困。单凭观念图解出来的作品，是贫困的艺术。"[1]

悖谬的情形就是这样发生的：

恰恰贫困的艺术比较便于解说，比较易于理性把握，也便于
领导。于是，从事着解说或理性的把握或者领导控制工作的时候，
就会倾向于容忍贫困，倾向于体谅、不计较贫困，甚至于欣赏贫困，

1 戴士和："丰厚，而
非贫困的艺术"，《三年
集——'02'03'04 戴士
和笔记》，广西美术出版
社，2005 年，第 76 页。

以某种理由说那些作品想法很尖锐，很单纯云云。[1]

士和努力创造一些机会，邀请一些精彩的处于边缘的画家来学校办展。例如，丁立人先生是他敬重的老画家之一，瑞典的王彤先生也被邀请来办画展，还有广西的何纬仁先生。士和喜欢那些能够从容淡定，洗尽铅华，清新独到地看世界的画家，希望对漩涡中心心情浮躁的学生带来更多心和眼的滋润。

当下的教学现状，如果用"黑云压城城欲摧"来比喻，并非耸人听闻之语。"扩招"并不是罪魁祸首，扩招之后的各种"作为"与"不作为"，才会导致教育质量的严重危机。例如，操作类艺术教学中的生师比近 10 倍地扩大，就是严重的危机之一。如果全神贯注地抓紧教学质量，爱护教学积极性，那么，扩招所带来的种种挑战并不是不可以应对的。士和说，曾经有过多项建议，并非锦上添花，只是挽救性的，比如，建议高考招生中，应当对偏科生加分，即如果速写、素描、或色彩等单科考试成绩名类前茅，就给总成绩加分，文化课成绩前几名，也优先录取。这是为了避免冷漠的分数计算方法——即便作最好的估计，也是倾向于平均素质的人才，而忽视了某一方面有突出特长的人才。这个建议于2003 年在中央美院被采纳和实施。

广西艺术学院的一项举措令士和十分感动。两位教授辞去学院的行政职务，一心主持个人工作室，在行政和学术之间，二者只居其一。这个举措真可谓逆潮流而动，结果是，师生们的心沉下来了，学术的气氛和质量明显地提升上去了。这是一个可爱的有活力的广西学术团队，还保存着 80 年代的遗风。2008 年 9 月，士和邀请谢森和黄菁两位教授，带着他们广西艺术学院美术学院的学生，来中央美院举办教学展，引来了许多的关注和话题，于是同行们又有了一次兴趣盎然的讨论和切磋。

说自己是"土匪派"或许有点勉强，但行拂乱其所为，学习

1 戴士和："丰厚，而非贫困的艺术"，《三年集——'02'03'04 戴士和笔记》，广西美术出版社，2005 年，第 76 页。

的经历并非一帆风顺，士和称自己是"黑板报出身"，是"土匪遭遇"，他更喜欢像齐白石、黄宾虹、黄永玉那些靠自学摸爬滚打出来的画家。

对于笼而统之的"学院派"一说，积极的正面的阐释在于强调大学精神：

如果，我们把学院精神定位为一种追求真理的态度，为真理是从的态度，如果我们把学院精神理解为一种尊尚思想自由的精神，理解为一种无条件地质疑成见，无条件地向权威发问，无止境地推进思想，永远不承认终极结论的精神，那么，我们就只能说，

南雄先生
53.3×38cm
2004 年
南雄先生六十有六
写意漓江一路同行一路诗

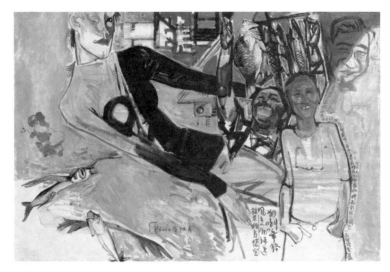

史前动物 No.01　油画　100×140cm　2000 年

在中国的现实环境里，学院精神还在萌生破土的早期阶段。[1]

　　在学院中工作的青年教师，理当诠释出具有独立人格、自由思想的新学院精神。但是他理解，这些三十出头的年轻人，成长过程已经经历了许多挫折，而所不得不直面的现实是"失去学术的学术单位，失去灵魂的艺术操作"，"恭维权贵的封建陋习，推崇体制的思维定势"，"日常教学由于扩招而变得日趋艰辛，不断强化的行政管理也变成官场的文牍"，[2] 所有这些恰恰都在压抑着学院精神。但他深信青年教师们不会放弃。

　　2002 年春天，士和去西安写生，看到西安美院油画系本科生 2002 年的毕业作品正在创作的过程中，生机勃勃，气势喜人。他留意到："同学们取材于熟悉的生活，作品却能给人鲜活的触动；画面上讲述着日常的情节，却由于绘画语言的别致而改变了叙事的角度；脱去了琐碎，纪实的语言就会多一些挺拔，脱去了陈言套语，平凡小事也能幻化出几分宏大。"他相信"这是教与学双方密切合作的实践成果。"[3] 2002 年秋天，这批画以"西安视变"的标题受戴士和的邀请来美院办展，而主持教学的正是西安美院油画系的年轻教师景柯文。

1 戴士和：总序，《新学院精神丛书》，广西美术出版社，2006 年。
2 同上
3 戴士和：《西安视变》画展前言，2002 年 10 月 19 日。

我有迷魂招不得

2006 年，马常利先生的画册出版，士和在评论文章中有机会好好梳理一下"写意风景写生"的师承渊源。"马常利先生师承吴作人、罗工柳、董希文、艾中信等老一辈的传统，吸收并融合欧洲外光派油画技法与中国传统笔墨的神韵，创造了一种兼顾写实与表现，空间深度与平面构成，兼顾了视觉真实亲切与画面处理的概括提炼等诸多矛盾因素，从而有效地实现了抒情、优雅、洒脱而且平实的崭新的油画作风，这种作风是马常利先生与其同代人共同的集体创造。"[1]

那些"写生"的作品，给我，给我的同代人都留下深深的记忆、深深的影响。我没有把那些"写生"当作"素材"来看。小时候也全然不懂得素材习作与创作之间的深奥的区别，不知道写生画些素材还不算作品，而仅仅是"未来创作的一种契机"，只是"过程中的一个阶段"。我确实被那些写生打动过，而且一心一意地追随，学习它们。[2]

苏州狮子林
77×60.1cm
2007 年

1 戴士和："平凡的魅力"，《中国油画》，2006/5，第14页。
2 同上

从"一心一意"去追随的写生实践中，士和感到贯穿古今中外艺术流派的滋养：

可以追溯到欧洲的写生画派和各种类型的写意与装饰画派，可以上溯到我们的文人画的传统，从而能够找到一条时隐时现的

意大利速写 2007 年

"文脉",感觉到它从属于某个品类,含蓄着不尽的生机,而不能简单地贬之为拿素材当创作的大速写而已。白石先生的蔬果、金农的册页小品与油画写生之间不可以打通吗?[1]

　　写生作品,究竟可不可以作为独立的创作?这对于戴士和的工作方式来说是个重要问题,他区别了写生方式对不同类型创作的不同意义。

　　写生,对于某类样式而言,是素材,是未完成的草稿;对于另外的样式而言,却可以是直接的、完成体的作品。在两类之间兼而有之的情况也不少。李可染先生五六十年代几次写生山水,

1 戴士和:"平凡的魅力",《中国油画》,2006/5,第14页。

都是作品，也是他更宏大的为祖国山河"立传"的素材。马常利先生的风景写生，无论其是否日后再加工再创造为新作品，它们每一幅都已经是独立的、动人的创作了。[1]

士和再一次回到印象派，回顾这个现场写生创作的鼻祖，并且再次确认由视觉革命所带动的新思维。

科罗吸引了新一代里比较胆小的一群，性格更硬的人则倾向于库尔贝。……库尔贝他们的奋斗是整个时代洪流的一部分，但是，印象派之后，再回过头来看库尔贝们的作品，真是恍如隔世了，从酱油色到造型语汇，跟他们反对的沙龙作品多么相似！除了一点，他们没有沙龙的伪善、伪道德、崇高感，他们手法上也没有那种恭顺的细腻。[2]

毕竟是印象派打破僵局，透进阳光，让大家深深透了一口新鲜空气。……印象派从一开始就被认为"速写性"，潦草。看多了，发现画面上水和光的颤动，人物的动作，风的吹拂。作者

1 戴士和："平凡的魅力"，《中国油画》，2006／5，第14页。
2 戴士和：《写意油画教学》，北京大学出版社，2007年，第191页。

太行山一角　73×99.7cm　2006年

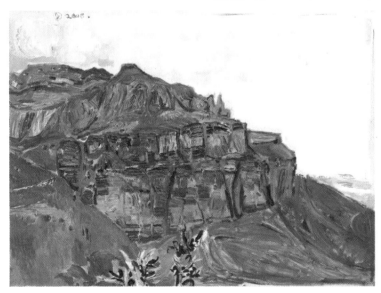

意大利速写　2007 年

对大自然心领神会时，画面上就焕发出前所未有的果敢与自信，并且直接转化为洋溢着热情的笔的运动。这不正是一种重大的意义本身吗？[1]

　　向真实逼近，是一个无终点的历史过程。如果说固有色曾经是一个光辉的环节，那么印象派的条件色则是另一个，而不是最后一个，更不是科学的终极真实。如果说"真实"并非艺术的目标，那么，至少可以说，摈弃虚伪、追求真实是可贵的精神状态，是可以与任何终极目标相吻合的。[2]

　　士和申明，对自己而言，写生，就是创作。同时他也坦承，自己的创作方式正是在写生一路的"文脉"中发展出来的。

　　当我今天对着风景画写生的时候，当我觉得这也可以是有效的创作，感到自己与现实世界短兵相接，要在短短几十分钟、几个小时里完成从构思到设色直至细节处理的全过程，在动笔调色并品味每个笔触的意蕴时，当我今天利用视觉的素材自由地建构

1　戴士和：《写意油画教学》，北京大学出版社，2007 年，第 193 页。
2　戴士和：《写意油画教学》，北京大学出版社，2007 年，第 189 页。

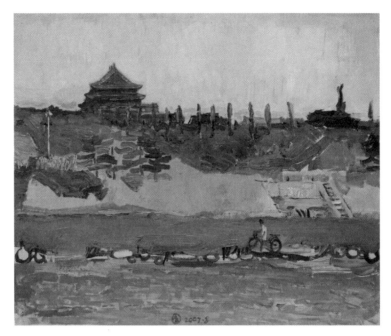

暮色　布面油画　45×55cm　2007 年

画面，当我在写生的时候主动抓紧立意删繁就简的时候，我们在今天的写生——创作的实践中，时时都会记得马常利先生和他同时代人的写生实践给予我们的直接的滋养。[1]

　　早在 1986 年，在《想象中的交流》一文中，士和说自己更愿意相信"交流说"。

　　我总是在作画的过程中给自己捏造出一个观众来，不是抽象的"观众"，而是一个挺具体的人，我为他而画，听凭他的指挥。求安静，也是为了更清晰地听到他的声音。有时候他是一个熟人，有时是不大熟识的朋友。虽然不熟但并不模糊，他的口味和爱好深深地激动着我，唤起自己从未有过的精力和冲动。我希望他看过以后深深地动心。这个人的心灵与我相通，但肯定不是我自己，他比我更高，更完美，更坦率和真挚。我很害怕在画画的时候听不清他的声音。这时候，我要停下笔，在沉思中找到他。[2]

　　上述创作状态未必一直延续，但"交流说"却提示了理解他

1　戴士和："平凡的魅力"，《中国油画》，2006/5，第 14 页。
2　戴士和："想象中的交流"，《美术》，1986/2

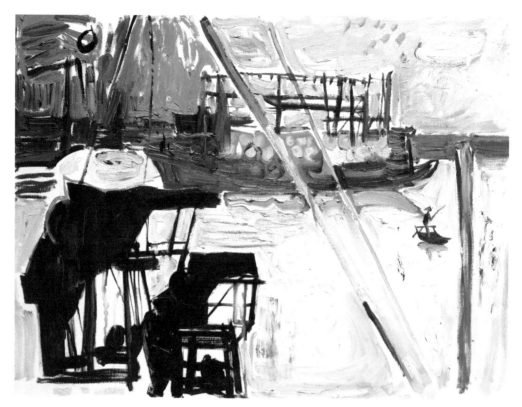

小船摇过企沙码头　60×80cm　2007 年

的思路。交流，是对话，不是独白，想象中的交流，也是交流。
士和受邀演讲，他总是要求对方提出问题，他来回答，或者当
场互动，请同学们递条子。上课，他喜欢先看同学的画，对着
画发现问题，再讲出自己的看法、经验或者某些抽象的道理。
画室中作画，是想象中的交流，在大自然中写生，便是面对面
的交流和回应了，与谁？"与眼前的这个物象世界，也与遗产
那个世界"。[1]

　　面对真山真水，端着可怜的调色板，"客观对象"不能照抄，
前人成果不能临摹。手足无措的时候，恰恰是冥冥之中有什么声
音在召唤。

　　大自然把难题摆出来，这往往是命运送来的恩惠。它们既是
考我，也是启示。[2]

1　戴士和：《写意油画教
学》，北京大学出版社，
2007 年，第 29 页。
2　戴士和：《写意油画教
学》，北京大学出版社，
2007 年，第 29 页。

鲜活的视觉经验冲击着成见，与生活短兵相接，激发着思维的力度，写生的过程，是思索的过程，是没有最终结论的探究，是对"真相"的求索，也是对"真诚"的自我拷问。

兴冲冲背着画箱跑到农村，心里期望着古朴优雅的小村镇，却只见到处是脚手架林立，"手扶"轰鸣，尘土飞扬，树林被伐，马路扩宽，白瓷砖贴面的简易楼赤裸裸站在骄阳下……

费尽周折才找到一个旧村子，远看绿荫下黑瓦白墙错落有致。走进去，却不料恶臭熏天，下水明沟死鱼死鼠，摇着扇子的闲人坐在阴影里，目光呆滞看着苍蝇爬。

当天我就逃走了，我自知没有正视、直面的勇气，我生理、心理上都脆弱，我恶心得没有吃饭，一笔没画，交了一张白卷，败下阵来……直面惨淡的人生，这比正视中秋的五花山更难，对我来说特别如此。[1]

这是1998年的故事，到2003年，他的心情变了。他看，并且看见了；看见了，并且正视了，视觉战胜了成见，形象大于思想！

明明是条泥泞的路，明明是面发霉的墙。墙上挂着塑封的明星照片。忘记成规成见——与生活短兵相接，霉味浓浓的而塑封的光泽是油污。黄山是黑色的，暗暗的深重的黑褐色。黄山并不脏，但它是沉重的、黑的。

抱着当代人的态度坦诚作画，生活就大大方方地展示出它的丰盛慷慨，到处都可以有新意，到处都有新题目。如果相反，抱着一种"验证经典"的态度来画写生，生活就显得很局促，很贫乏——"美的东西越来越少了，可以入画的角度很有限了"！

白桦树旁边的大变压器。嫌它"太煞风景了"，避开它画白桦——这固然是种"理想主义"的态度；但也有另一种态度，就是把矛盾的组合画出来，风景之太煞不是很有时代感吗？幽默一

1 戴士和：《写意油画教学》，北京大学出版社，2007年，第31页。

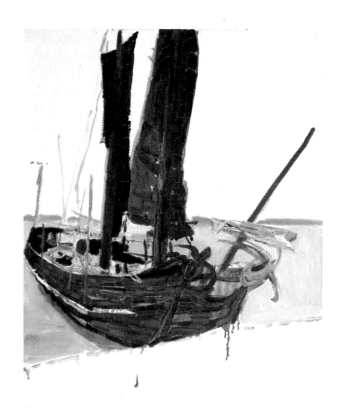

太湖渔帆　59.7×49.9cm　2007 年

点，组合得有趣，技法也有新味道。短兵相接打个漂亮仗。[1]

戴士和说："学画的过程，修炼的过程。"[2] "对人生不能释怀的关切，才是把握艺术语言的动力。"[3]

一张白纸，可以变成国宝，一堆泥巴，可能具有永恒的魅力。这化腐朽为神奇的能力，士和觉得，才是艺术家让人佩服的地方。

行路者一路前行，路旁却可能还是 20 多年前的老问题：画为什么越画越小？如今，写生风景为什么没完没了？为什么非坚持画油画？为什么不采用更现代的媒材？那怕是"混搭"呢？记得 2000 年士和初画恐龙时，总算给了批评家一个惊喜，"恐龙形象毫无理由地闯入戴士和的画面"，"使充满线形叙事的画面变得

1　戴士和："再谈写生"，《三年集 ——'02'03'04 戴士和笔记》，广西美术出版社，2005 年，第 134 页。
2　戴士和：《写意油画教学》，北京大学出版社，2007 年，第 53 页。
3　戴士和：《写意油画教学》，北京大学出版社，2007 年，第 239 页。

带恐龙玩具的开心果　布面油画　80×80cm　2007 年

歧义纷争。""尽管你也在同时画风景、画肖像，但大家可能对你现在的这些画更感兴趣。"[1]

　　彭锋老师曾在美院课堂上引用孔子学琴的故事，意义耐人寻味。

　　孔子向师襄子学琴，一首曲子学了十天还在弹，师襄子说，可以继续了。孔子说，曲子虽然能走下来了，但还没能把握其中的韵致规律和结构。过了一段时间，师襄子又说，韵致已经把握，可以增加新曲了。孔子说，可是我还没能得其心志。又过了一段时间，师襄子说，志趣已得，现在可以学别的了。孔子说：此曲志趣虽然已得，但我还没能完全进入他的心智境界，得其为人。又过了一段时间，孔子神情俨然，仿佛进到新的境界：时而庄重穆然，若有所思，时而怡然高望，志意深远。终于，他说道：我

1 张晓凌："戴士和 VS 张晓凌"、《东方艺术》（郑州）2003/11，总 67 期，第 233 页，237 页。

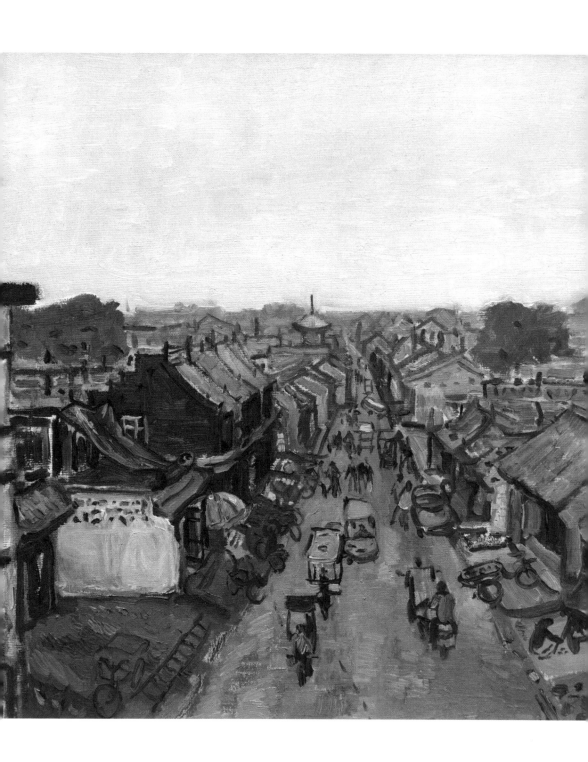

平遥古城　50.1×50.2cm　2006 年

意大利速写　2007 年

找到他了：默然黝黑，欣然高大，目光深邃，心系苍生，王者气度，
胸怀天下，除了文王，还能是谁呢？师襄子听后，赶紧起身再拜，
答道：我的老师也认为这正是《文王操》啊。[1]

　　吕胜中把内中矛盾提升为"道""器"之辩，戴士和概括为"大
字眼"和"雕虫小技"吕胜中研究的结论是："戴士和的道，在
现场。"[2] 戴士和的说法则更具体到一笔一画：

　　技之为小，并不因为它所雕是虫。雕老虎、雕秦始皇就是大
技吗？雕文化就提高了它的身份吗？技大技小，要看这技里有什
么东西，看是谁在用它，看是什么精神状态下用它。[3]

　　油画语言的魅力，正在于它有生活甘苦的回声，而不只是骗
骗眼睛的花招。画形的时候我喜欢用线。因为它刚好介于感受和
视象之间，既不纯粹是视觉所见，也不完全是臆造强加于视象的。
它的表现力强，身上集中了许多东西。它敏感，连笔轻一点、重
一点，都会有飘逸、苦涩、清秀、重浊的变化。而最有意思的，

1 原文载于《史记·孔
子世家》，译文引自《走
进德音雅尔》，德音文化
教育网。
2 吕胜中："戴士和·大
体上"，《画我所要——
戴士和油画写意集》，辽
宁美术出版社，2008 年。
3 戴士和：《写意油画教
学》，北京大学出版社，
2007 年，第 33 页。

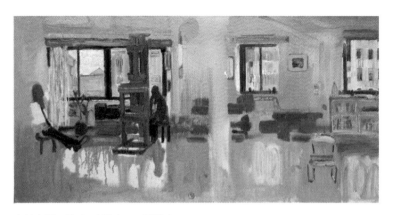

窗外有雨　80.8×160.1cm　2007 年

是这许多许多不同的感觉能溶化在同一根线里面，既苦涩也圆通，既点点落实又飞扬飘逸，而不是一味地润含春雨，或一味地干裂秋风，那才好看，也如同现实生活中我们所见所感，苦闷窒息与生机勃勃共同构成生活的脉搏那样，既宏大也精致。[1]

表面上，文化这个字眼比油画大，油画又比写生大，就连"审美"都显得柔软乏力。但是，在另外一些人看来，仅仅在纸上画一根线，都有某种创造世界的意味，都要全力以赴，都如同狮子搏象。他们觉得白纸上画一个点应如千钧坠石，一横应如列阵之排云，一牵应如万岁之枯藤。不止"雕虫小技而已"，不止"画面语言而已"，无需另外证明自己有"文化"身份，无需去高攀文化。形象大于观念，大字眼在雕虫小技里面含着。[2]

关于"写意"的"写"，戴士和的定义简单明了：

写，就要见笔……见笔，就是要见到作者手笔的运作，要见到每一笔一画所承载的鲜明信息：作者公然站出来，直抒胸臆放下遮掩。[3]

关于"写意"的"意"，他的定义更是朴素到了"颠扑不破"：意，不限于对象意境之意，也不只是主体情意的意，不仅是指

1　戴士和：《写意油画教学》，北京大学出版社，2007 年，第 31 页。
2　同上
3　戴士和：《写意油画教学》，北京大学出版社，2007 年，第 35 页。

现场当下的情、境之意,恐怕首先指的是所谓"有点儿意思"的意。[1]

1 戴士和:《写意油画教学》,北京大学出版社,2007年、第35页。
2 吕胜中:"戴士和·大体上",《画我所要——戴士和油画写意集》,辽宁美术出版社,2008年

戴士和的写生写意的创作方式究竟有何新意?吕胜中说:"我可以更加确定地重申,……这不是方法、技术与风格问题,它是一种世界观——一个当代画家面对现实的目光。""戴士和重视的是'写',而提出'意'的要义,是一种对原'学院'写生概念的革命。"[2]

宏村牌坊　油画　2006 年

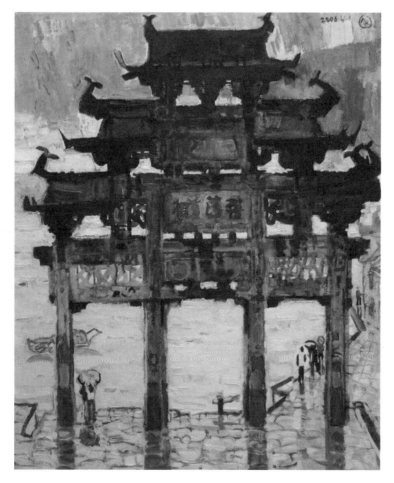

"独执偏见"与"兼容并包"

戴士和马不停蹄地外出写生，所到之处包括：山东的威海、崂山；甘肃的张掖、天水；安徽的宏村、黄山；浙江的杭州、兰溪；福建武夷山；河南郴州；黑龙江小兴安岭；广东汕头；海南三亚渔港；广西的三江侗寨、桂林、企沙渔港和涠洲岛；江苏的太湖和苏州；辽宁开原等地，国外还包括意大利的罗马郊区、米兰郊区；瑞典卡尔斯塔德市郊区；俄罗斯远东地区的布拉格维申斯克市郊；英国基尔大学附近等地。2008 年初春带领高访学者在"北部湾 49 天"写生教学，春夏之交再带研究生去江苏兰溪写生教学。1996 年起即与全国各地的画家合作举办写生活动，团队中有诗人、外国艺术家同行。2008 年深秋初冬还要再去广西写生。

总而言之，他对写生情有独钟，这算不算"独执偏见"？

2003 年，士和出任造型学院首任院长。

从"独执偏见"到"一家独大"，对很多掌握了话语权的人来说，是一个合逻辑的发展，天下之美尽在己，真理在握，唯我独尊，一朝权在手便把令来行，为什么要"兼容并包"？为什要让渡自己的权力？为什么要与多元分享？

早春秦岭
60.5 × 70.3cm
2008 年

287

意大利速写　2007 年

　　戴士和虽然"情有独钟"，却不以为可以"唯此为大"，他并不认为写生是唯一正确的创作方法，更不认为是所有人应当采用的方法。他声明自己的艺术实践是很小很窄的路子，是很有局限性的，他个人在小中求大，求深，求打通好东西，求"道"的圆融通透。但天外有天，艺术事业的格局很大，才能滋养、丰富具体流派。他懂得"得势要特别当心，以防离开艺术远了。"[1]

　　一旦做了主流，难免不以'万全'自居。说自己的学问是管窥锥指的人本来不多，何况当上主流呢？主流是什么意思？比较得势？比较得时？是否因而就真的得理？[2]

　　"家王朝"、"家天下"的思路现在在相当多的学术单位很行时，烙印着封建宗法制度的印记，遵从着唯权贵是从的逻辑，而这正是学术腐败和从根本上取消学术的根源。学术事业的逻辑本全然是另外一种：

1 戴士和：《写意油画教学》，北京大学出版社，2007 年，第 235 页。
2 戴士和："有余之地"，《三年集——'02'03'04 戴士和笔记》，广西美术出版社，2005 年，第 110 页。

作为个人要自由之思想，独立之人格，真诚而不是投合的动机，磊落而不是蝇营狗苟的心态，要"独执偏见，一意孤行"，而不是随波逐流、人云亦云。

作为整体的格局，则要兼容并包，百家争鸣，……从而使个人独立、整体兼容，微观与宏观相辅相成。[1]

士和从"整体格局"和"独立人格"的角度，打通理解蔡元培和徐悲鸿看上去针锋相对的见解。

蔡元培先生讲兼容，是直接讲格局。

徐悲鸿先生讲"独执偏见，一意孤行"，讲的是每个人的艺术实践，在兼容并包的格局下，这样的"独行偏见，一意孤行"的个人艺术实践尤其可敬可仰。[2]

士和把蔡元培的"兼容并包"，具体阐发为建设"有余之地"的学术环境。

兼容并包，就是开拓出"探讨之余地"，有了这余地，自由探讨以至"无条件地发问"、"无条件地质疑"的学术环境、学术气氛才有可能形成，近代社会的"大学"功能才能显示出来。[3]

为什么？因为对一个问题的解答"不可能终结，不能终结就有探讨之余地，因而就要给'探讨之余地'正名。有没有探讨之余地，在学院的学术建设上，就是全局性的问题、格局的问题了。"[4]

从全局上看，从长远看，好格局比好观点重要的多。[5]

士和认为：正是学术事业发展的逻辑，决定了"蔡元培先生是兼容并包，但他不只是出于雅量，不光是涵养、肚里能撑船，他是自觉地理性地甚至可以说是功利性地认为，那些表面上不共戴天的学说之间有着深刻的内在联系，有探讨之余地。而真理之所在，于这几个学说之间未必是非此即彼的简单选择、简单立场、站队、跟得上的问题，真理之所在尚在摸索途中，或在这几个学说之间，或在之外、之上都有可能，有待我们撑住一片有余之地

1 戴士和："有余之地"，《三年集——'02'03'04 戴士和笔记》，广西美术出版社，2005年，第110页。
2 戴士和："有余之地"，《三年集——'02'03'04 戴士和笔记》，广西美术出版社，2005年，第108页。
3 同上
4 同上
5 同上

意大利速写　2007 年　圣芳济各穿过的衣服

春夜涠洲岛
80×60cm
2008 年 4 月
空间深度的价值在于它牵引着心在画面之外扩展再扩展。恐龙是那歪头思考的绿色的，尾巴也翘着的，学者型的恐龙。灯光连同倒影在无边夜色里写下文字幽幽地闪着些神秘。

以便进一步地探讨。"[1] 因此，

别让称雄一时的主流话语们过分嚣张，这大约是我们（包括主流们）大家的共同利益之所在。反对垄断，做好格局。[2]

我不赞成你的见解，但我有责任捍卫你讲话的权力，反过来也是：我赞成你的见解也有责任剥夺你的霸道，因为我更爱这个事业的发展，它的活力和未来。[3]

在造型学院的挂牌仪式上，戴士和申明了自己对潘公凯院长为造型学院定位的理解："潘公凯院长在造型学院成立伊始，就给了造型学院一个清晰的定位，即'建立跨系的造型学院，就是给造型类各专业搭建一个学术研究的平台'"。[4]

'平台'就是平等交流的舞台。专业无分大小，师生无分长幼，干群无分尊卑，这才可能有学术，才有所谓的科学精神的立足之地。

1 戴士和："有余之地"，《三年集 ——'02'03'04 戴士和笔记》，广西美术出版社，2005 年，第 112 页。
2 戴士和："有余之地"，《三年集 ——'02'03'04 戴士和笔记》，广西美术出版社，2005 年，第 110 页。
3 同上
4 戴士和："建一个平台"，《三年集 ——'02'03'04 戴士和笔记》，广西美术出版社，2005 年，第 122 页。

企沙港之七　80×80cm　2008 年
记得在山东威海叫作"赶海"，潮
退了，孩子们跑到滩上去拾贝类，
为过日子。我们也会去拣，却只是
为了好玩。滩上并非就这个色调，
但是水天光影互相映照时时变幻本
也不必拘泥某个色相。

学术平台固然要有平台的规矩，但不是衙门的规矩。学术不
讲下级服从上级，不将少数服从多数，不讲为尊者讳。平台的规
矩是无条件地发问，平台的规矩是唯真理是从，而不是在发言之
前先顾虑权威的好恶，先担心权威的脸色。

借用毛主席的话"鹰击长空，鱼翔浅底，万类霜天竞自由"，
这是对我们所想要创建的学术平台的生动比喻。[1]

建设一个有"探讨之余地"的学术格局的想法，在同时到来
的"学院之光"项目中，得到了生动的体现、运用和发展。

2003 年"非典"刚刚过去，阿城的朋友张锐先生，通过刘小
东介绍，来通州的画室访问。张锐高大健硕，眼睛炯炯有神，说
起话来滔滔不绝，毫不掩饰热情，很有煽动力。他自我介绍，原
先也曾在高校作团委工作，后来下海办公司，对高校有一种挥之
不去的情愫，希望为美院的天之骄子们走向社会做些什么。他简

1 戴士和："建一
个 平 台"，《三 年
集——'02'03'04 戴士
和笔记》，广西美术出版
社，2005 年，第 122 页。

残雪　69.9×60.1cm　2008 年　秦岭

单痛快地说起愿意赞助中央美院毕业生展览的想法，士和问他有什么要求，他回答说没有任何要求，只希望合作的时间长些，可以签一个十年合作的协议。谁都知道世风污浊，但是张锐先生肯出公益心，支助学生，那么造型学院方面的组织运作，对等地也应具有类似于"志愿者"的性质，这样才能把民间赞助的资金更好地用于学生的活动本身。

　　士和很慎重，交代一方面要积极策划方案，同时要避免过度动员，以免生变。阿城、林旭东都有高见，林旭东多次担任国际电影纪录片展的评委，很有经验，谈到评奖的程序，评奖委员会的组成，奖项的设置，大家兴致勃勃。谭平那时已担任副院长，

有丰富的合作项目的经验，他建议方案要做大，要包含展览、画册、研讨会的系列活动。当时暑假来临，由油画系副主任马路老师主持，卫和负责设计起草文件，展览定位于毕业生的优秀课外作品，国油版雕壁几个系最年轻老师作为核心力量开始分组工作，一个假期下来，一个完整的工作框架和项目的程序规则被描述出来，并且开始运作。当年9月，即举办了为期9天的首届"学院之光"系列活动，邀请了9位评委，诞生了9个大奖。到2005年，不断修正和完善的工作框架和操作程序，以"是什么"、"为什么"和"怎么做"为标题，表述在精心印制的《操作手册》中。

2003年的签协议的仪式是很正式的，在图书馆的小会议厅里，布置了合影用的主题背板、座谈的长桌，准备了茶水咖啡。学院领导都很支持，一一到场。阿城、林旭东、刘小东都来了，造型学院各系主任也全部到齐。张锐、刘奋斗以个人的名义与造型学院签约。张锐先生，君子作风，至今6年过去，从未食言。双方的联络简单到一年一次。而"学院之光"六年的成长也没有让民

夕阳　80×80cm　2008年

企沙港之二　80×80cm　2008 年
海上颠沛的渔夫们在心中想望思念陆地，安定的床，床上的女人和美酒
佳肴，冒生命危险与惊涛搏斗为了岸上生活。大白天的写生却画夜景。
对景写生，黄宾虹讲要懂一个舍字，无需面面俱到全因素。

间公益赞助失望，至今依然像一个意气勃发的少年，健康而充满
活力，影响越来越大。2005 年变成两个院校的合作项目，2007
年成为七所院校参与的国际项目，2008 年走出校门，变成主场在
西安七所院校互动的国际项目，今年暑期开学，同学们又习惯性
地期待："学院之光"今年的主题是什么？系列讲座什么时候开
始？

　　当初最在意的是机制，十年的长线项目如何能够充满活力地
持续，如何保证公益的性质不变，如何使它不蜕变为任何人谋划
私利的地盘和山头？靠什么？"格局的张力、格局的制衡机制和
自我更新能力，可以确定把'起点'远远地抛在后面。"[1]格局和机
制应当是透明的、限权的、民主的、共享的、合作的、尊重个人
劳动和首创精神的。年度组委会由油、版、雕、壁、基础部轮流

1 戴士和："有余之地"，
《三年集——'02'03'04
戴士和笔记》，广西美术
出版社，2005 年，第 110
页。

企沙港之八　80×80cm　2008 年

对岸有片野树林，林子后面是沙滩，沙滩上面有好看的贝壳，还有五彩的石头可拣，本意想画灯火和灯火的倒影，但是水天一色画出来之后却发现几乎没有灯影的位置可以安排。

主持，下分各个工作组分别负责系列活动中的各个单项，秘书组由项目组委会领导，稳定不变，负责整体程序的维护、全局的调度、文件草拟和资料保管。年度总结和财务结算的公开，也是一项监督机制。2006 年以后，每年的画册、论坛文集，一函多册交由河北教育出版社出版，财务决算也列为书中一节，恐怕创下了正式出版物的先例吧。

　　为了体现学院与社会的互动和社会各方面意见的参与，评委会结构保证了评委们来自公共领域中各个方面有意思的人物，评委们要自报家门，评奖公开要说明推荐理由。学生送展作品的同时也要提供一份创作构思陈述。活动中最感人的一幕是，各领域的人物，一件一件地观赏同学们的作品，细细地阅读他们的构思陈述，慎重地写下推荐理由。同学们不拘一格的创作和文字，表

六条自得其乐的小船之四　80×70cm　2008年4月
2008年作于广西。模糊一些，放弃一些，俗话说，让地球自己转两天吧。

达着青春生命活泼真实的感悟和思考。而评奖结果和每位评委的
每一条推荐理由，随即就张榜公布。

　　学术的发展需要异端。艺术也是如此，教育也是如此。在特
定的历史时期，捍卫异端的权利甚至就是捍卫思想的权利、作人
的权利。但是，"学院之光"实在算不上异端，从一开始，它就
明白地定位为学院的常规体制的补充。有过一些议论，慢慢也平
息下去了。"学院之光"三年来，影响是越来越大，越来越正面。
学院的体制本来就容易老化僵化，有计划地引入一些不同的声音，
对学生对先生，都好。

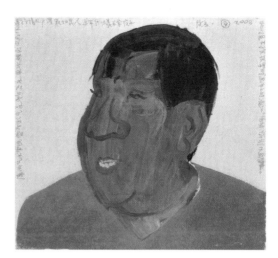

老雷　布面油画　50×60cm　2008年
广西艺术学院雷务武兄是多年老友兼攻版画油画作品。
抒情且严谨宛如其人，近年升任美术学院之院长。此行
是苏旅张罗的"画布上的漓江"活动，临别作画留念。

实际上，与这些尝试性的新事物相比，习惯的力量还是沉重
得多。而欢迎不同的见解，自觉地建设、维护学术对话的平台，
把集体的学术规范的护理当作大家共同的，当然同时也正是自己
个人的大事，这种基本态度的养成，还有赖于长期的努力，"学
院之光"只是其中之一小部分而已。[1]

速写，作为写生的一种，是视知觉的感知训练，是视觉艺术
家独立感知和思考这世界的前沿战，是滋养各家各派创造的基础，
也是视觉艺术家的童子功。中央美术学院招生历来重视速写作品，
从中可以感到源远流长的传统。领导的责任，包含着运用政策影
响的力量，使传统的精华发展，而不任其衰落，这也是一种文化
自觉。

"2006年底，按照惯例，央美造型学院各系的主任、教授到附
中来选择保送生，就是挑选来年可以不必参加专业课入学考试的
附中学生。隆冬天气，工作结束后大家聚在一起感慨几句，说到
附中历年重视生活速写。附中学生的生活速写实在是精彩，画得

1 戴士和：2005年12月
为《学院之光》系列活
动操作手册2005》所写
的序言。

兰溪春暮　80.1×80.4cm　2008年6月6日芒种
兰溪出过大才子李渔，还有芥子园画传的作者。五月下旬我们
一行十余人写生于诸葛村。赶在梅雨季节之前，虽然春天的花
已落去，绿荫还遮不住炎热。晚饭前后大家聚集起来看看一天
的作品总是心情不错果实累累。又记。

好，不光是技术熟，而且是真的从生活里面捕捉到了动人的东西。
大家在各国的美术院校都跑过看过，从生活速写这个角度讲，在
世界范围里咱们央美和附中至少可以拿下个团体冠军不成问题。"[1]

　　经过几次讨论，确定从2007年开始举办每年一度的造型艺术
学生生活速写展，附中和造型学院的学生作品同时展出和评奖，
先生的旧作也同期展出。2007年就选择了叶浅予先生和孙滋溪先
生的作品同期展出。

　　这个项目不是个孤立的小项目，它是个基础，养育了很多艺
术家的基本素质在其中。学过画的人都知道，光抠长期作业的学
生往往创作画不好，而相反，速写强的学生几乎总是创作能力突
出。为什么如此？道理也许可以讲出许多，但是在实践上不复杂，
做起来就是一条：抓紧速写这个项目。

1 戴士和："缘起"，《现
实力量——中央美术学
院造型艺术学生生活速
写作品集》，河北美术出
版社，2008。

小小院落　60.1×80.2cm　2008 年
作于浙江兰溪诸葛村。五月住进小村时，正是汶川惨剧刚刚发生不久。白天在安静的村舍间作画，入夜大家曾经围坐灯下默默折出纸船多件。

　　在美院的历史上，叶浅予先生的速写是突出的代表，他的速写不仅仅是搜集素材，而且大都可以作为完整的艺术作品。侯一民先生在朝鲜战场的速写，孙滋溪先生在大会堂的速写，潘世勋先生在西藏的速写，苏高礼先生在山西的速写等等，都已经是永恒的经典，不仅仅是史册上的经典，而且渗透在后代学子的心中，成为了艺术最基本的营养之一。

　　……

　　希望由此把生活速写办成一个接力的项目，一代一代延续下去，一代一代发扬光大，相信坚持久了会有更大的成就出现。[1]

　　士和集中看过苏高礼先生 60 年代画的一批山西老家人物速写，远不是概念化的农民，他很有感触。2007 年他与吕胜中策划，让他的研究生探访苏先生老家的画中人。时代变迁，物易人非，画内画外几重天。学生返校后举办汇报展，图文并茂，有调查报告，散文随笔，有从正面也有从背面画的人物肖像，还有各种速写。

1　戴士和："缘起"，《现实力量——中央美术学院造型艺术学生生活速写作品集》，河北美术出版社，2008。

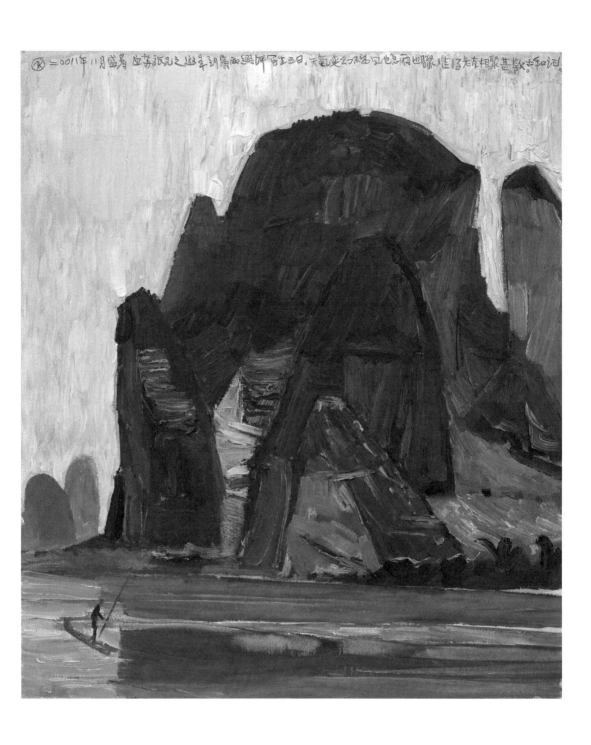

漓江上　油画　2008 年
2008 年 8 月盛暑应苏旅兄之邀来到广西兴坪写生三日，天气变幻不定风也急雨也
骤难得老友相聚甚欢。

可言说的与不可言说的，提供了艺术学、社会学、教育学多重意义的课程文本。

写生，虽然是戴士和最有心得的创作方式，从 1997 年之后他就常带学生下乡写生，但同时他对近年来基础课的拓展和变化也评价非常积极。他应人美社编辑赵晓沫的邀请担任《美院教学创意丛书》[1]的主编，积极推荐美院各类优秀的探索性课程。2006 年访问英国格拉斯哥美术学院，他专门访谈他们素描课教授，认真倾听国外同行的意见和经验，在国际美术教育的大背景下，计划再一次重新认识和认真梳理素描课程。关于艺术基础课程的构成，很多老师进行了多方向的实验，一边在教学实践中积累案例，一边在学术语境中梳理学理，有些已经取得了不错的教学效果，他说服出版社放弃高考应试对策一类的图书思路，出版一套新的与新视野、新研究对应的艺术教育基础课程丛书，[2]以反映近年来大家的探索、思考和实践。

2003 年央美实验艺术工作室的创建，再一次发挥了油画系作为新学科孵化器的作用。历史上，壁画系在油画系中孕育脱化而出，建筑环艺专业在壁画系中孕育脱化而出。戴士和积极推荐吕胜中出任实验艺术工作室主任，并将实验艺术工作室从行政上暂时纳入油画系内，两年后实验艺术工作室从油画系独立出去，顺利地晋升为实验艺术系。

1998 年戴士和出任油画系主任时，正值教育部展开教学评估，他在汇报中将油画系的教学思路概括为六大关系：基础课与创作课的关系；专业的必修课与选修课、课内与课外作业的关系；"即兴式"的教学方法与"计划式"的教学方法之间的关系；专业学习与文化素养、思想教育的关系；教学与教研的关系，以及教师的学术活动与教学工作之间的关系。

2007 年再次遭遇教学评估，此次作为造型学院院长，他将造

1 戴士和主编：《美院教学创意丛书》，人民美术出版社，2004 年。
2 戴士和主编：《21 世纪高等美术教育基础大系》，重庆出版集团，2008 年。

企沙港之九
80×80cm
2008 年
清晨的雾气，透明的阳光，虚虚实实，小舟摇过，波光粼粼，寂静的没有声响。每天守着同一个阳台却有永远不会重复的意兴产生，写生有无尽的乐趣。

北京门头沟区爨底下村壁画
高研班春季写生课
油画
58×58cm
2008 年 4 月

型学院的学术发展思路概括为三大基本课题和两项专业教学方针。

从徐悲鸿先生的时代到今天，已经有半个多世纪过去了。中国在巨变，世界在巨变，但摆在艺术家面前的基本学术课题一直没有改变，这样一些基本的课题包括：第一，如何对待外国艺术的影响；第二，如何正确对待民族文化艺术的遗产；第三，立足于中国的现实。

以上三个基本课题，最要害的是第三条，面对现实。

在新的办学条件下，造型各专业的教学正在探索形成着新的教学特色、新的专业教学方针，它们是：（一）注重"宽"基础与"精"专业的结合；（二）注重"学科规范"与"社会课题"的结合。

这两个结合……正是面对当下国内美术教育的严峻现实所提出的积极回应。[1]

1 戴士和："造型学院的学术发展思路"、《中央美术学院造型学院教师作品集 第一集》，篇首第6页。凤凰出版传媒集团 江苏美术出版社，2007年。

总之，他主张在教学上，第一是坚持改革的，同时是坚持学院的，必须实现这二者的统一。

码头夜色
60×30cm
2008 年
窗外码头笼罩在浓郁的暮色里。取景很小，是远方对岸的一个小小角落，灯光时明时灭，倒影闪烁十分华丽。

"戴氏论坛"

2006 年夏天，在《中国油画》杂志开设了两年多的"戴氏论坛"专栏突然被取缔了，请教原因，得到的回答是"在学术上有严重问题"，语出何人，不详。问题何在？至今未见有只言片语出来商榷论战。

象外出写生一样，戴士和的方式是任凭现场所见的挑战，遭遇什么算什么，短兵相接，每一件写生都是一次考试和洗礼。"戴氏论坛"的话题选择也是一样，并不作事先的策划、谋算和考量。催稿了，那么就此时此地，此情此景，正在思考什么就写什么，往往一遍下来，一字不改。他要求自己"陈言务去"，坦率真诚，每篇都是个人心得，话题随兴之所至，语调从容不迫，随机缘落笔成文。

正午阳光下·
船侧碧绿的倒影
60×42cm
2008 年
色彩也如"笔墨"，有干裂秋风也有润含春雨。干裂之中又分不同，有枯涩，也有干爽……
又记。

1 戴士和：《写意油画教学》，北京大学出版社，2007 年，第 25 页。

1998 年夏天的"大字眼和雕虫小技"一文[1]，戴士和自觉对个人的思想认识发展，有重要意义，他意识到自己开始了一个新阶段的反思。可以明显地感到，90 年代后期以来，他的文风发生了明显的变化，思想跳跃，行文自由，更不象"论文"了，对比 1986 年的《画布上的创造》，还是尽量逻辑严谨的设问和推理，而"戴氏论坛"的短篇则更象杂文随笔，表述方式更感性，当然也更浑然老道了。相较之下，《画布上的创造》那种清晰的

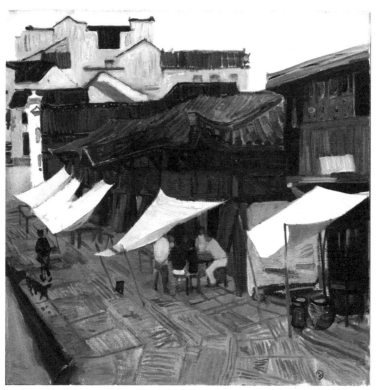

诸葛小村里　80.4×80.2cm　2008 年
五月正是汶川地震刚刚发生。大家每天对着殷实安逸的小村子，写生悠闲的青瓦粉壁，品尝着香喷喷的酥饼。有一个晚上大家折纸作了些小船，在灯下，大家默默的，话不多。又记。

逻辑分析的学者式文风，倒显得有点学生腔，似乎是老者的智慧出来了，年龄、阅历使然？然而非也，他说，他的变化另有原因。

　　文风的改变，是因为他要说的内容变了，他的关注点变了，是因为要谈的问题难得多了。过去的论题，有人们共同的思考前提，有更多的共同语言，而现在要思考的问题，更少了不言而喻的前提，他觉得，当问题提到这个新层次的时候，现成的逻辑、规范都不管用了，到处都是需要反思的问题，他说，每一个环节都只有退回到最原始、最朴素的态度，一切要从"零"开始，于是更愿意采取中国式的、禅宗式的、智慧的方式去谈。

金山岭·局部　画布油画　100×100cm　2008年

"独自站在夜空下，我听到地球运转的声音"，士和喜爱柴可夫斯基的这句话，他在文章中写道："这声音与山川相通，与简易楼和恶臭相通，与作品的每个音符相通。一旦相通，哪个音符也不是雕虫小技了。"[1]

90年代末，他从语言问题走出来，发现遍地荆棘，站到了"语言独立"的对立面上，"拔剑四顾心茫然"。

艺术从政治的束缚下解脱出来，那是二十几年前的一件往事，在当时是悲壮的、悲欢交集的一件往事。之后，艺术早就偷偷摸摸地溜进别的权杖之下，比如市场，比如洋人，当然还有别的权

1 戴士和：《写意油画教学》，北京大学出版社，2007年，第31-32页。

金山岭　画布油画　200×700cm　2008 年

贵也在导演着新的闹剧。

　　艺术家不是耍手艺的人，不能以语言自律为宗旨，以技能当修养，躲进象牙之塔里，避开危险，也避开艺术家良心的追问，每天讲些保险系数最高的聪明话。这也许是本分的手艺人，或者是精明的生意人，但不是艺术家，不会赢得由衷的感动。谁说"人人都是艺术家"？！[1]

1 戴士和：《写意油画教学》，北京大学出版社，2007 年，第 239 页。

　　在野派对学院派的抨击，他认为很多都是对的，但是，反对

旧的艺术样式或某种艺术语言，就像"出身论"一样没有道理，难道在艺术样式语言中还要搞什么等级制吗？。

好东西不会过时，差东西刚出世就过时了。应时的东西未必是创新，未必就切入了文化，而拒绝新感受也做不出好东西。

过时的问题，总让我想起卓别林。默片过时了，有声片风起云涌，但卓别林还是用默片，用默片的语言拍出《摩登时代》。彩色片风起云涌大势所趋，他还用黑白片拍了《一个国王在纽约》。都是好片子，永垂史册，好作品不过时，博物馆不是陈尸房。看

2008 年于嘉兴　　　　　　　　　　　　　　　　　2008 年于苏州

毕沙罗的林荫道，仿佛真切地闻到那百年前树叶的清香。[1]

　　每天都有新感受，士和非常赞成，但他反对做成新的模式，做成新的大面具，千人一面，如同教派的教义、仪式，结果走到更窄更干瘪的状态。他说："我怀疑视觉可以纯粹，怀疑视觉能够摆脱思维，眼睛可以离开心灵，把某一部分当真悬置起来。我尤其怀疑纯粹化了的视觉还有多大意思？"[2] 心灵无法悬置，思想也无法空缺，需要悬置的是成见，要把习惯性结论换成好奇心，把理所当然的陈述变成疑问。而最终，"有趣的视觉总是人的一部分，是高质量的人的一部分，从而也才于人有些启发，才是有趣的视觉。"[3]

　　"从成见约束中解脱出来的视觉行为，就已经是有新的人生态度在支撑的视觉行为，已经是有新的人生追求、新的文化态度在支撑的视觉行为，它并不是'纯粹'的视觉。"[4]

　　"真实"这个词，有点儿现当代知识的人都尽量避免正面使用，然而，士和说，"领略了万紫千红之后，细数其中确有些值得回忆的东西，其实还是那些不只是玩形式、不只是玩语言，不只是

1 戴士和：《写意油画教学》，北京大学出版社，2007 年，第 27 页。
2 戴士和："被解构的真实——笔记七则"，《对视阳光》，河北美术出版社，2002 年，第 56 页。
3 同上
4 戴士和："被解构的真实——笔记七则"，《对视阳光》，河北美术出版社，2002 年，第 58 页。

玩得很潇洒、很精明的东西，而是那些还真有点揪心，真有点动人的东西。在其中，不能不一再地感到'真实'这个概念，它们就如同一个幽灵在艺术天地里徘徊，挥之不去。"[1]

现代主义思维把它贬低为幻象、幻觉之后，太乐观地以为它可以接受这个大材小用的位置，却不料，"真实"概念的重要性却在更高的层次上呼之欲出，竟远远超越了视象幻觉的表层。

[1] 戴士和："被解构的真实——笔记七则"，《对视阳光》，河北美术出版社，2002 年，第 51 页。

汶川灾区　2008 年

汶川灾区　2008 年

是不是"烟斗"那个东西，并不重要，重要的在于你的作品
对于生活的真实是否有所质疑？生活的真实是什么？人人在猜
测，在向往，在主张着，鼓吹着，规定着，断言着，发表着，争
论着。正是在这一个永恒的、不可穷尽的猜测争执的过程中，检
验着你的作品有没有趣味？有没有力度？[1]

在这个求索"真实""真相"的过程中，一个基本的要件是"真

1 戴士和："被解构的真
实——笔记七则"，《对
视阳光》，河北美术出版
社，2002 年，第 51 页。

诚"，虽然真诚并不为质量加分，但"失去真诚只能剩下套话、空话、假话，作品的质量打负分。"士和认为，象"在现实里究竟工农是不是主人"，"这样的问题并没有结束于'文革'岁月。相反，如今仍在时时叩问着每位艺术家的良心。"[1]

1 戴士和：《写意油画教学》，北京大学出版社，2007年，第159页。

　　艺术家并不只是面对艺术自身的"语言"课题而已。老舍有言，一个文化人除了气节之外实在没有什么可说的了。记得他是在光

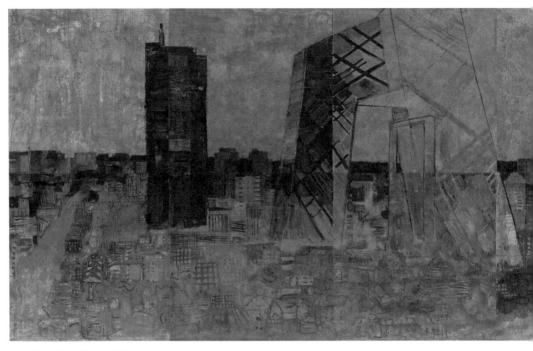

金融街　200×700cm　2008 年

复的时候说的，那些年月有的文化人耐不住投了日伪。老舍是不
是忘记了文化人主要是做学问，注重技巧、形式感、文化修养什
么的？陈寅恪所谓自由之思想，独立之人格，这份真诚，壁立千仞，
是作品质量之灵魂。[1]

　　天南地北地写生，士和结交了一些志同道合的朋友，他动情
地写道：

1 戴士和：《写意油画教
学》，北京大学出版社，
2007 年，第 159 页。

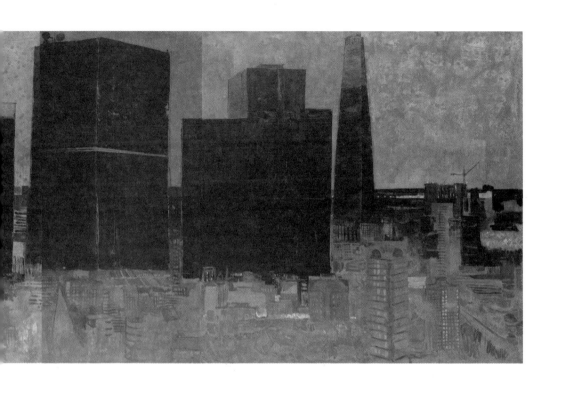

1 戴士和："被解构的真实——笔记七则"，《对视阳光》，河北美术出版社，2002 年，第 76 页。

　　在"真实观"的问题上，我看到许多朋友直面人生、直面社会现实的新作，层出不穷地探索。他们把各自家乡的淳朴、各自经历和各自信奉的东西铸造成自己与众不同的"真实观"，各自在生活中情有独钟，相应地形成各自的表达特色，特别是一部分已经有过相当人生阅历的朋友，其努力尤其可信、可贵。我庆幸遇到这许多志同道合的朋友们，我愿与他们一道诚实地生活，诚实地劳动，画出些更有意思的作品来。

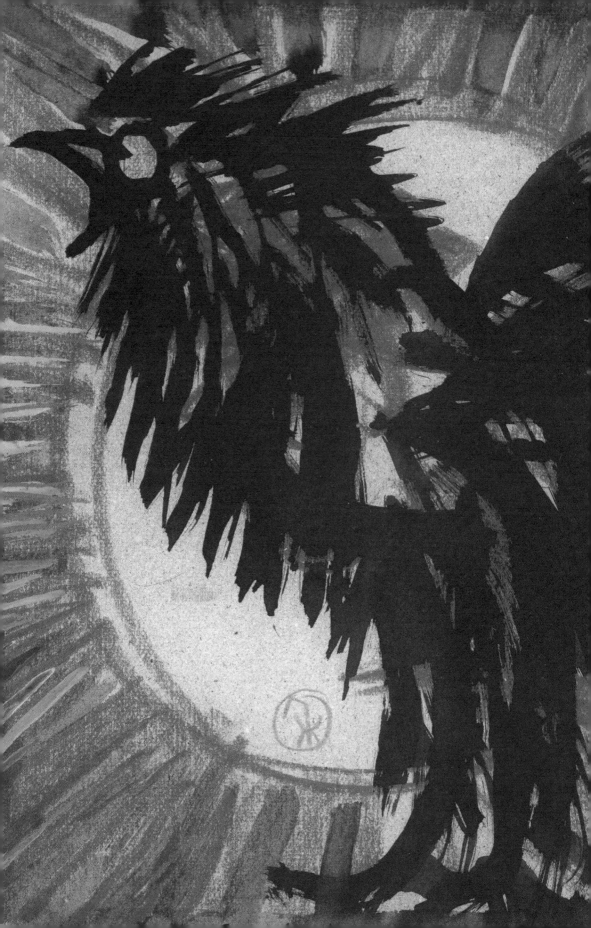

落汤鸡与丧家犬

2004 岁末，为贺鸡年来临，士和曾作一幅落汤鸡图，题名"风雨如晦，鸡鸣不已"。风雨交加，昏暗如夜，虽已是落汤鸡，可司晨的使命让它依旧啼叫不已，不啻是对个人处境的自嘲。2005年底，丙戌年将至，他又作一幅"丧家狗"，题名"子曰"，直要以孔圣人为榜样自励了。有道的君子无论何时，须不改操守，执著其理想，奋斗不已。

今年 11 月 8 日至 16 日，士和的个人画展就要在中国美术馆展出了，承蒙曾经的美院学友和领导范迪安馆长的提议和推动，潘公凯院长亲自题签，范迪安、吕胜中、刘新、王琨诸位教授、同仁撰写评论，辽宁美术出版社、广西美术出版社，环铁美术馆、中央教育台、雅昌网以及许许多多朋友们付出辛勤的劳动、精彩的创意和财力的支持，将共同支撑起《画我所要——戴士和油画写意展》。士和自然不能掉以轻心，但一如往常的忙碌，并没有任何特殊状态：9 月初，他主持的特劳迪班开学；他邀请的广西艺术学院"谢黄教授工作室教学展"来美院展出和研讨；十一期间带研究生去澳洲参加与澳方大学的交流项目，其间也时时与同学、朋友聚会、喝酒和卡拉 OK。8 月去画长城，10 月去市中心画 CBD，画了两幅 2 米高，7 米长的写生油画，而将要举办的个展中，就以今年的这些油画风景写生为主，包括今年初在广西涠

洲岛、春夏之交在浙江兰溪的作品。

　　袁泉为他在长城的写生做了细致的安排，专门定制两个非常牢靠而专业的写生画架，大到2.4米高，0.8米宽，8月在金山岭，10月转移到市中心CBD区的一幢高楼平台上。长城骄阳似火，CBD血雨腥风；一边是风情万种地溃散衰败，一边是凶相毕露地崛起称雄，这是不是我们生活中的风景？如同生活中刚刚过去的经历，一面是汶川大地震中的天使，北京奥运会的志愿者，神七飞天的宇航人……一面是连续不断的矿难、毒牛奶、三聚氰胺鸡蛋……都发生在2008年，这是不是同一个中国？

　　新的生活和创作还在有声有色地继续着。士和说：

　　我一直在画我感兴趣的，一直在做艺术上最重要的事。小的，边边拉拉的，一棵树，一间房子，我在想的是最重要的事。梵高咖啡店中的一把椅子，塞尚风景中的一块石头，元人画中的荒山秃岭，都是艺术中最重要的事。佛教中的法事排场似乎是最重要，但禅宗的回答，非也。
　　一般人认为，真正的修行遥不可及，我认这个。日常题材中的事，头脑中心灵中心悦诚服的东西，是值得追求的，我没觉得缺少什么。
　　画奥运冠军、画县太爷肖像、画英雄，这些题材都可以画，都可能有意思，但并没有"特别好"，无所谓好不好，要紧的东西都不在这儿。但在哪儿？说出来却准是不对。我们与一般人的区别在于，说不清，但相信有。一直在追求。[1]

落汤鸡·
风雨如晦，鸡鸣不已
24.2cm×20.3cm
2004年
（上页图）

丧家犬　2006年

1 戴士和答卫和问。2008
年9月20日。

专业活动年表

1985 武汉黄鹤楼重建工程中贵宾室壁画《黄鹤楼的传说》完成，并被收入《中国现代美术全集·壁画卷》。

北京龙泉宾馆壁画《牛战白虎》完成，并被收入《中国现代美术全集·壁画卷》。

参加北京"十一月画展"，油画《母与子》、《黄河》等六件作品参展。

1986 专著《画布上的创造》由四川美术出版社出版，引起广泛关注。

1987 《美术》杂志特别介绍，发表油画十余件，文字两篇。

北京电视台作个人专题节目介绍。

组织"走向未来画展"，在中国美术馆展出。

1988 获"全国书籍装帧一等奖"。

1989 参加苏联全苏美协的国际油画研讨活动。

在苏联圣彼得堡、敖德萨举办个人画展。

全苏美协杂志《创作》载文专题介绍戴士和创作。

在英国 Keele 大学举办个人画展。

1990 当选为中央美术学院青年教师艺术研究会长。

1992 参与组织并创作油画作品参加中国美术馆《世纪 中国》大展。

任广西美术出版社策划出版的《中国现代艺术品评》丛书副主编，开始全国组稿。

1993 创作《灯下·室内》等作品并由中国美术馆收藏。

1994 任中央美术设计系筹备组组长并开始组织实施工作，于次年正式担任中央美术学院设计系首任主任。

个人画集《戴士和》由广西美术出版社出版。著名美术史家、批评家水天中以"现代艺术潮流中的戴士和"为题撰文评论，该文收入画集。

1995 油画《春天的下午》获新铸联杯全国评比优秀奖。

创作大型招贴"新的长城"，并主持组织了中央美术学院设计系教师《纪念抗战及世界反法西斯胜利 50 周年招贴展览》，展出于中央美术学院陈列馆。

与靳尚谊、詹建俊合作并执笔的专著《素描谈》由吉林美术出版社出版。

1996　暑假开始在山西河曲、浙江桐庐、黑龙江小兴安岭林区等地的油画写生活动，并于各地展示、研讨、讲座，开始引发关注。此后历年均有相关活动。

1997　参与共青团中央"希望工程"的古诗文诵读活动的策划、组织，兼职并实际参与设　　计读本、招贴、朗诵大会。

1998　开始担任中央美术学院油画系主任。

　　　著文"大字眼与雕虫小技"，发表于《油画家》创刊号，后被一再转载。

　　　在广西三江侗案写生授课。

1999　创作油画《林风眠》，后参展"研究与超越·全国小幅油画展"并获优秀奖。2005年此画被教育部指定为全国爱国主义教材。

2000　任中国美术家协会油画艺术委员会委员

　　　创作油画《岁月·年华》，后捐赠给吴作人国际美术基金会。

　　　创作《一九四五年》，后参展于中国美术馆，并刊载于杂志《中国美术馆》、《人民政协》等刊物。

　　　赴澳大利亚新南威尔士大学美术学院访问讲学。

2001　中国中央美术学院、英国格拉斯哥美术学院与澳大利亚新南威尔士大学美术学院成立国际素描学院，任中方负责人。

2002　赴英参加国际素描学院研讨会，宣讲论文。

　　　在西安、天水等地写生。

　　　组织并参加中俄画家于远东联合写生。

　　　个人专著《对视阳光——油画风景教学讲座》由河北美术出版社出版。

2003　任中央美术学院造型学院院长兼油画系主任。

　　　著文"有余之地"，发表于当年《美术研究》杂志，被多方转载。

　　　组织国际素描展览和研讨会，在西安美术学院举办。

　　　非典期间创作"史前动物"。

　　　应邀在湖北美术学院举办个人画展和讲座，其院刊《华中美术》杂志专题介绍，湖北美术学院油画系主任胡朝阳撰文"沐浴在阳光中"评论戴士和油画。

　　　受外交部委派赴喀麦隆作专家讲学，为喀培养美术骨干。

　　　开始主持民间企业赞助的10年项目《学院之光·中央美术学院毕业生优秀作品展览》、评奖、学术研讨活动，此后一年一度，规模和影响越来越大。

武夷山写生。

2004　当选中央美术学院党委会委员。

受聘担任北京人民美术出版社出版的《美术教育创意丛书》主编。

组织油画家纪念齐白石诞辰的写意油画展览、研讨活动，巡展于北京、上海，举办座谈会并出版《白石·油纪》画册。

受邀于年初开始在《中国油画》（天津美术出版社）开辟"戴氏论坛"，每期一篇，至2006年4月，共发表短文21篇。

2005　组织中外著名画家、诗人共同参与《写意漓江》创作活动，作品巡回展出于南宁、北京。

组织澳大利亚与中国画家交换展览于悉尼、北京。

个人专著《'02'03'04 戴士和笔记 三年集》出版。美术史家、批评家刘新以"读书识得戴士和"为题，撰文评论，发表于《美术之友》2005年12期。

2006　组织中国画家赴瑞典写生活动。

专题考察素描教学于丹麦、英国。

带学生赴甘肃、祁连山写生、授课。

受邀担任广西美术出版社出版《新学院精神》丛书主编、《21世纪中国艺术品评》丛书主编。

2007　带学生在意大利参加国际写生创作活动。

写作完成中央美术学院规划教材《写意油画教学》，同年由北京大学出版社出版。

春天苏州太湖写生。

暑假承德写生。

推动首届中央美院学生的生活速写年度展览及评奖活动，并同时举办叶浅予、孙滋溪先生生活速写。

2008　正月初二赴宝鸡，与韩宝生、王兴平等写生。

早春带访问学者班北部湾49天写生授课。

初夏带学生浙江兰溪写生授课。

暑假金山岭长城写生。入秋金融街楼群写生。

筹备并于9月开学"写意油画研修班"，特邀意大利艺术家桑德罗　特劳迪先生任教。

11月8日至16日，在中国美术馆举办《画我所要——戴士和油画写意展》，展览由中国美术馆、中央美术学院和《中国油画》共同主办。